Maruco水彩手繪小畫室

用溫暖的筆觸
輕鬆畫出療癒小動物

王詩婷 Maruco／著

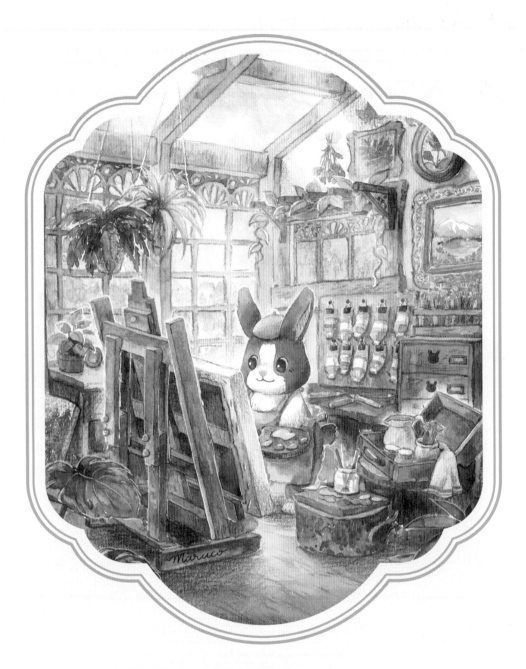

畫這張作品的前一段時間，我的兔子可可去當天使了，因為
很想念他，就把他畫進了我心中的畫室，一個有植物和充足
陽光的玻璃屋畫室，充滿植物、木頭和顏料的味道。

作者序

從小因為父親教我畫圖使我開始愛上畫畫，在家人的全力支持下，讓我從國小開始就一路研讀美術班到高中；大學我選擇就讀多媒體設計科系，從傳統手繪漸漸轉變為電腦繪圖，出社會後的工作也是使用電腦繪圖的遊戲美術設計師。漸漸地，我發現我拿起實體畫筆的時間越來越少。

因為電繪工作讓我漸漸找不到目標與方向，某天我想起了手繪曾經帶給我最單純的快樂，也想起了學生時期我愛畫的小動物插畫，也因此在工作之餘創立了「Maruco 小畫室」。

「Maruco 小畫室」不是實體營業的畫室，而是我內心世界的一個小畫室，讓我短暫忘記生活的煩惱，以我的寵物兔子可可與柴犬茶茶為主角，加上其他各種可愛的動物，並用水彩來創作不同主題的可愛插圖。

我特別喜歡水彩，是因為水彩的水份不好掌握，每次都難以預期，反而創作時都會出現不經意的美感；後來，我開始分享作品在社群上，也將作品製作成文創商品，漸漸獲得許多粉絲朋友迴響，讓我知道手繪作品能有力量來療癒人心。

之後，我開始整理自己的作畫方式、步驟與經驗，想讓更多人瞭解手繪水彩的魅力，希望能以手繪的溫暖筆觸，創作出靈動可愛的暖心插畫，用作品帶來溫暖，消去你一天的疲憊。

作者序 4

Chapter 1
接觸水彩的第一步

01 繪圖工具介紹 10
02 我的調色盤 18
03 構圖與草稿 20
04 光影觀察與素描 22
05 三原色調色概念 24
06 水彩的調色方式 26
07 水彩筆的運筆方式 33
08 水彩基本技法 39
09 小動物繪畫技法 47

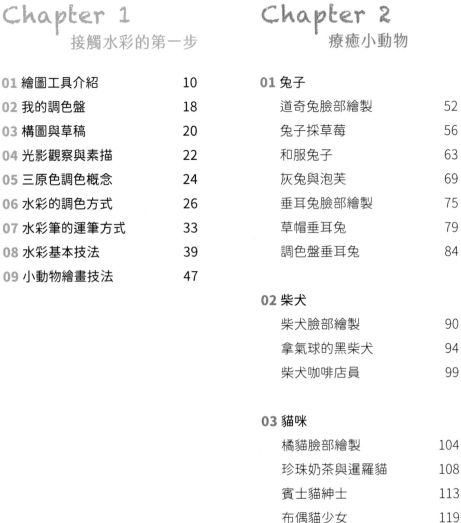

Chapter 2
療癒小動物

01 兔子
 道奇兔臉部繪製 52
 兔子採草莓 56
 和服兔子 63
 灰兔與泡芙 69
 垂耳兔臉部繪製 75
 草帽垂耳兔 79
 調色盤垂耳兔 84

02 柴犬
 柴犬臉部繪製 90
 拿氣球的黑柴犬 94
 柴犬咖啡店員 99

03 貓咪
 橘貓臉部繪製 104
 珍珠奶茶與暹羅貓 108
 賓士貓紳士 113
 布偶貓少女 119
 小貓聖代 125

目錄

04 小企鵝

跳舞企鵝 132

企鵝珍珠奶茶冰 138

05 松鼠

松鼠臉部繪製 144

松鼠與橡實 148

松鼠櫻桃冰淇淋 153

06 刺蝟

捲著的刺蝟 158

魔法刺蝟水果茶 163

07 銀喉長尾山雀

展翅的銀喉長尾山雀 170

銀喉長尾山雀搭配銅鑼燒 176

08 海獺

海獺水手 182

吐司蛋海獺 187

09 小熊貓

俏皮的小熊貓 193

和服小熊貓 199

10 熊

棕熊臉部繪製 204

北極熊 207

小熊蜂蜜檸檬丹麥 211

北極熊水果冰 218

Chapter 3
作者心裡話

01 靈感發想 226

02 主題發想 230

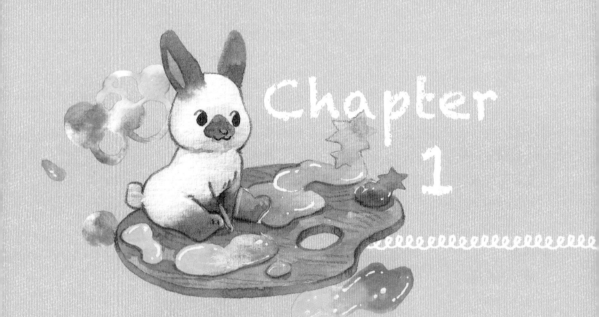

Chapter 1

接觸水彩的第一步

01 繪圖工具介紹

水彩用具及廠牌眾多,一開始學畫時很難挑選用具,這個章節會介紹我使用的水彩用具,同時也推薦其他不同品牌、適合初學者的用具供大家參考。要找出適合自己的水彩用具就需要多練習、多使用,不要害怕浪費,消耗掉的顏料與紙張都會成為你的經驗值。

✿ 透明水彩顏料:管狀

　　水彩顏料分為透明及不透明兩種,選擇透明水彩顏料才能畫出水彩的清透感,我推薦初學者使用管狀顏料,比較能清楚知道自己沾取多少顏料來調色。我通常不會擠太多在調色盤上,用完再補,可以保持顏料的新鮮,畫出來的色彩顯色度也較好。

▶ Holbein 日本好賓透明水彩(專家級）
　左:5ml 右:15ml

▼ 左:申內利爾(專家級) 右:俄羅斯白夜(專家級)

　　Holbein 日本好賓透明水彩(專家級)是我最愛使用的顏料品牌,它的飽和度高,色彩乾淨,在調色盤上乾掉之後只需用一點點水即可溶解使用,並且有很多特殊色,例如:膚色、粉紅、薰衣草色等,都很適合用來調色,通常使用18～24色就非常夠用了。

　　俄羅斯白夜(專家級)、申內利爾(專家級),也是我很常使用的顏料;以上幾種價位較高,入門款的水彩可選擇 UMAE 奧馬管狀透明水彩、申內利爾(學生級)。

▲ 俄羅斯白夜塊狀水彩

❀ 透明水彩顏料：塊狀

塊狀水彩主要用於外出寫生，顏料塊與調色盤小，方便攜帶，也很好隨時追加顏料塊。塊狀水彩的廠牌很多，如想使用塊狀水彩建議選擇專家級，顏色飽和度較高，質地比較軟，好沾取；若使用學生級比較不好溶解，較難沾取顏料，調色上會花比較多時間，初學者較難掌控調色速度。

❀ 圓頭水彩筆

每一個廠牌的水彩筆號碼和尺寸不一樣，以 A5 ～ A6 尺寸的插畫作品來說，我通常使用筆毛寬度在 0.3 ～ 0.5 公分比較適合，如果要畫比較大的尺寸，就需要再用更大的畫筆，水彩筆才能吸附多一點水份；另外，動物毛製的水彩筆彈性和吸水量比較好，特別推薦初學者使用貂毛筆，建議至少準備 3 個尺寸的水彩筆較好運用。

拉斐爾柯林斯基 Raphael KOLINSKY 8404 純貂毛水彩筆是我愛最用的水彩筆，使用純貂毛製作，蓄水性好，彈性適中，筆尖的收尖能力很好，能使用的範圍很廣。

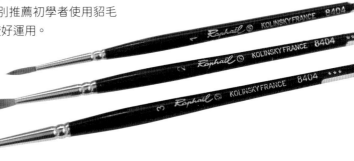

▲ 拉斐爾 柯林斯基 Raphael KOLINSKY 8404 純貂毛水彩筆

俄羅斯柯林斯基 3K KOLINSKY 純貂毛水彩筆 4 號的筆毛彈性較強，吸水性也很好，我常用來畫大範圍的部分。

另外推薦幾款比較平價的選擇：拉斐爾 柯林斯基 Raphael KOLINSKY 8424 紅貂毛水彩筆，8424 使用比 8404 次一階的貂毛製作，蓄水力與彈性稍微弱一點，但是對於初學者練習已是相當好的選擇；雷諾瓦 Renoir 仿貂毛水彩筆是使用人造尼龍來模擬貂毛，柔軟度與彈性適中，蓄水力雖然沒有動物毛來的好，但是非常平價，可以用來大量作畫練習，是很好的入門選擇。

▲ 俄羅斯 柯林斯基 3K KOLINSKY 純貂毛水彩筆

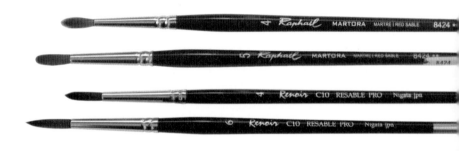

▲ 上 2：拉斐爾 柯林斯基 Raphael KOLINSKY 8424 水彩筆
下 2：雷諾瓦 Renoir 仿貂毛水彩筆

❀ 水彩筆收納

　　水彩筆清洗完之後要自然陰乾，不要在濕潤的狀態把筆收起來，會容易發霉，乾掉之後可以插在筆筒或是使用筆捲、水彩筆收納袋。

▶不要將水彩筆頭朝下插在洗筆筒內，筆頭容易彎曲變形難以復原。

❋ 水彩紙／水彩本

　　書中所講解的作品大小大約是 16 開尺寸（A5），可以挑選水彩紙裁切或是購買水彩本。

　　Canson Montval 法國水彩紙 300g 是我常用的水彩紙，作品幾乎都是使用這種紙張，屬於中細紋路，紙紋較淺，色彩顯色度高，色彩表現很乾淨，適合多細節的插畫，也很好修正及洗白技法；缺點是紙紋淺，吸水速度較慢，也快乾，比較不適合暈染技法，容易有水痕產生，對於初學者來說，比較不容易掌握畫紙上需要的水份含量。

▲ Canson Montval 法國水彩紙
（4 開尺寸，上面有浮水印 Canson Montval）

　　ARCHES 全棉水彩紙中紋 300g ／細紋 185g，是 100% 棉紙漿製造，纖維細緻，色彩顯色度高，吸水強，可以扛住大量水份，不會太快乾所以可以慢慢畫，非常適合作暈染和特殊技法；缺點是價位較高，粗紋紙筆較不容易畫較小的細節，水份不夠會出現飛白痕跡。

▼ ARCHES 全棉水彩紙本 細紋

中紋

細紋

▲ ARCHES 全棉水彩紙紋

平價的紙張可以選擇寶虹全棉水彩紙300g，一樣是 100% 棉紙漿，粗紋紙扛水量也很大，畫起來跟 ARCHES 類似，顯色度與 ARCHES 相比稍微差一點，但價格非常便宜，是非常適合用來練習的紙張。

▲ 寶虹全棉水彩紙本中紋／細紋 300g

▲ 寶虹全棉水彩紙紋

Tips !

紙張務必保存在乾燥的環境，紙張受潮會影響顯色，上色之後會看起來有白斑。

✽ 調色盤

　　推薦使用鋁製調色盤，比起塑膠調色盤，鋁製調色盤的顏色較不易沉澱在上面，如有沉澱，用牙膏刷洗就可以清掉部分，陶瓷或塑膠的也可以使用，初學者建議購買調色區域大一點的調色盤。

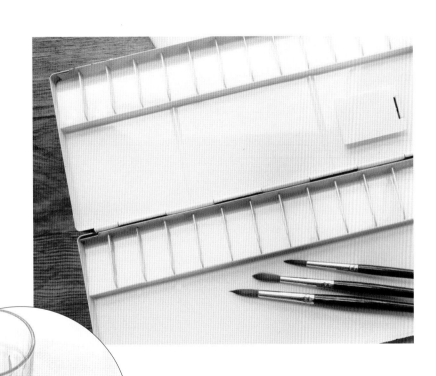

✽ 洗筆筒與紙巾

　　盡量選擇容量大一點且口徑寬的，比較不需要一直換水，也比較好洗筆，洗完筆後不要將筆插在洗筆筒內，容易造成筆毛變形；紙巾或抹布可以在水彩筆調色時，用來吸取筆毛上多餘的水份。

�֍ 自動鉛筆與軟橡皮

打稿建議用自動鉛筆芯，一般鉛筆較難畫細節，使用 2B 以上筆芯質地比較柔軟不會傷紙，畫草稿時盡量輕柔。

擦草稿的時候我習慣使用軟橡皮，使用方式是捏出一塊，用壓和擦的方式來擦草稿，但如果稿線畫的較重，還是需要硬橡皮輔助，盡量減少擦的次數，重複擦也會傷紙。

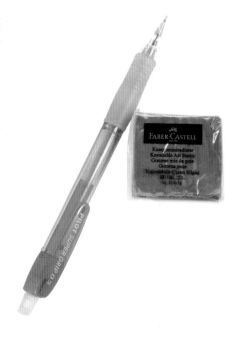

✖ 留白膠與豬皮擦

筆狀留白膠，像一般色筆的使用方式，用於小細節的留白非常方便，且本身帶有淡藍色，畫的時候可以清楚知道留白位置。

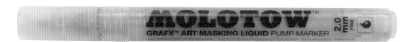

▲ 德國 MOLOTOW 留白膠

◀ 豬皮擦

用來去除留白膠，紋路像豬皮卻並非豬皮製，使用橡膠製成，等上色完成，顏色乾掉之後再使用豬皮擦擦除留白膠的部份。

✿ 牛奶筆

　　我常使用牛奶筆來點綴加強眼神光或是反光光點、輪廓細節等，建議使用 1mm 較粗的寬度，出水量大，比較好畫。

▲ 上：日本 UNI 三菱 UM-153 1.0mm 牛奶筆
　　下：日本櫻花 SAKURA 白色牛奶筆 1.0

✿ 水性色鉛筆

　　作品完稿前，我會使用水性色鉛筆用素描方式來加強作品的細節，也可以增加作品的層次感；推薦使用深咖啡色、深藍色、深綠色，例如暖色調的地方可以使用深咖啡色鉛筆來修飾。

▲ 德國 STAEDTLER 施德樓 金鑽級 水性色鉛筆

02 我的調色盤

以下是我的調色盤排序與慣用色，顏料盡量依據淺到深，暖色到中性色最後是冷色調來擺放。暖色調為黃色、紅色；中性色調為土黃色、棕色、綠色；冷色調則是藍色、紫色。

顏料品牌多為日本 Holbein 好賓，其中有幾支顏料為韓國 MISSION 金級、法國申內利爾 Sennelier、俄羅斯 Nevskaya Palitra 3K White Nights 白夜、日本 GEKKOSO 月光莊，這些皆為專家等級的透明水彩顏料。

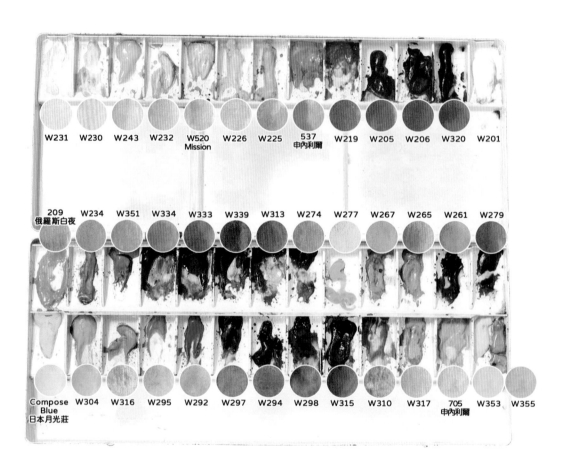

推薦顏色

W231 鮮黃色 NO.1 - JAUNE BRILLANT NO.1
日本 Holbein 好賓

W230 那不勒斯黃 - NAPLES YELLOW
日本 Holbein 好賓

W243 深鎘黃 - CADMIUM YELLOW DEEP
日本 Holbein 好賓

W232 鮮黃色 NO.2 - JAUNE BRILLANT No.2
日本 Holbein 好賓

W225 鮮粉色 - BRILLIANT PINK
日本 Holbein 好賓

537 鎘黃橙 - YELLOW ORANGE
法國 Sennelier 申內利爾 專家級蜂蜜水彩

W219 朱砂 - VERMILION Hue
日本 Holbein 好賓

W205 喹吖酮紅色 - QUINACRIDONE RED
日本 Holbein 好賓

W206 寶石紅 - PYRROLE RUBIN
日本 Holbein 好賓

W320 喹吖酮紫 - QUINACRIDONE VIOLET
日本 Holbein 好賓

209 那不勒斯黃 - NAPLES YELLOW
俄羅斯 Nevskaya Palitra 3K White Nights 白夜

W234 赭黃 - YELLOW OCHRE
日本 Holbein 好賓

W351 黃灰 - YELLOW GREY
日本 Holbein 好賓

W334 焦茶紅 - BURNT SIENNA
日本 Holbein 好賓

W333 焦赭色 - BURNT UMBER
日本 Holbein 好賓

W339 凡戴克棕 - VANDYKE BROWN
日本 Holbein 好賓

W313 馬爾斯棕 - MARS VIOLET
日本 Holbein 好賓

W274 橄欖綠 - OLIVE GREEN
日本 Holbein 好賓

W277 葉綠 - LEAF GREEN
日本 Holbein 好賓

W267 永固綠 NO.2 - PERMANENT GREEN No.2
日本 Holbein 好賓

W261 翡翠綠 - VIRIDIAN Hue
日本 Holbein 好賓

W279 暗綠 - SHADOW GREEN
日本 Holbein 好賓

W304 淺灰藍 - HORIZON BLUE
日本 Holbein 好賓

W316 薰衣草紫 - LAVENDER
日本 Holbein 好賓

W295 布萊梅藍 - VERDITER BLUE
日本 Holbein 好賓

W297 普魯士藍 - PRUSSIAN BLUE
日本 Holbein 好賓

W294 深群青 - ULTRAMARINE DEEP
日本 Holbein 好賓

W298 靛藍 - INDIGO
日本 Holbein 好賓

W315 永固紫 - PERMANENT VIOLET
日本 Holbein 好賓

W317 丁香紫 - LILAC
日本 Holbein 好賓

03 構圖與草稿

在上顏色前，物件的形體定位與線稿是否完整是非常重要的，一步步完成構圖與線稿，可以訓練自己觀察物件結構的能力，畫出好線稿可以幫助我們後續上色的完整性。

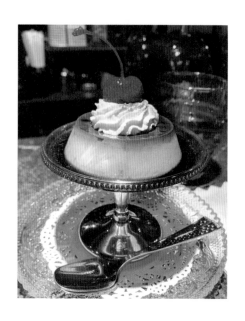

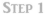 **從大範圍畫到小細節，**
運用點線面與幾何圖形做出定位

首先觀察物件，找出物件大範圍的輪廓，我們在畫草稿時容易看到太多的細節，被複雜的畫面和形體干擾，所以第一步驟，先用線條與幾何圖形的方式定位出大塊面積的物件位置和角度，畫定位時下筆盡量輕柔，鉛筆線太重會傷紙，減少線條保持稿面乾淨。

STEP 1

依據物件的範圍在紙中間框出範圍框與中心線，範圍框可以幫助我們確定整體位置。

下筆前思考物件座落的位置，將布丁杯位置用方型與直線定位出來，注意角度透視，先不要急著畫圓弧，杯子下方定出湯匙角度。

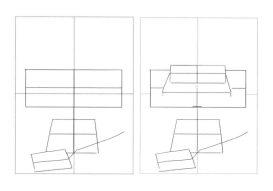

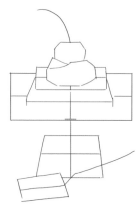

STEP 2

一樣使用方形與直線，定位出布丁的位置，再往上定出奶油與櫻桃的部分，奶油與櫻桃用不規則的多邊形框出形體，記得擦除多餘的線條，盡量保持稿面乾淨。

❀ 描繪稿線細節

接著將定位線一一畫出細節,從大輪廓畫到小細節,一邊擦除定位線,一邊保持稿面的乾淨。

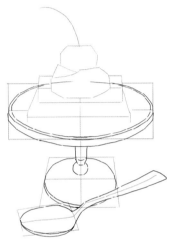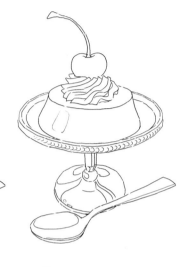

STEP 1

先描繪出布丁杯的造型與厚度,還有下方的湯匙。

STEP 2

再畫出上面的布丁、奶油及櫻桃。

STEP 3

描繪出反光及細節等。

TIPS!

畫弧線時,可以用短直線來連接變成圓弧,圓面的左右兩邊要修成圓弧的,不會出現尖角狀。

用短直線連接出圓面,注意透視與對稱

圓面的兩邊不會出現尖角狀

04 光影觀察與素描

學習基本的素描概念會更容易畫出光影立體感，畫水彩前多觀察，找出光影的位置，如果是參考照片作畫，可以把照片轉成黑白來觀察明暗面。

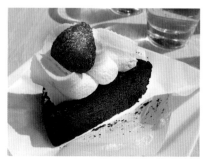

觀察蛋糕的光影，光源位置在右上方，暗面會在左邊及左下方。

❀ 素描練習

　　素描的明暗畫法會使用線條的密集度與重疊層次來表現，線條稀疏呈現出來比較亮，線條密集就會比較暗；每畫一層暗面就用一層不同方向的線條來表現，每層線條的角度大約轉 20 度，角度不要相差太大，如果使用反向的角度重疊會使畫面不自然且雜亂。

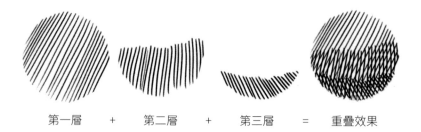

　　第一層　　　+　　　第二層　　　+　　　第三層　　　=　　　重疊效果

STEP 1

畫出第一層暗面，奶油最亮最白的地方留白，或用軟橡皮壓淡亮面，巧克力蛋糕及草莓是深色，線條密集度高一些。

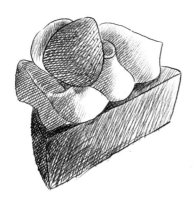

STEP 2

在第一層暗面的左半部，重疊出第二層暗面在物件的左邊及下方，注意線條的方向不要與第一層落差太大。

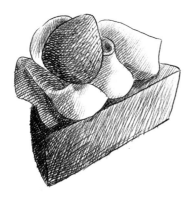

STEP 3

加強暗面在草莓的左下及奶油的凹折處，和巧克力蛋糕的左邊。

TIPS !

平常隨手使用生活小物來觀察光影變化及練習明暗素描，會對上色時畫出正確的明暗面有幫助喔！

05 三原色調色概念

上色前需要先了解色彩調色的概念，色彩的三原色：黃、正紅、藍，我們不一定要有非常多的顏色，基本的三原色就可以調出大部分的色彩，而三原色是無法被調出來的色彩。

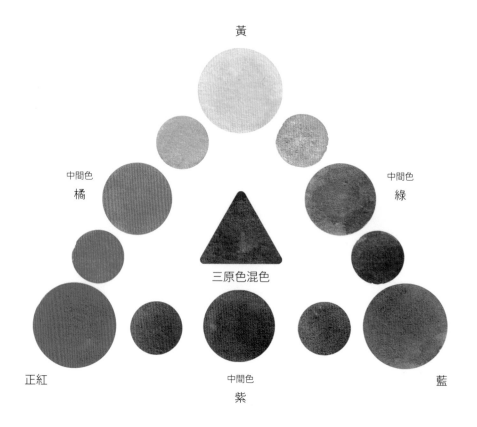

將兩個原色混合會出現中間色：橘、綠、紫，中間色繼續混入原色，就可以調出更多色彩漸層。

將三原色混合，會呈現中心低彩度的深咖啡色調，這個深咖啡色調可以當作黑色使用，畫水彩時除非有特定用途，通常不會用黑色來調深顏色，調入黑色會使顏色變髒且不自然。

TIPS !

不同廠牌的顏料呈色略有不同，示範以日本好賓 Holbein 為主。

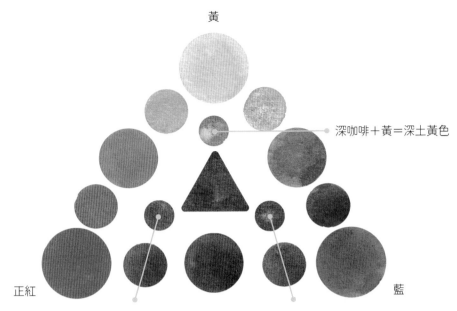

深咖啡＋黃＝深土黃色

深咖啡＋紅＝紅咖啡色　　　深咖啡＋藍＝紫咖啡色

　　中心的深咖啡色調調入多一點紅，會是偏暖色調的紅咖啡色；調入多一點的黃，呈現深土黃色；調入多一點的藍，會偏冷色調的紫咖啡色。三種深咖啡色調可以運用在不同光線場景的黑色，黃光照射下的黑色物件可以用深土黃色當亮面色、紅咖啡色當暗面色，同一個物件會因爲不同的環境光而影響色調呈現。

　　顏色的對角位置就是對比色，也稱爲互補色，將對比色互相調和會降低彩度，例如要將綠色的彩度降低，可以調入一點紅色，會呈現有點咖啡色調的綠色，就會有枯葉綠的感覺。

　　美術三原色（正紅、藍、黃）與色料三原色（青、洋紅、黃）有所差別，色料三原色使用於印刷方面，爲了更好理解調色方式，與生活習慣互相結合，本書使用傳統美術三原色模式來做基礎講解。

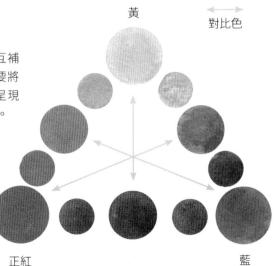

06 水彩的調色方式

畫水彩的時候盡量不直接使用原始顏料色來畫，顏料與顏料間互相調和會產生更自然的色彩。

STEP 1 濕潤畫筆

水彩筆沾水濕潤，一邊旋轉，一邊將筆輕壓水盆
邊緣，擠出筆內的空氣，讓筆毛均勻吸水，在紙
巾上點一下筆尖，不要讓過多水珠留在筆尖上。
注意不要將筆戳到水盆底部或插在水盆內，容
易使筆尖變形。

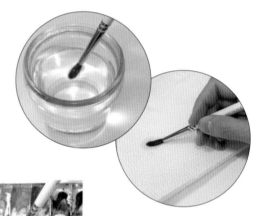

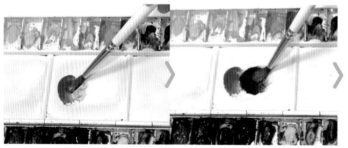

筆沾主色：焦茶紅　　　　　　再沾馬爾斯棕到調色區

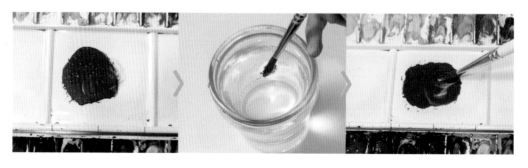

混合，濃稠狀　　　　　　筆肚沾一點水　　　　　　將水混入調色

STEP 2 調色方式（以咖啡色調示範）

筆沾主色：W334 焦茶紅 -BURNT SIENNA 調入調色區，再沾：W313 馬爾斯棕 -MARS VIOLET，混合到調色區的焦茶紅內，若調色呈現濃稠狀，不夠濕潤時，筆沾一點水再調入調色混合。調色完成後，旋轉水彩筆，均勻地將畫筆吸滿顏料。

▲ 吸取顏料水份的方式

▲ 水份過多時

若調色水份過多時，在調色盤上看起來顏色很深，實際畫在紙上乾掉後會明顯變淡。用水彩筆筆肚將調色盤中水份吸入筆內，再沾到紙巾上吸掉水份，接著重新調入顏料，調成想要的濃度。

原色　　　　原色 + 深藍色　　　　原色 + 黑　　　　原色 + 白

水彩的顏色深淺是使用水份與顏料混色來調整，一般比較少用到黑色與白色，加黑色會使顏色變髒，彩度變低；加入白色會變粉及不透明感，白色顏料可用來調特殊粉色調，或是繪製反光的部分。

Tips !

有些廠牌的特殊色不透明度比較高，像是粉紅色、膚色、薰衣草色，這些是專業顏料公司調配出來的，透明度非常好，跟我們自己調入白色混合出來有所差別，特殊顏料在混色時能很好的調出特殊色，但使用過多也會讓畫面呈現不透明效果。

水彩的深淺明度控制

　　畫透明水彩最重要的部分，就是如何控制水份的多寡調出不同程度的濃淡明度，調入水份多，顏色變淡，明度變高；反之，調入水分少，顏色變深，明度變低。

　　不同尺寸的筆和筆毛類型也會影響吸水度，需要反覆練習與觀察才能熟悉水彩與水彩筆的特性，這章節使用 7 個階段的明度來示範，使用顏色為 W313 馬爾斯棕 MARS VIOLET。

第一階段：最低明度

筆濕潤後沾取大量顏料調入調色盤，你會發現不好推開顏料，畫到紙張上會看起來厚實且不透明。

▲ 畫在紙上測試明度

第二階段：低明度

將第一階段沾過顏料的筆，筆肚位置浸入水中 1～2 秒（不同畫筆筆毛吸水程度不同），再調入第一階段的調色中，看起來有些微的水份感，畫在紙張上，看起來仍是濃稠、偏不透明的；接下來每一階段都重複一次浸水 1～2 秒動作。

▲ 筆肚位置浸入水中 1～2 秒

第三階段：中低明度

浸水後調入第二階段的調色中,會發現調色盤水份變多且有流動感,畫在紙上比較好推開了。

第四階段：中明度

調色後調色盤水份更明顯,畫筆調色時會透出調色盤的底色,畫起來色彩鮮豔有透明感,且有水份的反光。

第五階段：中高明度

調色後調色盤上的水份偏多,立起調色盤,水份快要往下流的樣子,畫起來呈現清透感,在紙張上反光明顯,並且會在紙上淤積一點水份。

第六階段：高明度

調色後,立起調色盤,水份會在調色盤快速流動,畫起來淤水程度高,且紙張上呈現水珠感。

第七階段：最高明度

調色後調色盤上看起來有小水池的感覺，畫紙上水珠感比第六階段更明顯。

 七個階段的使用時機

明度低 ... 明度高

①最低明度	②低明度	③中低明度	④中明度	⑤中高明度	⑥高明度	⑦最高明度

第一階段的最低明度：幾乎不透明，無法調合其他顏色，通常不會使用。

第二階段的低明度：顏色濃度高，色彩重，用來描繪五官、修邊。

第三階段的中低明度：半透明感，色彩重，適合加強物件最暗面、陰影、修邊、描繪紋理。

第四階段的中明度：顯色且有透明感，用於繪製鮮豔及深色物件、描繪紋理。

第五階段的中高明度：透明感強烈，用於中間色調及淺色調上色。

第六階段的高明度：顏色含水量高，清透，畫紙上乾了容易變淡，適合淺色物件亮面、打底色，與背景暈染效果。

第七階段的最高明度：超高水量，乾掉之後非常輕薄，用於淡染底色。

TIPS !

明度不只有七個階段，透明水彩可以調出很多階段的明度，可以試著控制水份調出更多階段的明度變化。

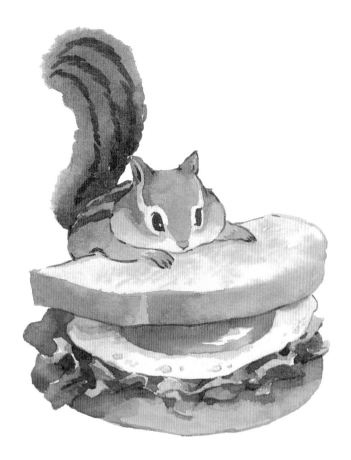

上色方式

　　在物件上色時，每一塊位置都是由淺（亮色）畫到深（暗色），由高明度畫到低明度，當在疊加暗面（第二層）時，就要比亮面（第一層）的明度低一階，才能順利疊加。

❀ 濕中濕疊加法

　　準備兩隻筆，大筆（第五階段的中高明度）畫方形範圍，再換中筆（第四階段的中明度）疊入右半邊，這樣畫就是先畫淺（亮色）再畫深（暗色）的效果，中間可以自然融合。

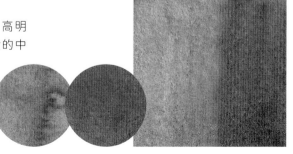

▶ 中高明度 + 中明度 = 中間可自然融合

❀ 疊加出現斷層

大筆（第五階段的中高明度）畫方形範
圍，中筆（第三階段的中低明度）疊入右半
邊，會因爲兩個明度落差較多，呈現出無
法自然漸變的斷層感。

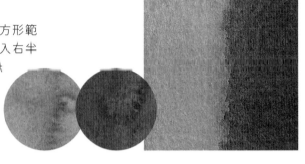

▶ 中高明度＋中低明度＝無法自然漸變的斷層感

❀ 疊加後出現洗白

大筆（第五階段的中高明度）畫方形範
圍，中筆（第六階段的高明度）疊入右半邊，
這樣會變成先畫深（暗色）再畫淺（亮
色），因爲高明度含水量較多，導致把
先畫的中高明度洗白了。

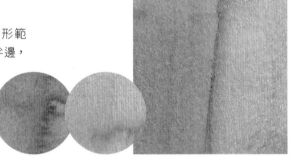

▶ 中高明度＋高明度＝出現洗白效果

TIPS！

不同筆的大小和毛的類型也會影響吸水度，浸水秒數只能參考，如果發現效果不明顯，可以
再沾一點水或顏料加入調色，加越多水，筆上會殘留太多的水份，在紙巾上點掉一點水份，
上色比較好看出效果。

殘留太多水份的筆頭　　　　　　　　吸掉水份之後的筆，筆尖明顯

07 水彩筆的運筆方式

了解水彩筆的構造，善用水彩筆的握筆角度與力道，就能使用一支水彩筆畫出多種筆法變化。

❀ 握筆位置

握筆位置與使用鉛筆時不同，平時握筆位置在水彩筆的中間，手腕稍微懸空，比較好控制水彩筆的角度，在繪製風景畫等大面積作品時，握在筆的最上方可以畫出更大面積與角度變化。

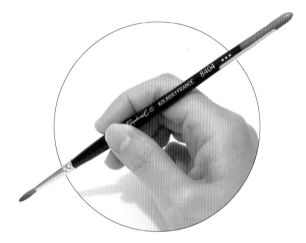

❀ 水彩筆部位解析

水彩筆分為筆尖與筆肚，刻畫細節時運用筆尖位置，上色時用的是筆尖到筆肚前段，大面積鋪色時會運用到筆肚後段。

以下使用「法國拉斐爾柯林斯基 Raphael 8404 kolinsky 紅貂毛 3 號水彩筆」示範 4 種角度的線條粗細變化與應用，以繪製 A5 尺寸作品為例：

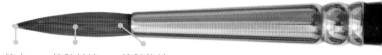

筆尖　　筆肚前端　　筆肚後端

①筆尖畫出細線：修飾邊緣細節

握筆位置在畫筆中下段，筆較垂直約 75 度，控制力道不均，輕壓筆尖，拉出最細的線條。

②筆尖到筆肚前段：小型範圍上色

握筆位置在畫筆中間，筆傾斜 60 度，將筆下壓到筆肚前段，運用在小物件範圍上色。

③筆肚中段：中型範圍上色

握筆位置在畫筆中上方，筆傾斜 45 度，將筆壓到筆肚中段，運用在畫底色及較大面積的物件。

④筆肚後段：大範圍上色

握筆位置接近最上方，筆傾斜 25 度，使用到整個筆肚的位置，可以畫出最粗的線條，使用在畫背景、大面積鋪色的時候。

筆法變化

　　了解水彩筆的傾斜角度產生的變化之後，要學習控制並熟悉自己的畫
筆彈性，並靈活運用才能畫出各種不同的筆法，接下來介紹我常用的筆法。

三角點狀

長弧線

葉片狀

短弧線

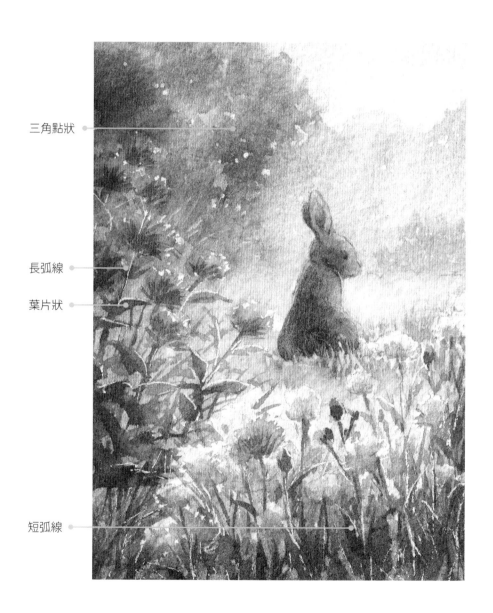

35

✿ 長弧線筆法

握筆位置在畫筆中段，筆盡量垂直，筆尖端下筆，控制力道，讓整段線條粗細能平均的畫出長弧線。長弧線筆法常用於畫長毛及鬍鬚、勾邊部份。

TIPS !

練習往左和往右的弧線。

✿ 葉片狀筆法

握筆位置在畫筆中間，筆傾斜 45 度，筆尖下筆，慢慢往右拖曳畫筆並壓到筆肚中段，讓樹葉的弧度是平順的，再往右拖曳慢慢提筆到筆尖。葉片狀筆法用於畫葉片、服裝皺褶等。

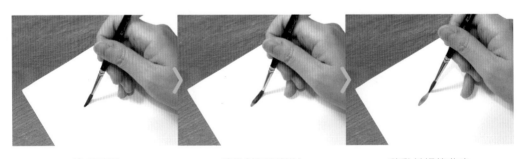

| 筆尖下筆 | 移動並壓到筆肚 | 移動並提筆收尖 |

TIPS !

試著轉動畫筆與紙張用葉片狀排出花朵。

❀ 三角點狀筆法

　　握筆位置在畫筆中下段，筆盡量垂直，筆尖下壓，不要離開紙張，並快速向下撇，同時提筆，畫出三角狀的點。三角點狀筆法常用於描繪物件質感，如刨冰或樹叢。

> **TIPS !**
>
> 試著轉動畫筆角度點出不同角度的點。

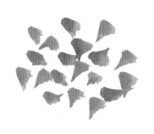

壓下筆，不要離開紙張　　　快速往下撇，同時提筆

❀ 毛毛蟲狀筆法

　　握筆位置在中上段，筆傾斜 60 度，筆尖下壓到筆肚前段，一邊往右邊拖曳一邊左右扭動，稍微提筆到筆尖再下壓到筆肚前段，畫出抖動的線條。毛毛蟲狀筆法用於畫動物斑紋，或不規則的皺褶部份。

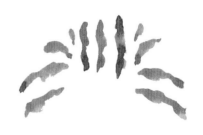

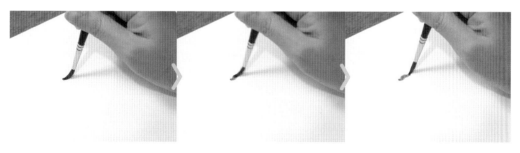

下筆壓到筆肚前段　　　轉點角度提筆再下壓到筆肚前段　　　轉點角度再提筆到筆尖

> **TIPS !**
>
> 試著用不同的角度畫抖動的線條。

✿ 短弧線筆法

　　握筆位置在畫筆中下段，筆傾斜 60 度，筆尖下壓並往上畫出短弧線提筆，呈現由粗到細的短弧線筆法。短弧線筆法常用在畫動物短毛流、草的部份。

TIPS！

試著畫出不同角度，有長有短的毛流線條。

下筆到筆肚前段　　　　　　提筆收尖

✿ 花瓣狀筆法

　　類似葉片筆法的變化版，握筆位置在中上段，筆傾斜 45 度，筆尖下筆，不提筆，往旁邊下壓到筆肚中段並慢慢旋轉畫筆畫出圓形，接著再往下筆處提筆收尖畫筆。花瓣狀筆法常用在畫花朵等自然物件上。

筆尖下筆移動下壓到　繼續壓著筆肚旋轉畫　往起始位置漸漸提筆　到起始位置提筆收尖
筆肚中段　　　　　　筆，不離開紙面

TIPS！

試著用不同角度的花瓣狀筆法重疊畫成花朵。

08 水彩基本技法

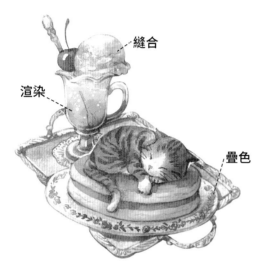

縫合

渲染

疊色

水彩的技法有很多種，並不是一張作品只能使用一種技法，學習各種技法融會貫通之後，就能依據作品上不同的物件需求使用不同的技法繪製來完成作品。

無論什麼技法，透明水彩的上色方式都是由淺到深，由明度高畫到明度低，才能將顏色一層層的疊上。

TIPS！

不同的紙張也會影響上色需要的水份與乾燥時間。

平塗法

平塗法是最基本的技法，需要熟悉水份的控制與運筆，目的是將顏色平塗均勻，盡量減少水漬與筆觸的痕跡。

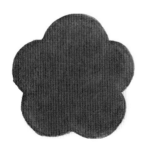

STEP 1 描繪局部邊緣

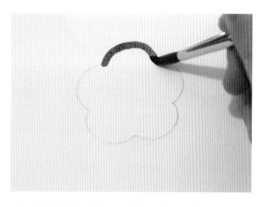

鉛筆畫出花朵形狀，隨意調一個水份適中、中間明度的顏色，調色的量多一點。

STEP 2 大面積上色

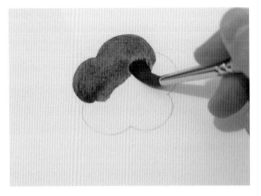

從邊緣其中一邊描繪出一點輪廓,將筆傾斜,使用筆肚的位置往中間大面積的鋪色,盡量減少提筆次數。

TIPS !

如有提筆,第二次下筆要從提筆處接著畫,並將水份往下帶。

STEP 3 將水份帶至邊緣收邊

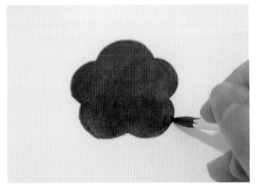

從大面積的中心往邊緣畫,漸漸將水份帶到邊緣再提筆收尾,才不會讓中間產生水漬。

TIPS !

盡量不要將水份停留在中間,會讓色彩不均勻,產生水痕。

 初學者容易發生的問題

①短筆觸過多

因為害怕下筆與不擅長運用畫筆的部位,而使用筆尖的位置填色,導致上色出現雜亂筆觸。

②重複塗抹

用水彩筆重複的塗抹上色過的位置,導致紙上的顏色被水彩筆吸起來,產生一點洗白的效果。

③顏色斷層

通常是畫的太慢,還有顏色調的不夠,無法在濕潤的時候將顏色帶開而產生斷層。

✿ 疊色法

疊色法是最容易的水彩技法，只需要將顏色由淺到深，一層一層平塗疊色，就能畫出立體感。

STEP 1

中筆・中高明度
● 巧克力底色

┌ 主色　● W333 焦赭色　BURNT UMBER
└ 調入　● W334 焦茶紅　BURNT SIENNA

鉛筆畫出一塊巧克力的草稿，中筆調巧克力底色（中高明度），將整塊範圍平塗上色。

STEP 2

中筆・中明度
● 巧克力暗面色

┌ 主色　● 巧克力底色
└ 調入　● W339 凡戴克棕　VANDYKE BROWN

第一層乾了之後，中筆調巧克力暗面色（中明度），每疊一層顏色，調的明度要比前一層再低一點，重疊在巧克力的兩個側面及裡面的凹陷位置。

STEP 3

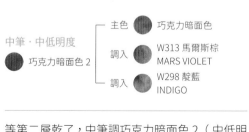

中筆・中低明度
● 巧克力暗面色 2

┌ 主色　● 巧克力暗面色
├ 調入　● W313 馬爾斯棕　MARS VIOLET
└ 調入　● W298 靛藍　INDIGO

等第二層乾了，中筆調巧克力暗面色 2（中低明度），重疊在巧克力右邊最深的暗面，還有加強凹陷處的側邊。

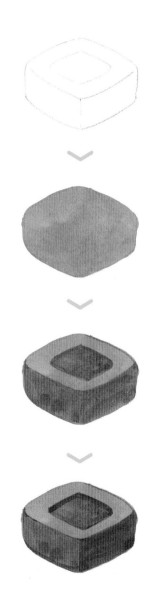

縫合法＋濕中濕重疊

　　這兩個是我比較常用的技法，縫合法顧名思義就像是縫紉一樣，兩塊顏色中間稍微重疊，水份自然流動並融合，產生柔和的立體感；濕中濕重疊則是在濕潤的紙張上繼續疊色加深，作畫時紙張與顏色都保持濕潤的狀態。

TIPS !

縫合法上色速度要快，建議同時使用兩枝調好色的筆來幫助上色，顏色也要越來越濃才有辦法縫合產生立體感。

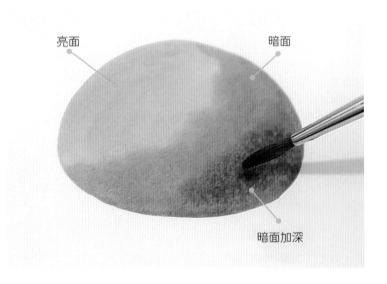

亮面　　　　暗面

暗面加深

STEP 1

大筆·中高明度
麵包亮面色

主色　209 那不勒斯黃
　　　NAPLES YELLOW- 俄羅斯白夜
調入　W334 焦茶紅
　　　BURNT SIENNA

中筆·中明度
麵包暗面色

主色　W334 焦茶紅
　　　BURNT SIENNA
調入　W333 焦赭色
　　　BURNT UMBER

畫一個紅豆麵包的草稿，從光源處左上下筆，大筆的麵包亮面色從左上往右下畫到一半位置，換成中筆的麵包暗面色接著往右下畫暗面。

STEP 2

中筆·中低明度
麵包暗面色加深

主色　麵包暗面色
調入　W333 焦赭色
　　　BURNT UMBER
調入　W313 馬爾斯棕
　　　MARS VIOLET

在第一步驟顏色未乾，紙張仍濕潤狀態下，使用濕中濕重疊加入最深的暗面，中筆在接近右下的位置染上最暗面，因為紙張上的顏色還是濕潤狀態，暗面會自然擴散，最後等乾了以後，再用這個暗面色點出上方的芝麻

✿ 渲染法

利用染濕的紙張進行上色，藉由水份的流動讓色彩間暈開融合，產生朦朧的效果。

TIPS !

使用粗紋且含棉量高的水彩紙能鎖住水份，較容易達成渲染的效果，筆中的水份要比紙上的水份還要少，才能順利上色。

STEP 1

紙上畫出棉花糖草稿，大筆沾清水，將整塊棉花糖範圍來回染清水，讓紙濕潤。

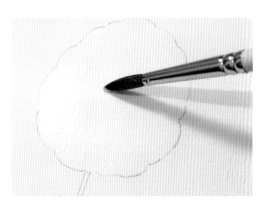

TIPS !

紙張上有水的反光即可。

STEP 2

中筆・中高明度	主色	W243 深鎘黃 CADMIUM YELLOW DEEP
黃棉花糖色	調入	W231 鮮黃色 NO.1 JAUNE BRILLANT NO.1

在水份未乾時染上顏色，中筆調黃棉花糖色（中高明度），染色在染水範圍的內部，從左上染到中間，顏色會在有水份的位置自然擴散。

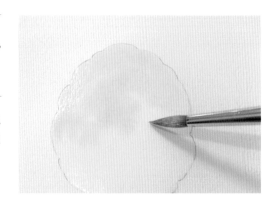

中筆・中高明度	主色	W316 薰衣草紫 LAVENDER
藍棉花糖色	調入	W304 淺灰藍 HORIZON BLUE

趁紙張還是濕潤狀態時，中筆調藍棉花糖色（中高明度），染在中間到右下範圍，中間顏色有重疊的地方會自然調色。

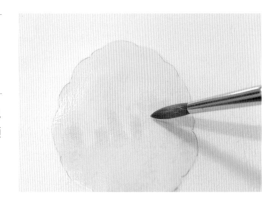

TIPS !

渲染法的紙張像是調色盤，顏色會藉由水份流動調色，顏色加太多容易變髒，適合用於打底色與畫遠景用途。

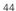

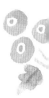

其他質感技法

❋ 留白法

①直接留白

在上色時不要染到留白區域，留出紙張的底色，
直接留白可以讓物件有鮮明的效果，例如物件的
反光光澤。

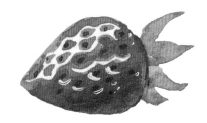

直接留出草莓的反光

②使用留白膠

若有比較細節且範圍較多的部位，例如星空、白粉、草地反光等，上色前可
以先用留白膠畫出留白位置，待留白膠乾固再進行上色，完稿之後使用豬皮
擦擦除留白膠即可。

留白膠畫出留白的位置

留白膠乾了之後上色，
上色全乾再擦除留白膠

擦去留白膠後的樣子

✿ 洗白法

先進行上色，趁顏色半乾的時候再用微濕的畫筆洗掉部分顏料，可以用衛生紙或棉花棒輔助輕壓洗白區域，因水彩紙吃色後無法完全擦除，所以會有朦朧的效果。

TIPS !

洗白法適合比較不吃色的紙張，若使用全棉紙如 Arches，就不容易使用洗白法。洗白不建議洗太多次，紙張容易變薄，產生毛屑。

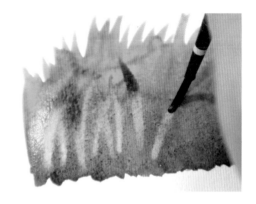

圖案半乾，用微濕的畫筆洗白

✿ 乾筆法

用微濕的水彩筆調出較低明度的顏色，利用紙張的紋路刷出紋理，常使用於樹木、石頭、水面反光等質感。

TIPS !

使用粗紋紙比較容易畫出乾筆效果。

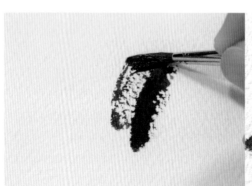

粗紋紙側筆刷色，會有飛白的痕跡

09 小動物繪畫技法

❀ 小動物比例

　　我的小動物身形比例會依據作品的需求，調整不同比例畫法，頭身比例由頭頂到下巴為基準，往下量到腳跟處，以下分為三種比例：

① 擬人，未穿著服裝

基本的擬人小動物頭身比例大約設定為 2.5 頭身，如果是比較高大或身體較長的動物，例如熊、海獺，會再多 0.5 頭身。

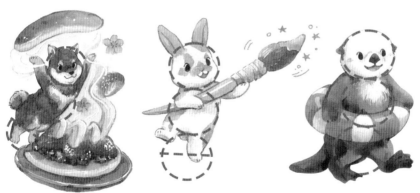

② 擬人，穿著服裝

穿著服裝時就會將小動物拉長比例設定為 3 頭身，這樣可以讓穿著服裝的小動物比例看起來修長，也可以把服裝呈現的比較好看。

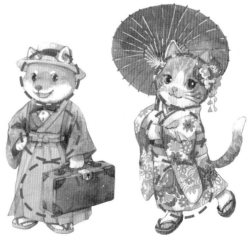

③小動物縮小版

有些作品主角為物件時，我會將物品畫的比較大，並簡化小動物的細節，讓小動物變成輔助的配角，這個部份也是設定為 2 ～ 2.5 頭身，而將動物縮小與物品的比例誇張化，可以讓畫面看起來更可愛有趣。

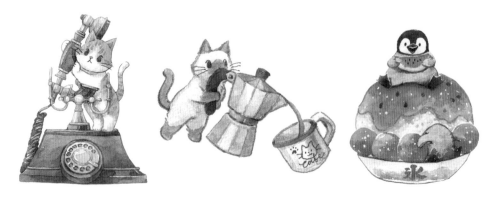

✿ 小動物眼睛畫法

　　畫出可愛小動物的眼神是很重要的部分，有時候眼睛的弧度沒有掌握好，看起來表情就會不一樣，這邊介紹 4 種我常畫的眼睛畫法：

①**基本橢圓眼睛**

使用在眼睛位於正面的動物正臉，例如狗、熊、企鵝、海獺等，先畫上窄下寬的橢圓形，再畫出圓弧眼皮，注意眼珠上方與眼皮之間的空間。

 + =

②**尖眼頭眼睛**

使用在眼睛位於兩側的動物正臉，例如兔子、松鼠、鳥、刺蝟等，中間眼頭開始往上下畫出上窄下寬的橢圓，強調眼頭位置，再畫出眼皮。

 + =

③貓形眼

使用在貓科動物，從眼頭開始畫出往上角度的眼皮，再畫出眼珠，注意角度，並畫出眼頭，上面圓弧角度較大，最後畫出圓形瞳孔範圍。

④圓形眼

圓形眼主要使用於小熊貓，先畫出圓形眼珠再畫出圓弧眼皮。

TIPS !

眼神可以依據表情需求調整眼皮角度，但眼皮不要畫的太斜，會看起來比較兇的感覺，畫的太平，看起來會沒有精神，另外，也要多注意眼珠與眼皮之間的空間。

比較兇的與沒精神的眼睛

若眼珠往旁邊看，則讓雙眼的眼皮與眼珠方向一致

Chapter 2

療癒小動物

01 兔子

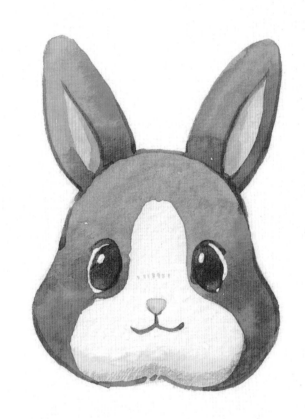

道奇兔臉部繪製

✏️ 草稿繪製

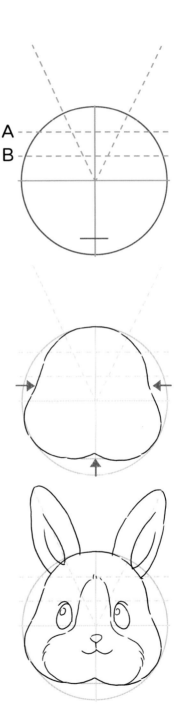

草稿定位

▶ **頭部**：圓形範圍，畫出十字中心線，下巴的位置接近圓底，上半圓分成三等份，畫出兩條橫線 A 線與 B 線。

▶ **耳朵**：中心點往左上和右上 60 度角，延伸出參考線，並超過半個圓形。

描繪草稿細節

▶ **頭部**：沿著圓的頂部往下畫，上半圓左右兩邊內縮，再沿著下半圓畫出臉頰，並在下巴定位線向上縮，畫出兔子肉肉的臉。

▶ **耳朵**：兩邊耳朵從虛線頂端往頭頂畫，用圓弧線畫出上窄下寬的橢圓，再畫出內耳耳廓線。

▶ **鼻子和嘴巴**：中心點偏下，畫出鼻子和嘴巴。

▶ **眼睛**：眼睛的高度在 B 線，讓額頭範圍多一點比較有可愛的感覺，眼睛底部則不要超過鼻子。

▶ 描繪出道奇兔的花斑紋，從 A 線的中心往兩邊畫出斑紋範圍。

道奇兔臉部明暗面

定位光源位置在左上，用黑白圖像觀察明暗面，上色前將鉛筆線擦淡。

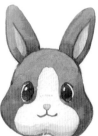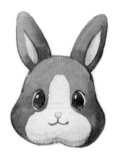

 STEP 1 白色毛及粉紅色區域

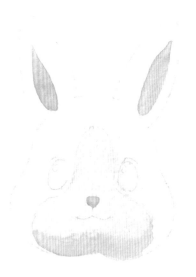

調色方式

大筆・最高明度
白毛底色
┌ 主色 ○ W231 鮮黃色 NO.1
│ JAUNE BRILLANT NO.1
└ ○ 清水調淡

中筆・高明度
○ 白毛暗面色
┌ 主色 ○ W232 鮮黃色 No.2
│ JAUNE BRILLANT No.2
│ 調入 ● W313 馬爾斯棕
│ MARS VIOLET
└ ○ 清水調淡

小筆・高明度
○ 內耳鼻子色
┌ 主色 ○ W225 鮮粉色
│ BRILLIANT PINK
└ 調入 ● W219 朱砂
VERMILION Hue

▶ 白毛底色從臉的上方開始往下上色，到下巴再換成白毛暗面色，將臉下方染上暗面。

▶ 等臉部乾了之後再用內耳鼻子色把鼻子及內耳上色。

STEP 2 臉部棕色區域

調色方式

大筆・中高明度

🔵 花斑亮面色

├ 主色 ── 🔵 W234 赭黃
│　　　　　　YELLOW OCHRE
└ 調入 ── 🔵 W333 焦赭色
　　　　　　BURNT UMBER

中筆・中明度

🔵 花斑暗面色

├ 主色 ── 🔵 W333 焦赭色
│　　　　　　BURNT UMBER
└ 調入 ── 🔵 W313 馬爾斯棕
　　　　　　MARS VIOLET

▶ 從頭頂端開始，用花斑亮面色往兩邊臉頰上色，到眼睛旁邊留出一點空間，再換成花斑暗面色接著往下上色，右邊臉頰離光源較遠，多加一點花斑暗面色。

▶ 兩邊耳朵，左邊亮右邊暗，從耳尖開始用花斑亮面色往下畫，左半邊亮面多，到中下方換成花斑暗面色畫右下，再用花斑暗面色修飾臉型輪廓。

STEP 3 五官及細節

調色方式

小筆・中低明度

🔵 眼睛嘴巴色

├ 主色 ── 🔵 W339 凡戴克棕
│　　　　　　VANDYKE BROWN
└ 調入 ── 🔵 W313 馬爾斯棕
　　　　　　MARS VIOLET

▶ 用眼睛嘴巴色描繪出眼睛，筆尖畫出眼線，再畫出眼珠，描繪嘴巴和耳廓線及修飾輪廓，最後再用深咖啡色鉛筆加強下巴暗面。

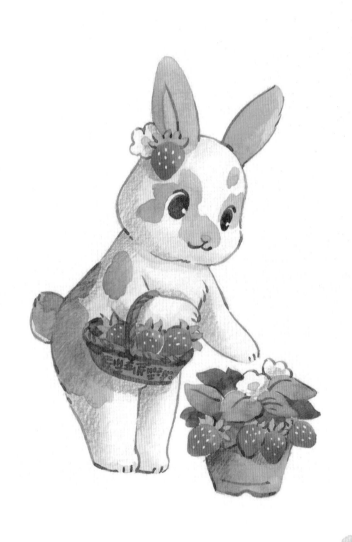

兔子採草莓

✏️ 草稿繪製

草稿定位

▶ **頭部**：頭部定位參考「道奇兔臉部繪製」，將立體十字中心線往右偏，定位出耳朵位置及下巴。

▶ **身體**：頭向下量出 2.5 頭身的高度，腳底定位在 2.5 頭身處，在 2 頭身位置，向左下畫出屁股和橢圓身體。

▶ **四肢**：兔子採草莓站姿比較側面，將左邊肩膀定位在身體內部，右邊肩膀會被身體擋住，畫出兩邊手肘，手肘不超過身體的一半，再畫出手臂與手掌；腳板的位置接近頭部正下方，讓整體重心平衡，將腳從身體往前方斜，更有彎腰的姿態。

TIPS !

兔子轉向右，將定位偏右，右半部露出的範圍較少。

描繪草稿細節

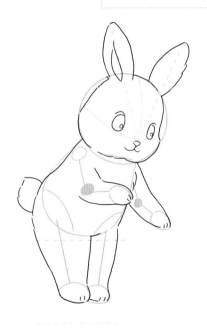

▶ **頭部**：畫法參考「道奇兔臉部繪製」，頭部左邊露出較多，內縮的幅度小一點，將右邊眼睛畫窄，並且靠近中心線，左邊眼睛偏左，立體感更明顯；再畫出鼻子、嘴巴，讓左邊耳朵面左，畫出內耳廓，右邊畫成耳背。

▶ **身體和四肢**：身體左邊一半位置畫出腰身，並將屁股畫大一點，兔子看起來會更可愛；從屁股畫出腿部與腳板，上寬下窄，右腳與左腳重疊，露出的範圍較少，再畫出手與胸毛、尾巴。

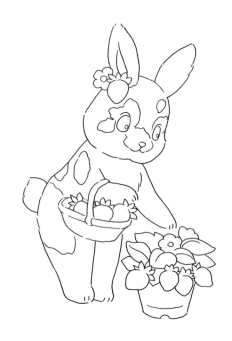

▶ 從兔子的左手畫出提籃手把,再畫出橢圓提籃,右手的下方將盆栽底部畫出來。

▶ 在盆栽內畫草莓,有些重疊呈現,在草莓後方畫出大葉片與花,葉片的角度方向多一點變化。

▶ 最後畫出提籃的草莓與頭部的裝飾,和兔子花斑。

兔子採草莓明暗面

定位光源位置在右上,用黑白圖像觀察明暗面,上色前將鉛筆線擦淡。

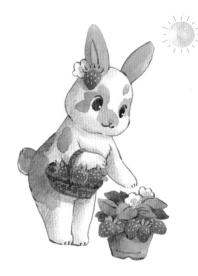

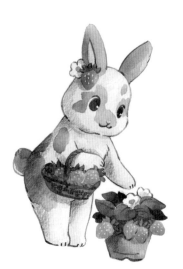

✏ STEP 1 白色毛及粉紅色區域

調色方式

大筆・最高明度
白毛底色

　主色　W231 鮮黃色 NO.1
　　　　JAUNE BRILLANT NO.1

　　　　清水調淡

中筆・高明度
白毛暗面色

　主色　W232 鮮黃色 NO.2
　　　　JAUNE BRILLANT No.2

　調入　W313 馬爾斯棕
　　　　MARS VIOLET

　　　　清水調淡

小筆・中高明度
W243 深鎘黃 - CADMIUM YELLOW DEEP

▶ 從白色毛區域開始，白毛底色從臉的右上光源處開始往左下上色，到左眼旁邊再換成暗面色，繼續將左邊及下面染出暗面；上半身及手的右邊用白毛底色上色，再換成暗面色將手的左邊、胸口、頭部下方染上暗面。

▶ 下半身雙腳的右側靠近光源，用白毛底色上色，再換成暗面色將雙腳左側畫出暗面，尾巴幾乎不會照到光線就直接用暗面色上色；頭部及盆栽的小花用白毛底色上色，等乾了再用深鎘黃（中高明度）點出花蕊。

調色方式

小筆・高明度
內耳鼻子色

　主色　W225 鮮粉色
　　　　BRILLIANT PINK

　調入　W219 朱砂
　　　　VERMILION Hue

▶ 等臉部乾了之後再用內耳鼻子色把鼻子及內耳上色。

花斑調色方式

中筆‧高明度 ── 主色 ── 209 那不勒斯黃
花斑亮面色 　　　　　NAPLES YELLOW 俄羅斯白夜
　　　　　 ── 調入 ── W334 焦茶紅
　　　　　　　　　　　BURNT SIENNA

小筆‧中高明度 ── 主色 ── W234 赭黃
花斑暗面色 　　　　　　YELLOW OCHRE
　　　　　 ── 調入 ── W333 焦赭色
　　　　　　　　　　　BURNT UMBER

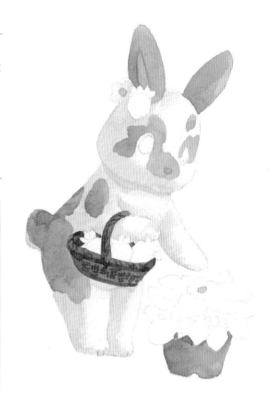

▶ 將花斑一塊塊上色，耳朵右邊用花斑亮面
色上色，再換成花斑暗面色接著畫左邊暗
面，臉部右邊用花斑亮面色上色，左邊接
著用花斑暗面色上暗面；身體的花斑幾乎
是暗面，只有肩膀較亮，用花斑亮面色染
在肩膀，再換成暗面色將背部花斑完成。

▶ 盆栽調色與花斑相同，右半邊用花斑亮面
色上色，再用花斑暗面色，將盆栽左下和
葉子蓋住的地方加暗面。

提籃調色方式

中筆‧中明度 ── 主色 ── W333 焦赭色
提籃色 　　　　　　　BURNT UMBER
　　　　　 ── 調入 ── W339 凡戴克棕
　　　　　　　　　　　VANDYKE BROWN

▶ 將提籃整塊平塗上色，等乾了再重疊畫出
左下籃子暗面，和籃子內部，並畫出提籃
的質感。

▲ 提籃質感畫法

✏ STEP 3 草莓

調色方式

中筆・中高明度
● 草莓亮面色

主色　● W225 鮮粉色　BRILLIANT PINK

調入　● W219 朱砂　VERMILION Hue

小筆・中明度
● 草莓暗面色

主色　● W219 朱砂　VERMILION Hue

調入　● W206 寶石紅　PYRROLE RUBIN

小筆・中高明度
● 草莓葉子色

主色　● W274 橄欖綠　OLIVE GREEN

調入　● W267 永固綠 NO.2　PERMANENT GREEN No.2

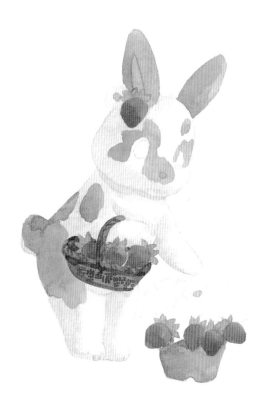

▶ 草莓一顆一顆畫，右上靠近光源，用草莓亮面色上色，草莓左下再換成草莓暗面色上暗面。

▶ 用草莓葉子色描繪出草莓葉子。

✏ STEP 4 盆栽葉片

調色方式

小筆・中明度
● 盆栽葉子暗面色

主色　● W267 永固綠 NO.2　PERMANENT GREEN No.2

調入　● W279 暗綠　SHADOW GRFFN

▶ 盆栽的葉片分兩層，畫出前後層次感，前面的四片葉片比較亮，換成中筆調草莓葉子色畫葉片的上方，再用盆栽葉子暗面色將葉片下方還有葉片間的重疊處加深。

調色方式

小筆・中明度
 盆栽葉子暗面色加深

├ 主色 ⬤ 盆栽葉子暗面色
└ 調入 ⬤ W279 暗綠 SHADOW GREEN

▶ 後面的深色葉片還有中間的空隙，用盆栽葉子暗面色加深直接畫出後方的葉片。

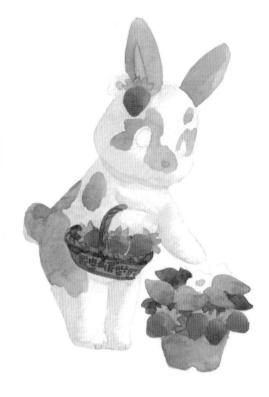

STEP 5 五官及細節

調色方式

小筆・中低明度
⬤ 眼睛嘴巴色

├ 主色 ⬤ W339 凡戴克棕 VANDYKE BROWN
└ 調入 ⬤ W313 馬爾斯棕 MARS VIOLET

▶ 用眼睛嘴巴色描繪出眼睛、嘴巴和耳廓線及修飾輪廓，畫出葉脈及花，最後再用深咖啡色鉛筆加強暗面、牛奶筆點出草莓籽。

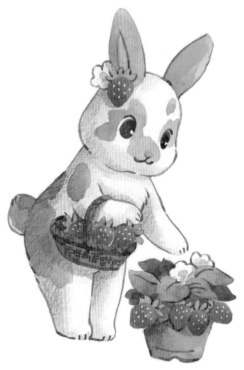

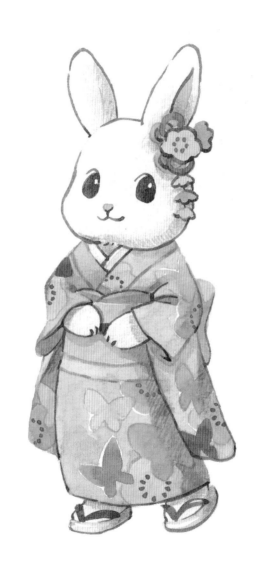

和服兔子

草稿繪製

草稿定位

▶ **頭部**：頭部定位參考「道奇兔臉部繪製」，將立體十字中心線往左偏，定位出耳朵位置及下巴。

▶ **身體**：頭向下量出 3 頭身的高度，腳底定位在 3 頭身位置，在 2 頭身下方畫出橢圓身體。

▶ **四肢**：從身體與頭部交界畫出兩邊肩膀及手肘，手肘不要超過身體的一半；畫出手臂與手掌，身體下方兩側畫出腳，將兔子的右腳往右下畫出墊著的腳板。

TIPS !

和服兔子轉向左，要將定位偏左，左半部露出的範圍較少。

穿著服裝造型，拉長腿部比例，可以讓整體比例更好看。

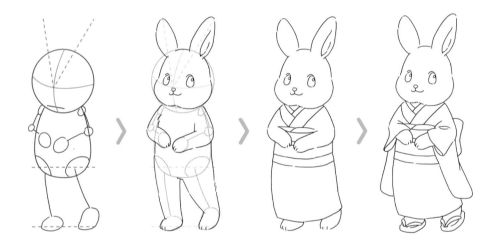

描繪草稿細節

▶ **頭部**：畫法參考「道奇兔臉部繪製」，頭部右邊露出較多，右邊的位置接近後腦，內縮的幅度小一點。將左邊眼睛畫窄，並靠近中心線，右邊眼睛偏右，讓立體感更明顯，再畫出鼻子、嘴巴；耳朵的部分讓左邊耳朵面向左邊，畫出耳背，右邊耳朵畫出內耳廓。

▶ **身體和四肢**：先畫出身體體型，從身體邊緣畫出腿部與腳板，再畫出手臂的寬度和手掌。

▶ **和服身體**：畫出腰帶的位置和造型，兩層領子的右邊領子在上、左邊領子在下，再畫出下裙擺的寬度。

▶ **和服振袖**：袖子兩層，長袖子從手下方延伸出來，外側畫出袖口，最後畫出後面腰帶的綁結和草履。

描繪草稿服裝細節

▶ **衣服花紋：**畫出不同角度、大小不同的蝴蝶造型，以及重疊在蝴蝶後方的花朵。

▶ **頭飾：**將中間主要的花朵飾品畫出來，加上旁邊的線圈裝飾和流蘇。

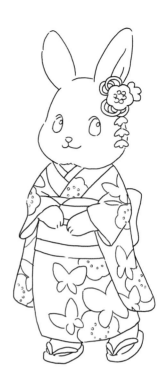

和服兔子明暗面

定位光源位置在左上，用黑白圖像觀察明暗面，上色前將鉛筆線擦淡。

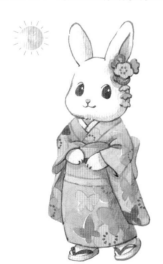

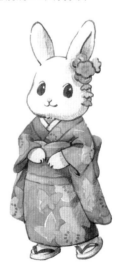

✎ STEP 1 白色毛及頭部區域

白毛調色方式

大筆・最高明度
白毛底色

├ 主色 ── W231 鮮黃色 NO.1
│ JAUNE BRILLANT NO.1
└ 清水調淡

中筆・高明度
白毛暗面色

├ 主色 ── W232 鮮黃色 NO.2
│ JAUNE BRILLANT No.2
├ 調入 ── W313 馬爾斯棕
│ MARS VIOLET
├ 調入 ── W295 布萊梅藍
│ VERDITER BLUE
└ 清水調淡

小筆・高明度
內耳鼻子色

├ 主色 ── W225 鮮粉色
│ BRILLIANT PINK
└ 調入 ── W219 朱砂
VERMILION Hue

▶ 白毛底色從臉的上方開始往下上色，到下巴再換成白毛暗面色，將臉下方染上暗面。耳朵左邊亮面用白毛底色，再換成白毛暗面色加深右半邊的暗面，手掌和腳板用白毛底色，再用白毛暗面色加深衣服蓋住的邊緣及下方。

▶ 將內層領子上白毛底色，並用白毛暗面色加強立體感和脖子暗面。

▶ 等臉部乾了之後，再用內耳鼻子色把鼻子、內耳上色。

頭飾調色方式

小筆・高明度
頭飾黃花色

├ 主色 ── W243 深鎘黃
│ CADMIUM YELLOW DEEP
└ 調入 ── 209 那不勒斯黃
NAPLES YELLOW- 俄羅斯白夜

小筆・中高明度
頭飾紅色

├ 主色 ── 內耳鼻子色
└ 調入 ── W206 寶石紅
PYRROLE RUBIN

▶ 頭飾部分從黃色開始，用頭飾黃花色將黃花及下方的流蘇花瓣上色。

▶ 粉紅色裝飾則用內耳鼻子色調出頭飾紅色。

 STEP 2 和服及鞋子陰影

調色方式

中筆·高明度
⬤ 和服暗面色

主色 ⬤ W232 鮮黃色 NO.2
　　　W232 JAUNE BRILLANT No.2
調入 ⬤ W313 馬爾斯棕
　　　MARS VIOLET
調入 ⬤ W315 永固紫
　　　PERMANENT VIOLET
💧 清水調淡

▶ 先將衣服的陰影、皺褶畫出暗面，在上服裝顏色時即可有立體感。

▶ 用和服暗面色畫出和服的暗面，蓋過花紋圖案，描繪領子形狀，袖子內側整塊上色，鞋底也畫出暗面。

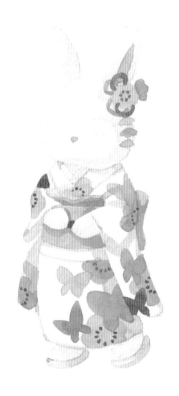

 STEP 3 腰帶及衣服花色

調色方式

中筆·高明度
⬤ 腰帶亮面色

主色 ⬤ W243 深鎘黃
　　　CADMIUM YELLOW DEEP
調入 ⬤ 209 那不勒斯黃
　　　NAPLES YELLOW- 俄羅斯白夜

小筆·中高明度
⬤ 腰帶暗面色

主色 ⬤ W243 深鎘黃
　　　CADMIUM YELLOW DEEP
調入 ⬤ 209 那不勒斯黃
　　　NAPLES YELLOW- 俄羅斯白夜
調入 ⬤ W334 焦茶紅
　　　BURNT SIENNA

▶ 黃色腰帶及花紋的亮面調色與頭飾相同，腰帶亮面色將腰帶及背後綁結整塊上色，再換成腰帶暗面色加強手的下方，背後綁結的下方整塊用暗面色加深。

▶ 腰帶亮面色將黃色花紋上色，粉紅色花紋調色與內耳鼻子色相同，將粉紅色花紋和腰帶上方粉色帶揚的部分上色。

▶ 紅色花紋調色與頭飾紅色相同，用小筆將紅色花紋上色，畫出圓點花蕊圖案及腰帶的中間。

STEP 4 衣服底色

調色方式

中筆·中高明度
和服色

主色 ── W267 永固綠 NO.2
PERMANENT GREEN No.2

調入 ── W316 薰衣草紫
LAVENDER

調入 ── W277 葉綠
LEAF GREEN

▶ 用和服色分塊將和服上色，等乾了之後再
重疊加強局部陰影，像是裙擺的右側及
袖子內部，並用筆尖描繪出領子及衣服輪
廓。

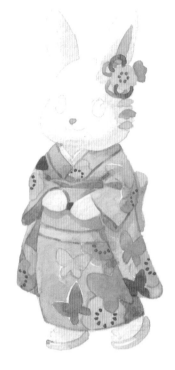

STEP 5 五官及細節

調色方式

小筆·中低明度
眼睛嘴巴色

主色 ── W339 凡戴克棕
VANDYKE BROWN

調入 ── W313 馬爾斯棕
MARS VIOLET

▶ 用眼睛嘴巴色描繪出眼睛、嘴巴、耳廓線
及修飾輪廓，並畫出草履的鞋帶，最後再
用深咖啡色鉛筆加強暗面，白色牛奶筆點
綴反光。

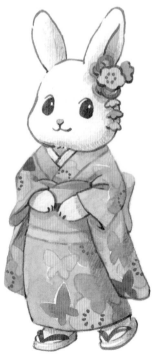

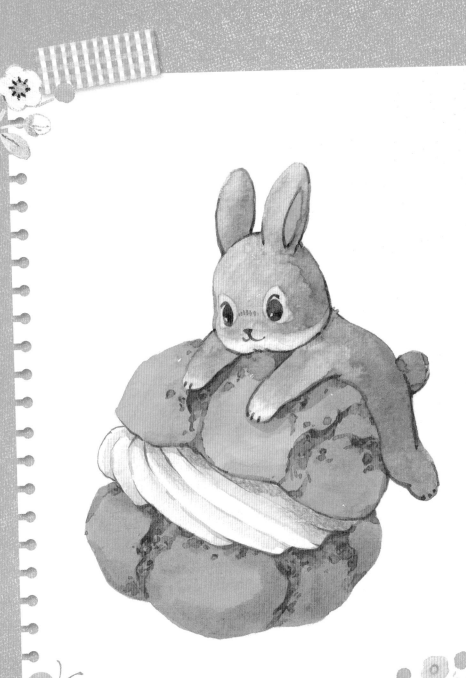

灰兔與泡芙

 ## 草稿繪製

TIPS !

先定位出大物件,再畫小物件。

草稿定位

▶ **泡芙範圍**:在紙張下方先定位出泡芙的角度,把圓球體切成兩半,上半部畫斜,中間畫出橢圓的奶油範圍。

TIPS !

灰兔與泡芙轉向左,要將定位偏左,左半部露出的範圍較少。

▶ 泡芙的中上方畫出兔子頭部範圍,將立體十字中心線往左下偏,會有往下看的感覺,再定位出耳朵位置及下巴。

▶ **身體**:頭向右下量出 2.5 頭身的高度,並稍微重疊,讓兔子的身體呈現在後面的感覺;腳底定位在 2.5 頭身高,於 2 頭身位置向右畫出橢圓身體,身體部分會與泡芙重疊。

▶ **四肢**:在頭部右邊畫出右邊肩膀與手,手的長度不要超過頭部直徑,左邊的手在後方,只需畫出一點,從屁股位置往下延伸出彎曲的腳。

描繪草稿細節

▶ **頭部：**畫法參考「和服兔子」，頭部右邊
　露出較多，耳朵的部分刻意往後斜一點，
　看起來更有兔子飛撲上來的樣子，臉部畫
　出毛色範圍。

▶ **身體及四肢：**畫出肉肉的身體及腳，小腿
　腳板縮小，讓腳看起來比較後面，再畫出
　微微彎曲的手。

▶ 泡芙的皮用不規則的圓弧線畫出一塊一塊
　凹凸不平的感覺。

▶ **泡芙細節：**泡芙凹進去的位置畫出不規則
　的裂痕。

▶ **奶油：**從左上往右下畫圓弧線，一段一段
　畫，奶油局部卡在泡芙皮的後面，畫面會
　更有變化。

灰兔與泡芙明暗面

定位光源位置在左上，用黑
白圖像觀察明暗面，上色前
將鉛筆線擦淡。

 ## STEP 1 毛色及粉紅色區域

調色方式

大筆·中高明度
灰兔亮面色
- 主色 W313 馬爾斯棕 MARS VIOLET
- 調入 W333 焦赭色 BURNT UMBER
- 調入 W295 布萊梅藍 VERDITER BLUE

中筆·中明度
灰兔暗面色
- 主色 W313 馬爾斯棕 MARS VIOLET
- 調入 W339 凡戴克棕 VANDYKE BROWN
- 調入 W294 深群青 ULTRAMARINE DEEP

小筆·高明度
灰兔淺毛色
- 主色 灰兔亮面色
- 清水調淡

小筆·高明度
內耳色
- 主色 W225 鮮粉色 BRILLIANT PINK
- 調入 W219 朱砂 VERMILION Hue

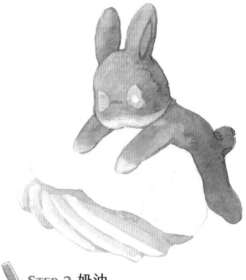

▶ 從臉部開始，灰兔亮面色從左上光源處往右下上色，眼眶和下巴的範圍不要上色，右邊眼睛旁換成灰兔暗面色繼續上色；灰兔左邊耳朵用灰兔亮面色，右邊耳朵換成灰兔暗面色上暗面。

▶ 灰兔的身體和腳幾乎沒有被光照到，灰兔亮面色從手腕位置往肩膀上色，再換成灰兔暗面色畫身體和腳，左手用灰兔亮面色畫滿，再用灰兔暗面色染一點在臉旁邊，並修飾臉部、手的輪廓。

▶ 將灰兔亮面色加水調出灰兔淺毛色，畫出眼眶，用筆尖柔化眼眶與毛色交界，下巴及手前端也一樣，耳朵用內耳色直接上色。

STEP 2 奶油

調色方式

中筆·最高明度
奶油亮面色
- 主色 W231 鮮黃色 NO.1 JAUNE BRILLANT NO.1
- 清水調淡

小筆·高明度
奶油暗面色
- 主色 W232 鮮黃色 NO.2 JAUNE BRILLANT No.2
- 調入 W313 馬爾斯棕 MARS VIOLET
- 調入 W295 布萊梅藍 VERDITER BLUE
- 清水調淡

▶ 奶油從左一段段畫到右，先用奶油亮面色上色，再換成奶油暗面色在亮面右邊和下方畫一條暗面；畫第二段奶油時，左邊先留出一點白邊，繼續一樣的步驟完成四段奶油；第五段奶油的左面直接用奶油亮面色上色，右邊及最後一段用奶油暗面色畫暗面。

▶ 等乾了之後，整塊奶油上面再加上泡芙皮的影子，沿著奶油的角度修飾奶油輪廓。

STEP 3 泡芙

泡芙皮調色方式

大筆·中高明度
泡芙亮面色

主色 → 209 那不勒斯黃
NAPLES YELLOW- 俄羅斯白夜

調入 → W334 焦茶紅
BURNT SIENNA

中筆·中明度
泡芙暗面色

主色 → W334 焦茶紅
BURNT SIENNA

調入 → W333 焦赭色
BURNT UMBER

▶ 先畫出整塊泡芙的底色，從上面的泡芙皮開始，用泡芙亮面色從左邊光源處往右邊畫，到兔子的右手邊再換成泡芙暗面色上色，並在兔子的手和臉下方畫出影子。

▶ 同樣的步驟畫出下面泡芙皮，下面的泡芙皮暗面會更多，加強奶油下方和泡芙底部的暗面。

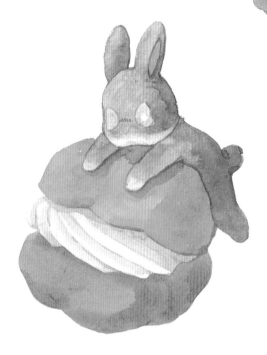

▶ 用泡芙暗面色重疊描繪出泡芙中間的裂痕及旁邊的孔洞。

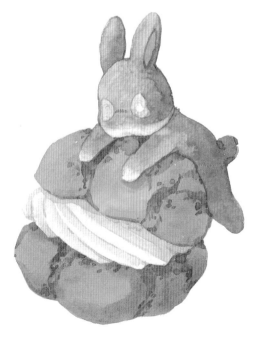

73

加強泡芙皮調色方式

小筆・中低明度
 泡芙暗面細節色

主色 ● W333 焦赭色 BURNT UMBER

調入 ● W313 馬爾斯棕 MARS VIOLET

▶ 用泡芙暗面細節色畫出泡芙皮的細節，筆尖用不規則的方式（毛毛蟲＋點狀筆法），將泡芙的裂痕和孔洞最左側都描出一些暗面來增加立體感，修飾泡芙邊緣。

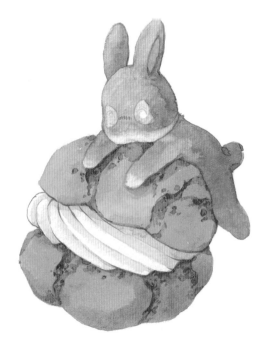

STEP 4 五官及細節

調色方式

小筆・低明度
 眼睛嘴巴色

主色 ● W339 凡戴克棕 VANDYKE BROWN

調入 ● W313 馬爾斯棕 MARS VIOLET

▶ 用眼睛嘴巴色描繪出眼睛、嘴巴、耳廓線及修飾整體輪廓，最後再用深咖啡色鉛筆加強奶油的陰影。

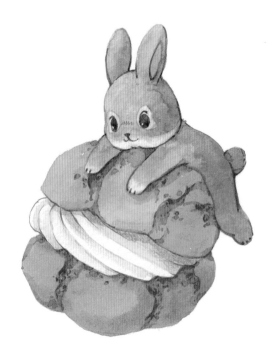

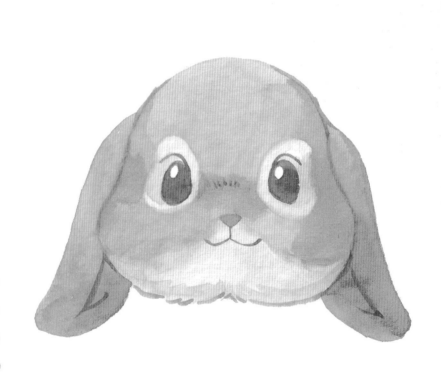

垂耳兔臉部繪製

 ## 草稿繪製

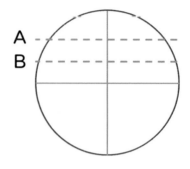

草稿定位

▶ 圓形範圍，畫出十字中心線，上半圓分成
三等份，畫出兩條橫線 A 線與 B 線。

描繪草稿細節

▶ **頭部**：沿著圓的頂部往下畫，上半圓左右
兩邊內縮，再沿著下半圓畫出臉頰，並在
圓形底部位置向上縮，即可畫出兔子肉肉
的臉。

▶ **耳朵**：兩邊耳朵從 A 線往外，用圓弧線畫
到耳尖往外翹，再畫出內耳耳廓線。

▶ **嘴巴**：中心點往下一點畫出鼻子和嘴巴

▶ **眼睛**：眼睛的高度在 B 線，讓額頭範圍
高一點才會有兔子可愛的感覺，眼睛底部
則不要低於鼻子，最後畫出兔子的花斑紋
線。

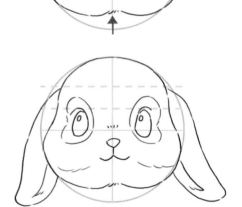

垂耳兔臉部明暗面

定位光源位置在左上，用黑
白圖像觀察明暗面，上色前
將鉛筆線擦淡。

STEP 1 臉部的土黃色區域

調色方式

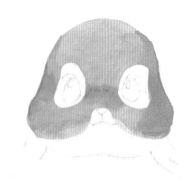

大筆・高明度
土黃毛亮面色

┌ 主色　209 那不勒斯黃
│　　　　NAPLES YELLOW- 俄羅斯白夜
└ 調入　W234 赭黃
　　　　YELLOW OCHRE

中筆・中高明度
土黃毛暗面色

┌ 主色　W234 赭黃
│　　　　YELLOW OCHRE
└ 調入　W334 焦茶紅
　　　　BURNT SIENNA

▶ 土黃毛亮面色從左上光源處往右下畫，注意留出白色範圍，再換成土黃毛暗面色在臉部右半邊及兩眼間的鼻梁處加上暗面。

STEP 2 臉部的白色區域

調色方式

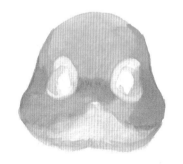

大筆・最高明度
白毛底色

┌ 主色　W231 鮮黃色 NO.1
│　　　　JAUNE BRILLANT NO.1
└ 清水調淡

中筆・高明度
白毛暗面色

┌ 主色　W232 鮮黃色 NO.2
│　　　　JAUNE BRILLANT No.2
├ 調入　W313 馬爾斯棕
│　　　　MARS VIOLET
└ 清水調淡

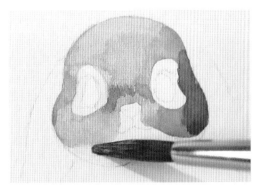

▶ 趁臉部底色還沒有乾，將土黃邊界柔化，用筆尖輕輕搓染眼眶和下巴的土黃邊界，柔化邊緣再填滿底色。

▶ 用白毛暗面色加強下巴毛流和眼珠兩邊的暗面，畫出眼窩感。

▲ 染開土黃色毛邊緣

Step 3 耳朵和五官

耳朵調色方式

大筆‧中高明度
● 耳朵亮面色

主色 ● W334 焦茶紅 BURNT SIENNA
調入 ● W234 赭黃 YELLOW OCHRE

中筆‧中明度
● 耳朵暗面色

主色 ● W334 焦茶紅 BURNT SIENNA
調入 ● W333 焦赭色 BURNT UMBER

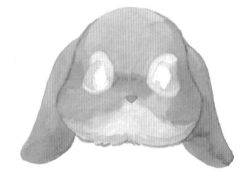

▶ 耳朵亮面色由耳朵上面往下上色，到耳尖時換成耳朵暗面色畫內耳。

▶ 右邊耳朵亮面部分較少，耳朵亮面色染到耳朵一半，換成耳朵暗面色往下上色，最右邊再加一點暗面，鼻子則使用耳朵亮面色來畫。

眼睛調色方式

小筆‧中低明度
● 眼睛色

主色 ● 耳朵暗面色
調入 ● W313 馬爾斯棕 MARS VIOLET

▶ 眼睛色用耳朵暗面色來調深，描繪出眼睛、嘴巴、鼻樑及修飾邊緣。

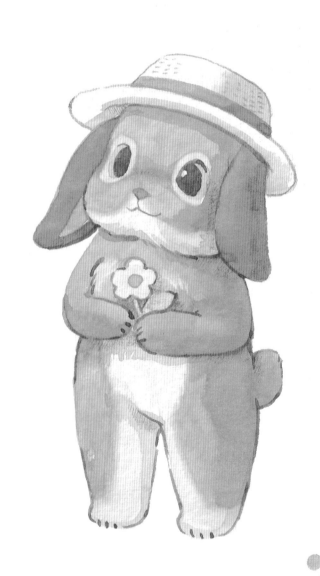

草帽垂耳兔

 草稿繪製

草稿定位

▶ **頭部：**頭部定位參考「垂耳兔臉部繪製」，將立體十字中心線往左偏，在頭頂上 1/3 的位置畫一條橫弧線爲帽子蓋住的地方。

▶ **身體：**向下量出 2.5 頭身的高度和橢圓身體，向右邊偏一點，可表現出翹屁股的可愛感。

▶ **四肢：**畫出手臂，定位手肘的位置在身體中央，兔子的左手露出較少，屁股向下延伸出雙腳。

TIPS！

草帽垂耳兔轉向左，要將定位偏左，左半部露出的範圍較少。

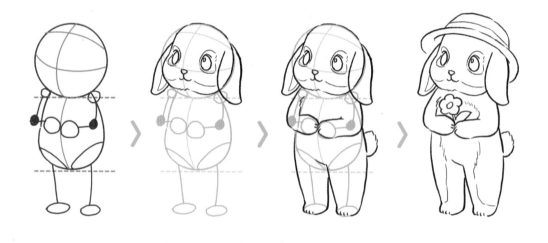

描繪草稿細節

▶ **頭部：**畫法參考「垂耳兔臉部繪製」，頭部左邊內縮較多，在立體十字中心線下方內縮畫出下巴，眼睛及鼻子偏左，兔子的左眼畫窄一點，左邊耳朵和內耳在臉頰後面，右邊耳朵有較大面積來遮住右邊臉頰。

▶ **身體及四肢：**先畫出身體體型，從身體邊緣延伸出腿部、腳板和雙手，兔子的左手被身體擋住一半，再畫出毛絨尾巴。

▶ **細節：**將帽子內弧線畫出來，再畫外帽緣和帽身、緞帶，及兔子手中的小花與身體花紋。

草帽垂耳兔明暗面

定位光源位置在左上，用黑白圖像觀察明暗面，上色前將鉛筆線擦淡。

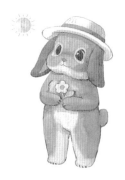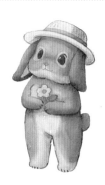

 ## STEP 1 內耳朵及花朵區域

內耳調色方式

小筆·高明度
內耳色

主色　W232 鮮黃色 NO.2
　　　W232 JAUNE BRILLANT No.2

調入　W219 朱砂
　　　VERMILION Hue

清水調淡

▶ 臉部調色、上色參考「垂耳兔臉部繪製」，右邊的暗面比較多，先畫出臉部再畫耳朵，最後描繪眼睛、嘴巴。

▶ 用內耳色將兔子的左邊內耳上色。

花朵調色方式

小筆·最高明度
花底色

主色　W231 鮮黃色 NO.1
　　　JAUNE BRILLANT NO.1

清水調淡

小筆·高明度
花蕊色

主色　W230 那不勒斯黃
　　　NAPLES YELLOW

調入　537 鍋黃橙
　　　YELLOW ORANGE- 申內利爾蜂蜜

小筆·高明度
葉子色

主色　W277 葉綠
　　　LEAF GREEN

調入　W274 橄欖綠
　　　OLIVE GREEN

▶ 花朵部分先用小筆畫出花朵底色，乾了之後再點出花蕊與葉子。

▶ 調色參考「垂耳兔臉部繪製」，大筆調土黃毛亮面色（高明度）、中筆調土黃毛暗面色（中高明度），身體面積較大，調色量多，需分兩段畫。

▶ 先進行上半身到手部，土黃毛亮面色從左邊光緣處往右下畫，留出胸毛區域，再換成土黃毛暗面色將手的下緣畫出暗面；再繼續用土黃毛亮面色畫右半部身體及手，手的最右邊換成土黃毛暗面色將最右側上暗面，還有加強脖子暗面。

▶ 與「垂耳兔臉部繪製」白色區域一樣，大筆調白毛底色（最高明度），將毛色交界處柔化再上滿白毛底色，並用白毛暗面色畫出暗面。

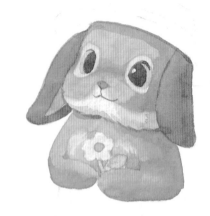

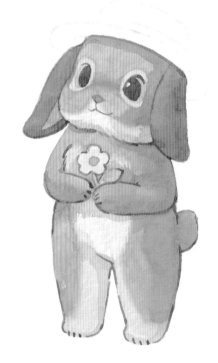

▶ 下半身的土黃毛亮面色從左腿開始畫出土黃斑紋，再換成土黃毛暗面色加強手下方陰影，右腿也是一樣畫出斑紋，右邊會有比較多的暗面。

▶ 白色區域一樣柔化邊緣上色並畫出暗面。

STEP 3 草帽

帽子調色方式

小筆·高明度
帽子暗面色

主色
　W232 鮮黃色 NO.2
　W232 JAUNE BRILLANT No.2
調入
　W313 馬爾斯棕
　MARS VIOLET
清水調淡

▶ 用花底色將帽緣整塊上色，再用帽子暗面色加深頭部後面和頭與帽子的交界處。

▶ 帽身部份用花底色從左邊亮面往右畫，再用帽子暗面色加強右邊暗面。

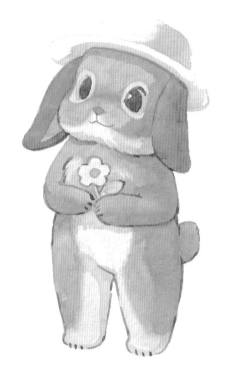

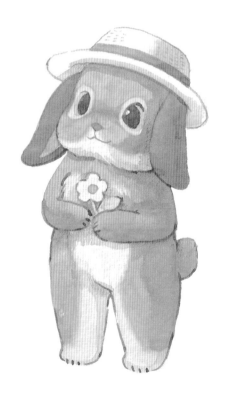

緞帶調色方式

中筆·中高明度
緞帶色

主色
　W219 朱砂
　VERMILION Hue
調入
　W206 寶石紅
　PYRROLE RUBIN
清水調淡

▶ 緞帶色從左往右畫，乾了再疊一層在右半邊畫出暗面。

▶ 最後用眼睛色修飾輪廓，深咖啡色鉛筆加強暗面，並描繪出帽子輪廓和草帽的質感。

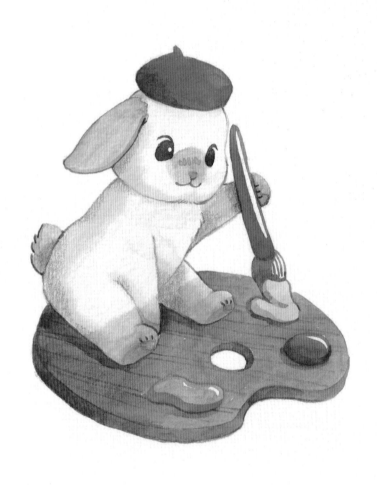

調色盤垂耳兔

 草稿繪製

草稿定位

▶ **頭部**：圓形頭部範圍，畫出偏右的立體十字中心線，弧線角度畫低，表現出往下看的感覺。

▶ **身體**：向下量出 2 頭身的高度，偏左的扁橢圓身體。

▶ **四肢**：肩膀、腿部及腳板的定位，因爲角度關係，兔子的右邊大腿要比左邊高且小一點，腳板畫出側面及腳底會更有立體感，左邊的腿是向前擺的樣子，角度垂直一些。

TIPS！

調色盤垂耳兔向右坐，要將定位偏右。

描繪草稿細節

▶ **頭部**：畫法參考「草帽垂耳兔」，右邊臉頰內縮較多，再畫出五官，帽子在頭頂四分之一處。

▶ **身體**：身體左上位置內縮畫出腰身，描繪出手腳、尾巴和調色盤平面。

▶ **其他細節**：畫出握著的手掌、手臂，以及水彩筆、顏料、調色盤厚度，最後描繪出兔子的花紋。

TIPS！

兔兔水彩筆上的顏料要凸出筆毛、畫出厚度，會更有立體感。

調色盤垂耳兔明暗面

定位光源位置在右上，用黑白圖像觀察明暗面，上色前將鉛筆線擦淡。

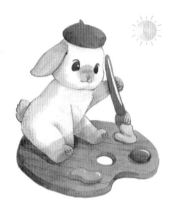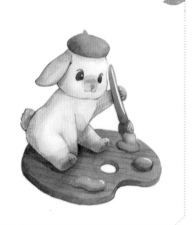

STEP 1 頭部、身體及四肢

白毛調色方式

大筆・最高明度 白毛底色	主色		W231 鮮黃色 NO.1 JAUNE BRILLANT NO.1
	清水調淡		
中筆・高明度 白毛暗面色	主色		W232 鮮黃色 NO.2 JAUNE BRILLANT No.2
	調入		W313 馬爾斯棕 MARS VIOLET
	清水調淡		

▶ 白毛底色將頭部整塊上色，再換成白毛暗面色加強臉左邊及下巴的暗面。

▶ 身體用白毛底色整塊染色，白毛暗面色則將身體左邊和手、腳的左下面加深；兔子的右手暗面較多，可以直接用白毛暗面色畫滿白毛的區域。

灰毛調色方式

中筆・中高明度
灰斑紋色

主色　W313 馬爾斯棕　MARS VIOLET

調入　W295 布萊梅藍　VERDITER BLUE

清水調淡

▶ 底色乾了之後，進行灰毛區域的上色，小筆沾微量清水，染在灰色毛和白毛的交界，再用灰斑紋色染在臉中間，染色位置的邊緣在水份範圍內，才能有邊緣擴散的效果。

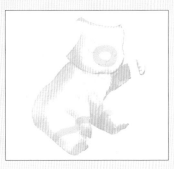

▲ 藍色為染水位置

▶ 身體一樣用清水染在灰毛邊緣再上色，等第一層乾了之後，用灰斑紋色疊色加強手腳邊緣暗面和腳底板，再點出鼻子。

輪廓調色方式

小筆・低明度
眼睛色

主色　W313 馬爾斯棕　MARS VIOLET

調入　W298 靛藍　INDIGO

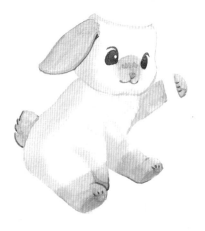

▶ 用眼睛色描繪出眼睛、嘴巴和局部輪廓。

 ## Step 2 帽子、畫筆及顏料

顏料調色方式

高明度
黃色顏料底色 ── W243 深鎘黃
CADMIUM YELLOW DEEP

中高明度
黃色顏料暗面色
├ 主色 W234 赭黃
│ YELLOW OCHRE
└ 調入 W334 焦茶紅
BURNT SIENNA

高明度
橘色顏料底色 ── 537 鎘黃橙
YELLOW ORANGE- 申內利爾蜂蜜水彩

中高明度
橘色顏料暗面色
├ 主色 W219 朱砂
│ VERMILION Hue
└ 調入 W334 焦茶紅
BURNT SIENNA

中高明度
紅色顏料底色 ── W219 朱砂
VERMILION Hue

中明度
紅色顏料暗面色
├ 主色 W206 寶石紅
│ PYRROLE RUBIN
└ 調入 W313 馬爾斯棕
MARS VIOLET

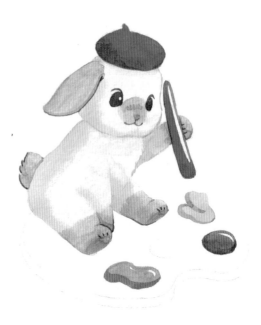

▶ 顏料的部分，在靠光源處留出白線，等底
色乾了再將暗面重疊在顏料的左下方，畫
出黃、橘、紅色顏料的立體感。

帽子和筆桿調色方式

大筆 · 中高明度
帽子亮面色
├ 主色 W219 朱砂
│ VERMILION Hue
└ 調入 W206 寶石紅
PYRROLE RUBIN

▶ 帽子亮面色從右上光源處往左畫，再換成
紅色顏料暗面色加深左側及帽子下方輪
廓；筆桿右邊留出反光，再用帽子亮面色
將整個筆桿上色。

STEP 3 調色盤

調色方式

大筆・中高明度
● 調色盤亮面色

主色　● W334 焦茶紅 BURNT SIENNA
調入　● W234 赭黃 YELLOW OCHREW334

中筆・中明度
● 調色盤暗面色

主色　● W334 焦茶紅 BURNT SIENNA
調入　● W333 焦赭色 BURNT UMBER

中筆・中低明度
● 調色盤暗面色加深

主色　● 調色盤暗面色
調入　● W313 馬爾斯棕 MARS VIOLET

▶ 調色盤亮面色從右邊光源處往左畫，到左半部換成調色盤暗面色，接著畫左邊暗面及兔子下方陰影，趁顏色未乾加深暗面色，再用調色盤暗面色加深加強兔子下方暗面。

▶ 調色盤的厚度用調色盤暗面色整塊上色，再換成調色盤暗面色加深加強左半部暗面，畫筆的筆毛用調色盤暗面色描繪，右邊留出幾段反光再填滿顏色。

▶ 用深咖啡色鉛筆描繪兔子輪廓和調色盤木紋，線條有些密集有些寬鬆，加強整體暗面。

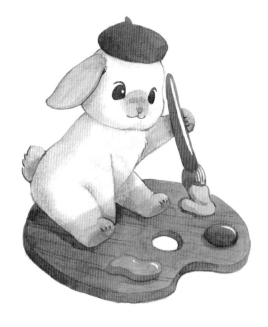

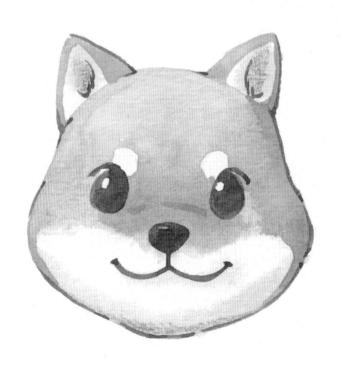

柴犬臉部繪製

 草稿繪製

草稿定位

▶ **頭部**：圓形範圍，畫出十字中心線，下巴的位置接近圓底。

▶ **耳朵**：中心點往左上和右上 60 度角，延伸出參考線，並超過頭頂。

▶ **眼睛**：眼睛的高度在上半圓往上 3 分之 1 的位置。

描繪草稿細節

▶ **頭部**：先畫出下巴的圓弧，再沿著圓的頂部往下畫出頭頂，柴犬頭頂較寬，上半圓左右兩邊內縮一點，從圓的兩邊連接到下巴，畫出肉肉的臉頰。

▶ **耳朵**：寬圓弧的三角形耳朵，中間畫出 V 型的耳折線。

▶ **嘴巴**：中心點上方畫出一段圓弧鼻樑的位置，下面再畫出鼻子和嘴巴，嘴巴的弧度比較寬大。

▶ **眼睛**：眼睛在上半圓左右兩邊的中間位置，兩眼的中上方加上白眉毛。

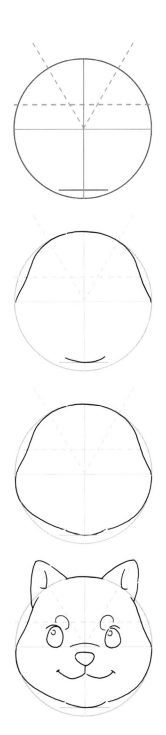

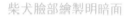

柴犬臉部繪製明暗面

定位光源位置在左上，用黑白圖像觀察明暗面，上色前將鉛筆線擦淡。

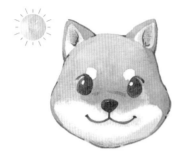

 # STEP 1 白色毛區域

調色方式

大筆·最高明度 白毛底色	主色	W231 鮮黃色 NO.1 JAUNE BRILLANT NO.1
	清水調淡	

中筆·高明度 白毛暗面色	主色	W232 鮮黃色 NO.2 JAUNE BRILLANT No.2
	調入	W313 馬爾斯棕 MARS VIOLET
	清水調淡	

▶ 從耳朵開始染滿白毛底色，用白毛暗面色將耳朵中間染深，臉下半部整塊染滿白毛底色，再換成白毛暗面色加深臉下方，鼻子和嘴巴下方輕輕染一點暗面色加強立體感，眉毛則直接塗上白毛底色。

STEP 2 臉部土黃色區域

調色方式

大筆・高明度
柴犬亮面色
- 主色 ── W231 鮮黃色 NO.1
 JAUNE BRILLANT NO.1
- 調入 ── 209 那不勒斯黃
 NAPLES YELLOW- 俄羅斯白夜

中筆・中高明度
柴犬暗面色
- 主色 ── 209 那不勒斯黃
 NAPLES YELLOW- 俄羅斯白夜
- 調入 ── W334 焦茶紅
 BURNT SIENNA

▶ 柴犬亮面色從頭頂畫到鼻子兩邊，左邊的臉頰毛亮面較多，換成柴犬暗面色畫右邊臉頰，兩眼中間鼻樑位置染一點暗面加強立體感，兩邊耳朵毛色左邊亮面、右邊暗面。

▶ 小筆沾清水（筆微濕的狀態只需微量水份），沿著土黃色與白色毛的交界處，用筆尖往白毛處染開，等乾了之後再用柴犬暗面色描繪鼻樑弧線，加強立體感。

STEP 3 五官及細節

調色方式

小筆・中低明度
眼睛色
- 主色 ── W313 馬爾斯棕
 MARS VIOLET
- 調入 ── W333 焦赭色
 BURNT UMBER

▶ 用眼睛色描繪出眼睛及鼻子、嘴巴，畫出 V 型的耳內毛，並加強整體輪廓，最後用深咖啡色鉛筆加強下巴和耳朵內的暗面。

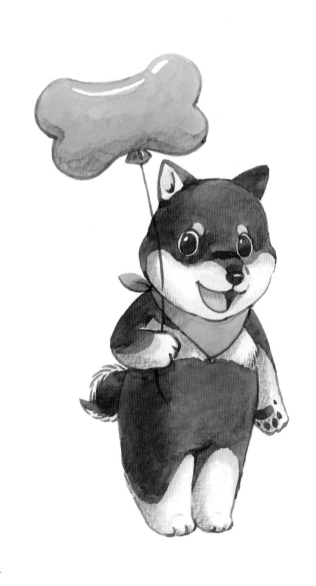

拿氣球的黑柴犬

 # 草稿繪製

草稿定位

▶ **頭部**：頭部定位參考「柴犬臉部繪製」，將立體十字中心線往右偏，因為黑柴犬嘴巴張開，所以直接將下巴畫在圓底的位置，中心點往右下畫出一段斜線，為鼻樑的參考線。

▶ **身體**：向下量出 2.5 頭身的高度和橢圓身體。

▶ **四肢**：雙腳併攏，柴犬的右腳會在後方，左手彎起，右手只會露出一點。

TIPS !

拿氣球的黑柴犬轉向右，要將定位偏右，右半部露出的範圍較少。

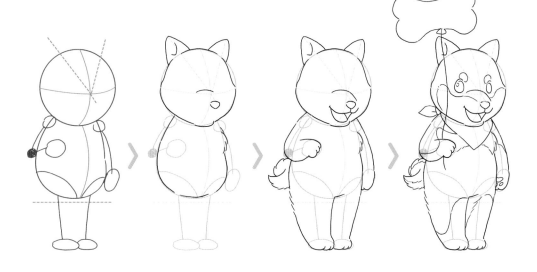

描繪草稿細節

▶ **頭部**：畫法參考「柴犬臉部繪製」，頭部左邊露出較多，頭部左上只需內縮一點，將下巴的圓弧往右半部畫，並且微凸出，讓張開的嘴型更明顯，再畫出耳朵，柴犬右邊的耳朵在頭後方。

▶ **身體及四肢**：先畫出身體體型，再從身體邊緣延伸出腿部、腳板和雙手，彎著的手不要畫的過長，畫出捲尾巴。

▶ **細節**：張開的嘴巴因為轉向右邊，嘴巴的右邊會露出較少，再畫出舌頭、領巾、氣球、眼睛和黑柴犬的花紋線。

拿氣球的黑柴犬明暗面

定位光源位置在右上，用黑白圖像觀察明暗面，上色前將鉛筆線擦淡。

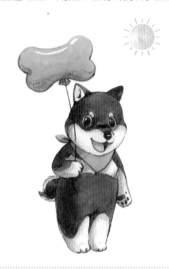 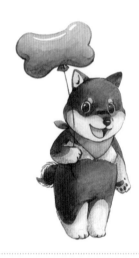

✏ STEP 1 白色毛區域

> ▶ 調色參考「柴犬臉部繪製」，左邊的暗面
> 比較多，黑柴犬的右耳朝向右邊，不會出
> 現白毛的部份，依序將胸口、手腳和尾巴
> 的白毛上色。

調色方式

中筆・高明度
柴犬亮面色 ── 主色 ── W231 鮮黃色 NO.1
JAUNE BRILLANT NO.1
　　　　　　調入 ── 209 那不勒斯黃
NAPLES YELLOW- 俄羅斯白夜

小筆・高明度
舌頭色 ── 主色 ── W225 鮮粉色
BRILLIANT PINK
　　　　　　調入 ── W206 寶石紅
PYRROLE RUBIN

▶ 黑柴犬的白毛周邊有一點土黃色的漸層，用柴犬亮面色沿著花紋邊緣上色，再換成小筆沾微量清水，將土黃色毛往白毛處染開，畫出漸層感，眉毛用柴犬亮面色上色。

▶ 用舌頭色將舌頭區域上色。

STEP 2 領巾、氣球

調色方式

大筆・中高明度
氣球亮面色 ── 主色 ── W304 淺灰藍
HORIZON BLUE
　　　　　　調入 ── W297 普魯士藍
PRUSSIAN BLUE

中筆・中明度
氣球暗面色 ── 主色 ── W297 普魯士藍
PRUSSIAN BLUE
　　　　　　調入 ── W298 靛藍
INDIGO

▶ 氣球亮面色從右上光源處開始，留出反光再往左邊上色，接著換成氣球暗面色將左邊和下緣上色。

▶ 領巾用氣球亮面色從右往左畫，綁結的上方上一點亮面色，再用氣球暗面色將領巾左半部上色，等乾了之後再用氣球暗面色修飾輪廓。

 ## STEP 3 黑毛區域

調色方式

大筆・中明度
黑柴犬亮面色
- 主色 — W339 凡戴克棕 VANDYKE BROWN
- 調入 — W313 馬爾斯棕 MARS VIOLET
- 調入 — W298 靛藍 INDIGO

中筆・中低明度
黑柴犬暗面色
- 主色 — W298 靛藍 INDIGO
- 調入 — W313 馬爾斯棕 MARS VIOLET
- 調入 — W315 永固紫 PERMANENT VIOLET

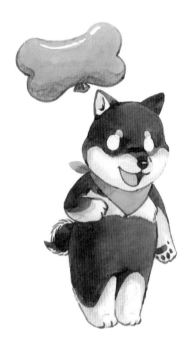

▶ 從右上光源處,用黑柴犬亮面色從頭頂往左下畫,再換成黑柴犬暗面色將左邊暗面上色;兩耳的右邊用黑柴犬亮面色,再換成黑柴犬暗面色加深左半部。

▶ 身體也是一樣的上色方式,右邊比較亮,越往左及下面會越深,胸口畫出毛流感,尾巴也直接用黑柴犬暗面色畫出毛流;等乾了之後,用黑柴犬暗面色描繪出鼻子和嘴型、耳毛、肉墊。

 ## STEP 4 眼睛及細節

▶ 眼睛直接用黑柴犬暗面色上色,眼睛與黑毛之間留出間隙,再修飾輪廓。

▶ 畫出氣球綁繩,最後使用深咖啡色鉛筆加強整體左邊暗面和重疊處。

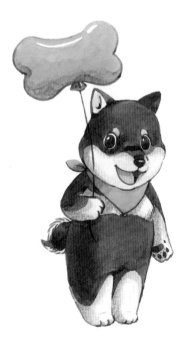

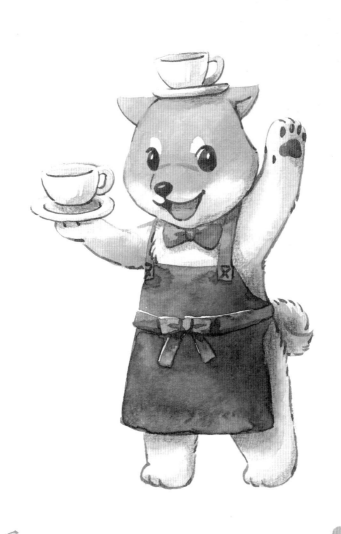

柴犬咖啡店員

 草稿繪製

草稿定位

▶ **頭部**：頭部定位參考「拿氣球的黑柴犬」，與黑柴犬相反，中心點往左下畫出一段鼻樑參考線。

▶ **身體**：向下量出 3 頭身的高度，腳底位置接近 3 頭身高，在 2 頭身位置畫出橢圓身體。

▶ **四肢**：畫出一手端盤，一手向上揮的姿勢，右邊的腳往旁邊墊著。

TIPS !

柴犬咖啡店員轉向左，要將定位偏左，左半部露出的範圍較少；畫身體時，因爲穿著服裝造型，需拉長腿部比例。

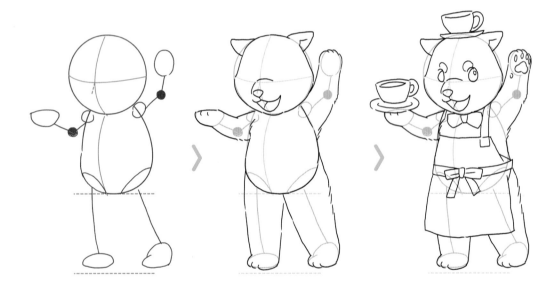

描繪草稿細節

▶ **頭部**：畫法參考「拿氣球的黑柴犬」，頭頂要頂著盤子，將耳朵畫成往兩邊壓的水平狀。

▶ **身體及服裝**：畫圍裙前先畫出身體和四肢的輪廓，在肚子的位置畫出綁結，再畫圍裙及領結。

▶ **其他細節**：杯盤要注意角度，頭頂的杯盤是平視角度，最後描繪柴犬的肉墊。

柴犬咖啡店員明暗面

定位光源位置在左上，
用黑白圖像觀察明暗
面，上色前將鉛筆線擦
淡。

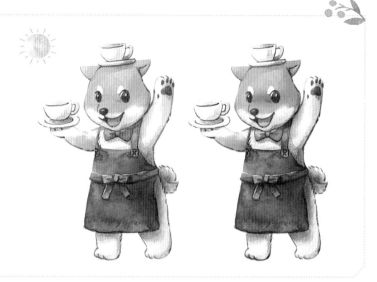

STEP 1 柴犬毛色及嘴巴、領結

▶ 調色、上色參考「柴犬臉部繪製」，白毛
區域右邊的暗面比較多，盤了、領結的下
方，還有圍裙蓋住的位置都需加強暗面。

調色方式

中筆・高明度
舌頭色
主色 W225 鮮粉色 BRILLIANT PINK
調入 W206 寶石紅 PYRROLE RUBIN

中筆・中高明度
領結暗面色
主色 舌頭色
調入 W206 寶石紅 PYRROLE RUBIN

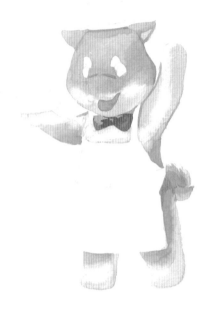

▶ 先將柴犬的臉部上色，手部用柴犬亮面色將面向光源的位置上色，再換成柴犬暗面色將右邊暗面及圍裙下方毛色加深，用小筆沾微量清水把土黃色毛邊緣染開。

▶ 用舌頭色將舌頭區域和領結整塊上色，趁領結未乾加深暗面，可以直接使用舌頭色調深成領結暗面色，加深領結下方及右側，和中間的綁結處。

STEP 2 圍裙

調色方式

中筆・高明度
圍裙肩帶色
主色 W234 赭黃 YELLOW OCHRE
調入 W333 焦赭色 BURNT UMBER

大筆・中明度
圍裙亮面色
主色 W297 普魯士藍 PRUSSIAN BLUE
調入 W298 靛藍 INDIGO

中筆・中低明度
圍裙暗面色
主色 W297 普魯士藍 PRUSSIAN BLUE
調入 W313 馬爾斯棕 MARS VIOLET

▶ 用圍裙肩帶色將兩邊肩帶上色，乾了之後再重疊加強頭部下方和右邊邊緣。

▶ 圍裙的部分面積較大，調色量要多，先用
圍裙亮面色將中間綁帶上色，微乾的狀態
再用圍裙暗面色加強綁帶右側及下緣暗
面，和描繪細節。

▶ 圍裙分上下兩塊上色，上塊用圍裙亮面
色從左上往右下畫，在綁帶的上面留出間
隙，可以表現出綁帶的立體感，再換成圍
裙暗面色將右面加深；下塊的畫法相同，
暗面加強綁帶的下面並修飾邊緣細節。

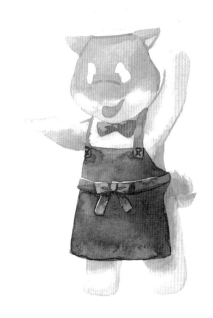

✏ STEP 3 杯子及五官細節

調色方式

中筆·高明度
⬤ 杯子暗面色

┌ 主色 ⬤ W232 鮮黃色 NO.2
│ JAUNE BRILLANT No.2
├ 調入 ⬤ W313 馬爾斯棕
│ MARS VIOLET
├ 調入 ⬤ W315 永固紫
│ PERMANENT VIOLET
└ ⬤ 清水調淡

小筆·低明度 ┌ 主色 ⬤ W313 馬爾斯棕
⬤ 眼睛色 │ MARS VIOLET
└ 調入 ⬤ W333 焦赭色
BURNT UMBER

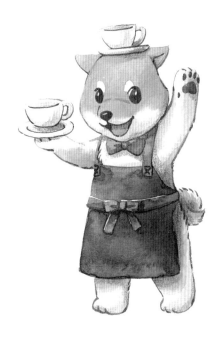

▶ 用杯子暗面色將杯子的右側畫出暗面，還
有接近盤子的地方和盤子下緣畫出暗面。

▶ 用眼睛色描繪出眼睛及鼻子、嘴巴、肉
墊，並加強整體輪廓，最後用深咖啡色鉛
筆加強整體暗面。

橘貓臉部繪製

✏️ 草稿繪製

草稿定位

▶ **頭部**：圓形範圍，畫出十字中心線，下巴的位置接近圓底，上半圓分成三等份，畫出兩條橫線 A 線與 D 線。

▶ **耳朵**：中心點往左上和右上 60 度角，延伸出參考線，高度大約圓頂到 A 線高。

描繪草稿細節

▶ **頭部**：沿著圓的頂部往下畫，上半圓左右兩邊內縮，畫出下巴的圓弧線，再連接出兩邊臉頰，畫出毛絨感。

▶ **耳朵**：從虛線頂端往頭部畫出耳朵的形狀，畫出內耳耳廓線和由內往外的短耳毛。

▶ **鼻子和嘴巴**：中心往下面一點畫出鼻子和嘴巴。

▶ **眼睛**：從耳朵根部右邊及中心往下延伸出眼睛的寬度，眼睛高度在 B 線位置，從中心橫線往 B 線畫出圓弧並往上斜的眼線，可以表現出貓咪的嬌貴感，再畫出往上斜的眼球形狀和瞳孔。

▶ **花紋**：雙眼中間畫出斑紋底色區塊與虎斑的位置及鬍鬚。

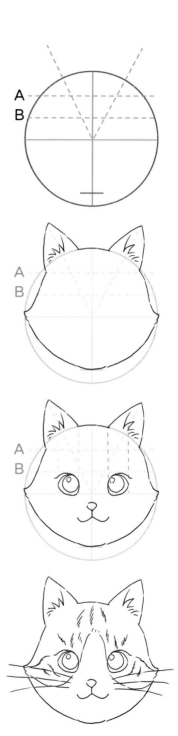

橘貓臉部明暗面

定位光源位置在左上，用黑白圖像觀察明暗面，上色前將鉛筆線擦淡。

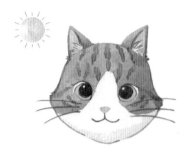 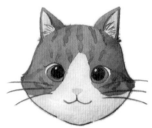

STEP 1 白色毛及粉紅區域

調色方式

大筆・最高明度
白毛底色

┌ 主色　　W231 鮮黃色 NO.1
│　　　　JAUNE BRILLANT NO.1
└ 　　　　清水調淡

中筆・高明度
白毛暗面色

┌ 主色　　W232 鮮黃色 No.2
│　　　　JAUNE BRILLANT No.2
│ 調入　　W313 馬爾斯棕
│　　　　MARS VIOLET
└ 　　　　清水調淡

小筆・高明度
內耳色

┌ 主色　　W225 鮮粉色
│　　　　BRILLIANT PINK
└ 調入　　W219 朱砂
　　　　　VERMILION Hue

▶ 白毛底色將耳毛部分染上白毛底色，再從臉的上方開始往下上色，到下巴再換成白毛暗面色，將臉下方染上暗面。

▶ 白毛底色乾了之後用內耳色撇出耳毛線條，再填滿內耳，點出鼻子的顏色。

 STEP 2 花色及眼睛

調色方式

大筆 · 中高明度 花色亮面色	主色	W243 深鎘黃 CADMIUM YELLOW DEEP
	調入	W334 焦茶紅 BURNT SIENNA
中筆 · 中明度 花色暗面色	主色	W234 赭黃 YELLOW OCHRE
	調入	W334 焦茶紅 BURNT SIENNA
小筆 · 中明度 眼睛底色	主色	W274 橄欖綠 OLIVE GREEN
	調入	W267 永固綠 NO.2 PERMANENT GREEN No.2

▶ 花色亮面色從頭頂往眼睛畫，左邊靠近光源，亮面較多，保留出眼睛的範圍，到眼睛的周圍換成花色暗面色接著畫右邊暗面。

▶ 耳朵左邊亮右邊暗，用花色亮面色畫左邊，再用花色暗面色畫耳朵右邊，並撇出一點耳毛。

▶ 眼睛包含瞳孔區域直接用眼睛底色畫滿。

 STEP 3 花斑紋及五官細節

調色方式

小筆 · 中明度 花斑線條色	主色	W334 焦茶紅 BURNT SIENNA
	調入	W234 赭黃 YELLOW OCHRE
	調入	W333 焦赭色 BURNT UMBER
小筆 · 中低明度 五官色	主色	W333 焦赭色 BURNT UMBER
	調入	W339 凡戴克棕 VANDYKE BROWN
	調入	W313 馬爾斯棕 MARS VIOLET

▶ 花斑線條色將花斑紋描繪出來，用毛毛蟲不規則的筆法，筆尖下筆，一邊畫一邊壓到筆肚，稍微抖動就可以畫出有粗有細的線條。

▲ 花斑紋線條筆法

▶ 五官色畫出眼線，再畫出瞳孔，綠色區域描繪出眼頭和左邊輪廓，局部描繪不要框起來會比較自然，再畫出嘴巴和耳廓、耳毛、鬍鬚及修飾臉型。

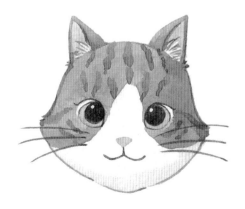

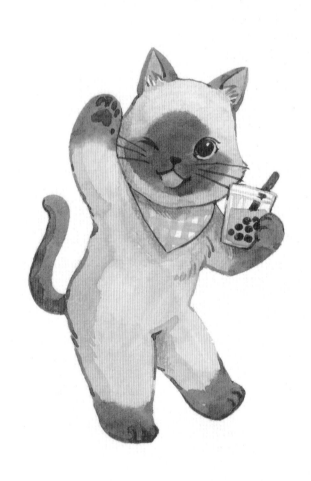

珍珠奶茶與暹羅貓

✏️ 草稿繪製

草稿定位

▶ **頭部**：頭部為正面，定位參考「橘貓臉部繪製」，將定位畫斜，因為是嘴巴張開的表情，將下巴位置往下定一點。

▶ **身體**：頭向下量出 3 頭身的高度，腳底定位在 2.8 頭身處，往左下畫出橢圓身體到第 2 頭身的位置，表現出貓咪翹屁股彎腰的感覺。

▶ **四肢**：從身體與頭部交界畫出兩邊肩膀，貓咪的左手舉起，手肘比肩膀高一點，再畫出舉起的手臂與手掌，右手是彎掌拿飲料的姿勢，手肘不要超過身體的一半；從頭部垂直中心線往下延伸到腳，左腳掌定位靠近中心線，讓整體重心平衡，右腳掌抬起，往右邊畫，再從身體下方兩側畫出腳。

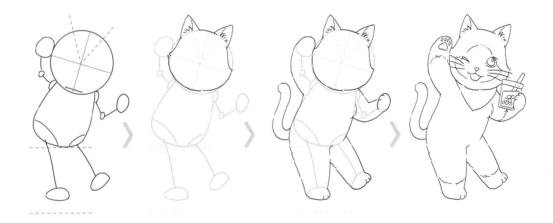

描繪草稿細節

▶ **正面頭部**：畫法參考「橘貓臉部繪製」。

▶ **身體和四肢**：身體呈現些微側面的姿勢，畫出身體體型，右邊胸口畫出胸毛，胯下的位置偏右，從左邊臀部畫出貓咪的左腳與腳板，再畫出右邊抬起的腳與左腳局部重疊。貓咪的手腳畫寬會更可愛，舉起的左手貼齊頭部，再畫出貓咪的右手，手掌要拿著杯子，所以將手掌畫成朝內握住的樣子，再畫出尾巴。

▶ **其他細節**：參考「橘貓臉部繪製」畫出五官，左眼閉著看起來較有俏皮感，嘴巴往下畫出半圓形張開的樣子，左手畫出貓咪的肉墊，右手手掌內描繪出飲料杯，最後加上三角領巾與貓咪的斑紋區塊。

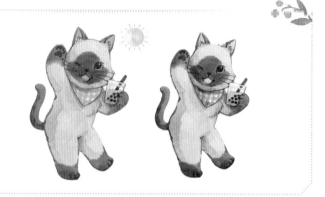

珍珠奶茶與暹羅貓明暗面

定位光源位置在右前方，陰影左邊較多，用黑白圖像觀察明暗面，上色前將鉛筆線擦淡。

 STEP 1 暹羅貓底色和粉紅區域

調色方式

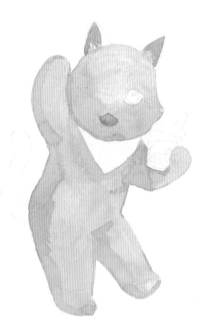

大筆·最高明度
淺毛亮面色

- 主色　W232 鮮黃色 NO.2 / W232 JAUNE BRILLANT No.2
- 調入　209 那不勒斯黃 / NAPLES YELLOW- 俄羅斯白夜
- 調入　W316 薰衣草紫 / LAVENDER

中筆·高明度
淺毛暗面色

- 主色　209 那不勒斯黃 / NAPLES YELLOW- 俄羅斯白夜
- 調入　W315 永固紫 / PERMANENT VIOLET
- 調入　W316 薰衣草紫 / LAVENDER

小筆·高明度
內耳色

- 主色　W225 鮮粉色 / BRILLIANT PINK
- 調入　W219 朱砂 / VERMILION Hue

▶ 臉部與身體的底色範圍，整塊面積比較大，顏料調的量要多一點。

▶ 從頭部右上開始用淺毛亮面色上色，到臉中間再換成淺毛暗面色，將臉下方和左邊繼續畫出暗面。身體從舉起的左手開始，用淺毛亮面色從手到腳整塊上色後，換成淺毛暗面色加強手、身體和腳的左邊暗面和領巾下方，右手用淺毛亮面色畫出手掌到前手臂的位置，再換成淺毛暗面色接著畫到肩膀，並加強飲料杯下方。

▶ 毛色乾了之後，用內耳色填滿內耳和張開的嘴巴。

110

 STEP 2 暹羅貓花斑區域

調色方式

中筆·中高明度
● 咖啡花紋色

主色 ● W333 焦赭色
　　　BURNT UMBER
調入 ● W339 凡戴克棕
　　　VANDYKE BROWN
調入 ● W313 馬爾斯棕
　　　MARS VIOLET

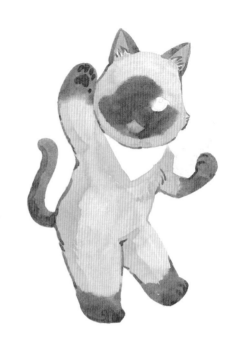

▶ 參考「調色盤垂耳兔」花紋畫法,小筆沾微量清水讓筆濕潤,在臉部的花紋線上畫一圈清水,再換成咖啡花紋色上色,邊緣不超過水份範圍,就可以讓花紋的邊緣有一點暈開的效果。

▶ 手和腳的花紋區域也使用同樣的方式,在淺毛色的交界處染一點清水,接著換成咖啡花紋色上色,尾巴及耳朵直接用咖啡花紋色描繪出來,等乾了再加強尾巴左邊暗面,並畫出肉墊的形狀,局部修飾輪廓與手掌線條。

 STEP 3 領巾及細節

領巾暗面調色方式

小筆·高明度
● 領巾暗面色

主色 ● W232 鮮黃色 NO.2
　　　W232 JAUNE BRILLANT No.2
調入 ● W313 馬爾斯棕
　　　MARS VIOLET
調入 ● W295 布萊梅藍
　　　VERDITER BLUE

▶ 淺色花紋的領巾要先畫出暗面區塊再畫出花色,用領巾暗面色將頭下方和領巾左邊畫出暗面區域,透明的杯子也描繪出形狀與暗面線條。

眼睛、領巾調色方式

小筆·高明度
眼睛色

主色 ● ● W295 布萊梅藍
VERDITER BLUE

調入 ● ● W304 淺灰藍
HORIZON BLUE

▶ 領巾暗面乾了之後用眼睛色畫出眼睛顏色，再畫出格子領巾。

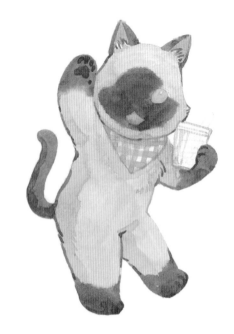

珍珠奶茶調色方式

小筆·高明度
五官珍珠色

主色 ● ● W339 凡戴克棕
VANDYKE BROWN

調入 ● ● W313 馬爾斯棕
MARS VIOLET

調入 ● ● W298 靛藍
INDIGO

▶ 珍珠奶茶的底色沿用前面暹羅貓底色步驟，用淺毛暗面色畫出杯內的奶茶，與杯子邊緣保留出一點距離。

▶ 等奶茶乾了之後用五官珍珠色描繪出珍珠與吸管，吸管與杯子重疊處中間局部留空，讓杯子看起來有透明感，並畫出五官、鬍鬚及加強邊緣線條，最後用深咖啡色鉛筆加強暗面。

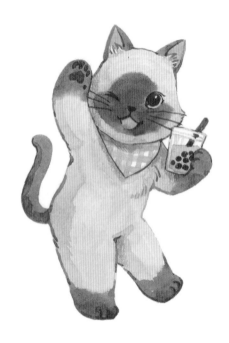

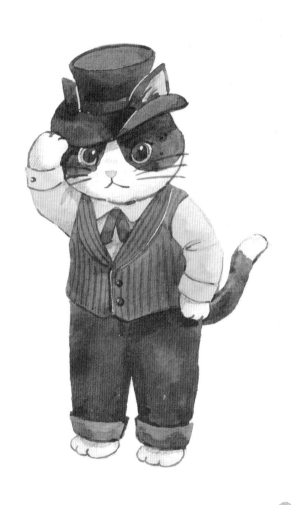

賓士貓紳士

✏ 草稿繪製

草稿定位

▶ **頭部：**頭部定位參考「橘貓臉部繪製」，將立體十字中心線往左下偏，讓貓咪有低頭的感覺，再定位出耳朵位置及下巴。

▶ **身體：**頭向下量出 3 頭身的高度，腳底定位在 3 頭身處，在 2 頭身下方畫出橢圓身體。

▶ **四肢：**從身體與頭部交界畫出兩邊肩膀，貓咪的左手舉起，手肘在肩膀旁邊，再畫出舉起的手臂與手掌，和右手微微插腰的姿勢，手肘不超過身體的一半，身體下方兩側畫出腳和腳掌。

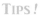

TIPS!

賓士貓轉向左，要將定位偏左，左半部露出的範圍較少。

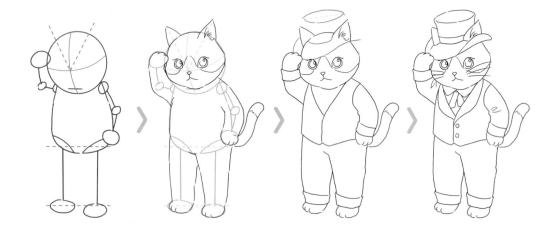

描繪草稿細節

▶ **頭部：**畫法參考「橘貓臉部繪製」，頭部右邊露出較多，將左邊眼睛畫窄一點，並且靠近中心線；左邊耳朵面向左邊，畫出耳背，再畫出鼻子、嘴巴及花紋區域。

▶ **身體及四肢：**畫出身體體型，從身體邊緣畫出腿部與腳板，貓咪的手腳比較寬圓，手掌、腳掌厚實一點會更可愛，舉起的左手掌要往頭部彎，才能有抓帽緣的感覺，最後再畫出尾巴。

▶ **帽子：**在頭頂畫出帽身弧度，往上畫出平面，眼睛上方是帽緣的弧度，手抓住的位置畫低，右邊往上畫，呈現出帽子被拉下來的感覺。

▶ **服裝：**沿著身體畫出服裝，袖口與褲管反折的位置往外畫一點，增加厚度感。

▶ **細節：**描繪出服裝的細節像是領子、緞帶，並畫出反折的帽緣及帽身，和貓咪鬍鬚。

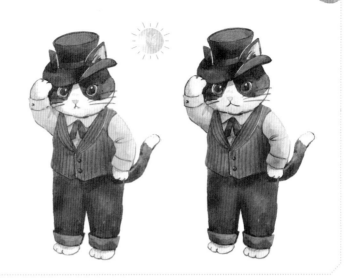

賓士貓紳士明暗面

定位光源位置在右前方，陰影左邊較多，用黑白圖像觀察明暗面，上色前將鉛筆線擦淡。

 STEP 1 臉部淺色區域

▶ 從白色毛區域和耳朵、鼻子開始，畫法和調色參考「橘貓臉部繪製」。

▶ 臉的左邊比較暗，帽緣下方染上一點白毛暗面色，並將手掌和腳掌接近衣服的位置也染上暗面色，亮面色畫出尾巴末端。

 STEP 2 襯衫

調色方式

中筆・最高明度 ┌ 主色 ─ W231 鮮黃色 NO.1
　　　　　　　　　　　JAUNE BRILLANT NO.1
襯衫亮面色　└ 調入 ─ 209 那不勒斯黃
　　　　　　　　　　　NAPLES YELLOW- 俄羅斯白夜

小筆・高明度 ┌ 主色 ─ 209 那不勒斯黃
　　　　　　　　　　　NAPLES YELLOW- 俄羅斯白夜
襯衫暗面色　└ 調入 ─ W315 永固紫
　　　　　　　　　　　PERMANENT VIOLET

▶ 將襯衫區域分塊上色，每一塊的右邊都會
　 比較亮。從襯衫亮面色開始，再換成襯衫
　 暗面色畫左下暗面，等乾了之後用襯衫暗
　 面色重疊畫出袖口位置，加強領子下方。

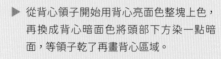 **STEP 3 背心**

調色方式

大筆・中高明度 ┌ 主色 ─ W333 焦赭色
　　　　　　　　　　　 BURNT UMBER
背心亮面色　 └ 調入 ─ W339 凡戴克棕
　　　　　　　　　　　 VANDYKE BROWN

中筆・中明度 ┌ 主色 ─ W339 凡戴克棕
　　　　　　　　　　　 VANDYKE BROWN
　　　　　　　├ 調入 ─ W313 馬爾斯棕
背心暗面色　│　　　　 MARS VIOLET
　　　　　　　└ 調入 ─ W333 焦赭色
　　　　　　　　　　　 BURNT UMBER

▶ 從背心領子開始用背心亮面色整塊上色，
　 再換成背心暗面色將頭部下方染一點暗
　 面，等領子乾了再畫背心區域。

▶ 右邊的背心用背心亮面色由上往下畫滿，
　 再換成背心暗面色將右手肘旁邊加深畫出
　 陰影；左邊背心則用背心亮面色在右側畫
　 一點亮面，再換成背心暗面色繼續畫到最
　 左邊，並加強領子下方暗面。

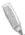 **STEP 4 帽子和褲子**

帽子調色方式

中筆・中低明度

帽了暗面色

├ 主色　W339 凡戴克棕　VANDYKE BROWN

├ 調入　W313 馬爾斯棕　MARS VIOLET

└ 調入　W298 靛藍　INDIGO

▶ 用背心暗面色作爲亮面，將帽子上面、帽緣反折處和褲管反折的部份直接上色。

▶ 一樣用背心暗面色作爲帽身的亮面色，從帽身的右上開始上色，帽身暗面色則繼續往左邊及下方上暗面；帽緣用帽身亮面色整塊上色，再用帽身暗面色加強最左邊的帽緣和反折處旁陰影。

▶ 兩邊褲管的右邊亮面用帽身亮面色上色，到左邊再換成帽身暗面色，並加強兩邊褲管內側與背心、手下方暗面，接著畫出背心的條紋與釦子，和修飾服裝輪廓。

緞帶調色方式

小筆・中低明度

緞帶色

├ 上色　W206 寶石紅　PYRROLE RUBIN

└ 調入　W320 喹吖酮紫　QUINACRIDONE VIOLET

▶ 用緞帶色將帽子緞帶和領帶直接上色，等乾了之後在帽子緞帶左邊疊上一層畫出暗面，領帶描繪出輪廓。

 ## Step 5 花斑和其他細節

調色方式

中筆·中明度
⬤ 花斑亮面色

主色 ⬤ W339 凡戴克棕
VANDYKE BROWN

調入 ⬤ W294 深群青
ULTRAMARINE DEEP

小筆·中低明度
⬤ 花斑暗面色

主色 ⬤ W298 靛藍
INDIGO

調入 ⬤ W339 凡戴克棕
VANDYKE BROWN

調入 ⬤ W313 馬爾斯棕
MARS VIOLET

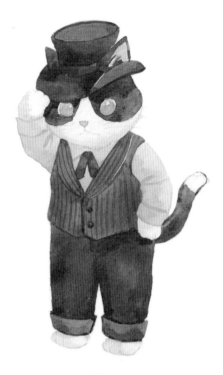

▶ 花斑亮面色將右半邊的花斑上色，再用花斑暗面色加強帽子下方陰影，左半邊也是一樣的方式，手旁邊用暗面色加強。

▶ 耳朵右邊面向光源，直接用花斑亮面色描繪出來，並畫出耳毛，左邊背光用花斑暗面色上色；尾巴上方用花斑亮面色，到下半部換成暗面色繼續畫出暗面。

 ### Tips !

賓士貓的花斑色使用的顏料雖然與帽子暗面色相同，但是顏料使用較多的主色不同，就會有不同的色調產生。

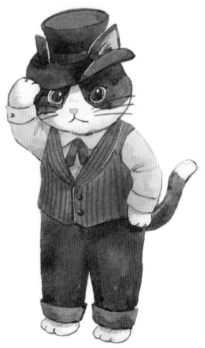

▶ 眼睛畫法和調色參考「橘貓臉部繪製」，用五官色描繪出輪廓細節及鬍鬚，最後再用深咖啡色鉛筆加強暗面，也就是臉與手臂重疊的位置、白毛區域、襯衫暗面等。

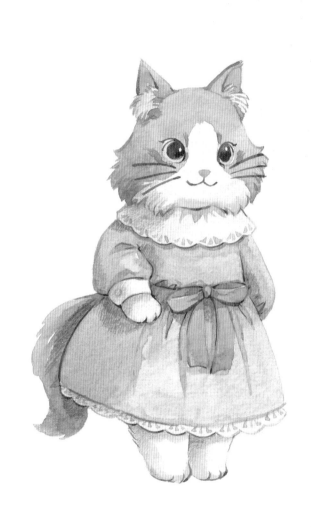

布偶貓少女

草稿繪製

TIPS!

布偶貓轉向右,要將定位偏右。

草稿定位

▶ **頭部**:頭部定位參考「橘貓臉部繪製」,將立體十字中心線往右偏,下巴接近圓底,接著定位臉頰毛的位置,在中心橫線兩邊畫出往左下和右下的梯形範圍到下巴,右邊範圍畫少一點,再定位出耳朵位置。

▶ **身體**:頭向下量出 3 頭身的高度,腳底定位在 3 頭身處,在 2 頭身下方畫出橢圓身體。

▶ **四肢**:從身體與頭部交界畫出兩邊肩膀,貓咪的左手些微舉起,右手貼在身體旁邊,身體下方畫出併攏的雙腳。

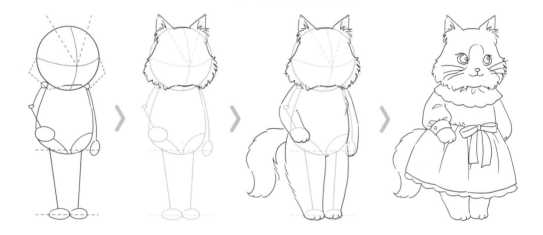

描繪草稿細節

▶ **頭部**:畫法參考「橘貓臉部繪製」,頭部左邊範圍較多,臉頰的梯形範圍用不規則有長有短的弧線畫出毛絨感,耳朵的耳毛區域畫長一點,超過耳朵。

▶ **身體及四肢**:畫出身體體型與四肢,因為四肢會被衣服遮住,只需要簡單畫出範圍,右邊的手被身體遮住較多,尾巴畫成長毛的樣子。

▶ **服裝及五官**:貓咪五官和花斑參考「橘貓臉部繪製」,沿著肩膀畫出花瓣狀的領子,左手先畫出袖口再加上澎袖,胸口下方腰部位置高一點,比例會比較好看;下半身畫出澎裙,把裙子想像成杯子,裙擺要畫成圓弧狀才有立體感,再畫出裙襬下方的蕾絲和腰部的蝴蝶結,最後描繪出衣服的皺褶。

布偶貓少女明暗面

定位光源位置在右前方，陰影左邊較多，用黑白圖像觀察明暗面，上色前將鉛筆線擦淡。

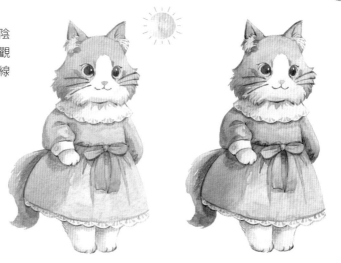

STEP 1 白毛和粉紅色區域

▶ 從白色毛區域和耳朵、鼻子開始，畫法和調色參考「橘貓臉部繪製」，臉的左下面比較暗，畫暗面的時候撇出一點毛流感，右邊耳毛用白毛底色畫，左邊耳毛用白毛暗面色畫。

▶ 手和腳的右邊比較亮，左邊和接近衣服的位置染上白毛暗面色，腳底也要加上一點暗面，等臉部乾了之後，再用內耳色將鼻子與內耳上色。

 STEP 2 白色衣服區域及貓咪花色

白色衣服調色方式

小筆 · 高明度
領子暗面色

主色　W232 鮮黃色 NO.2
　　　JAUNE BRILLANT No.2

調入　W313 馬爾斯棕
　　　MARS VIOLET

調入　W295 布萊梅藍
　　　VERDITER BLUE

▶ 中筆調最高明度的白毛底色，從領子右邊往左邊上色，到中間換成領子暗面色往左畫，袖子和裙襬蕾絲也用一樣方式畫出明暗面。

花班調色方式

大筆 · 高明度
花紋亮面色

主色　209 那不勒斯黃
　　　NAPLES YELLOW- 俄羅斯白夜

調入　W315 永固紫
　　　PERMANENT VIOLET

調入　W316 薰衣草紫
　　　LAVENDER

中筆 · 中高明度
花紋暗面色

主色　W234 赭黃
　　　YELLOW OCHRE

調入　W315 永固紫
　　　PERMANENT VIOLET

調入　W294 深群青
　　　ULTRAMARINE DEEP

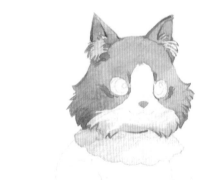

▶ 花紋亮面色從頭的右邊往左邊畫，右邊比較亮，畫的範圍多一點，到左邊眼睛旁換成花紋暗面色繼續往左邊畫。

▶ 耳朵右邊亮左邊暗，尾巴用花紋亮面色在左上畫出一點亮面，再用花紋暗面色繼續畫到接近衣服的位置和下面，等乾了之後在臉頰邊和耳毛撇出一點毛流感，還有眼睛旁的花紋，並修飾臉型，尾巴也畫出一點毛流感線條。

▲ 毛髮短弧線筆觸

STEP 3 緞帶、衣服與蕾絲

緞帶與衣服調色方式

小筆・中明度
緞帶暗面色

- 主色　W225 鮮粉色 BRILLIANT PINK
- 調入　W219 朱砂 VERMILION Hue
- 調入　W206 寶石紅 PYRROLE RUBIN

大筆・中高明度
衣服亮面色

- 主色　W316 薰衣草紫 LAVENDER
- 調入　W304 淺灰藍 HORIZON BLUE

中筆・中明度
衣服暗面色

- 主色　W295 布萊梅藍 VERDITER BLUE
- 調入　W294 深群青 ULTRAMARINE DEEP

小筆・中明度
衣服暗面細節色

- 主色　衣服暗面色
- 調入　W294 深群青 ULTRAMARINE DEEP

▶ 從蝴蝶結的左右兩邊開始，用內耳色將緞帶前半部和中間綁結處上色，等乾了之後換成緞帶暗面色，畫出後半部及中間的綁結處陰影，再用內耳色將垂下來的緞帶上色，緞帶暗面色加強上方位置，並修飾輪廓。

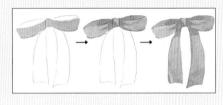

▲緞帶步驟

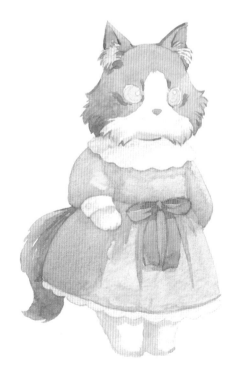

▶ 藍色洋裝的範圍比較大，調色量多一點。從上半身和袖子開始，用衣服亮面色將貓咪舉起的手從右邊往左畫，再換成衣服暗面色畫左邊的暗面，身上衣服也用衣服亮面色由右邊往中間上色，到中間之後再換成衣服暗面色往左手畫，右手的袖子也是一樣。

▶ 裙子的部分也從右邊往左畫，用衣服亮面色側筆使用筆腹，快速將顏色往左邊帶，到靠近左邊之後，換成衣服暗面色繼續完成左邊裙子，再用衣服亮面色畫出眼睛顏色。

蕾絲調色方式

小筆・中高明度　主色　
○ 蕾絲色
　　　　　　　調入

W313 馬爾斯棕
MARS VIOLET

W295 布萊梅藍
VERDITER BLUE

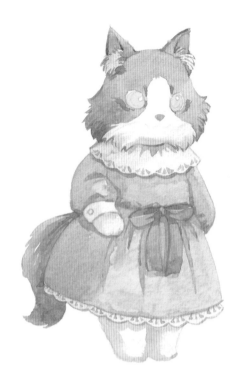

▶ 接著畫出衣服細節，用衣服暗面色調出衣服暗面細節色，在裙子中間用重疊法畫出有長有短的折痕、腰間和袖子的皺褶，並加強領片及手下方暗面。

▶ 用蕾絲色將領子及裙襬下面加上蕾絲花紋，脖子處加上皺褶。

▲ 蕾絲畫法

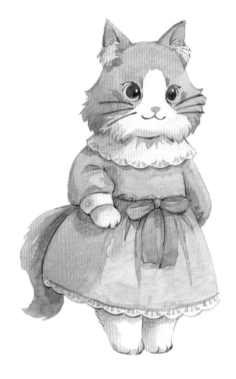

 STEP 4 五官細節

調色方式

小筆・中低明度　主色　
● 五官色
　　　　　　　調入

W313 馬爾斯棕
MARS VIOLET

W294 深群青
ULTRAMARINE DEEP

▶ 用五官色描繪出五官，加強臉部和衣服的輪廓，最後再用深咖啡色鉛筆加強白色的區域和衣服陰影。

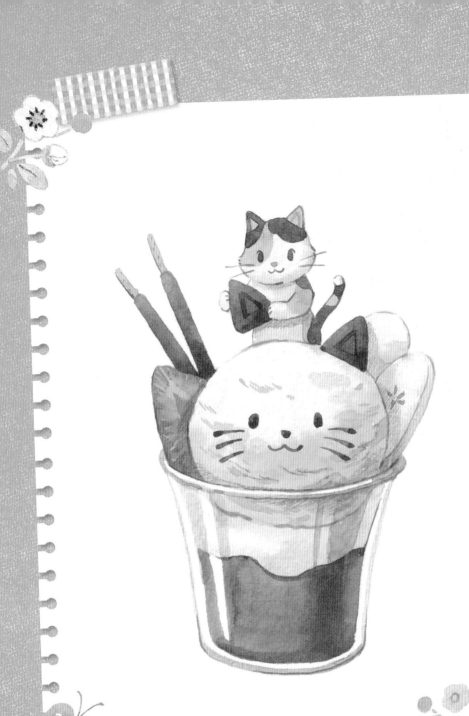

小貓聖代

 草稿繪製

草稿定位

▶ **杯子**：在紙張的下方先畫出杯子的大小與造型，杯子要畫大一點，杯口上方再畫出冰淇淋球。

▶ **貓咪**：冰淇淋上方定位出小貓頭部範圍與十字中心線，再畫出身體與往左彎的雙手。

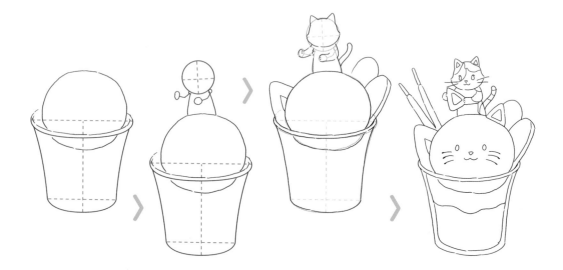

描繪草稿細節

▶ **小貓**：畫法參考「橘貓臉部繪製」與「珍珠奶茶與暹羅貓」，貓咪造型縮小，將線條簡化，因為手要抱著巧克力片，所以將左邊的手掌往內。

▶ **聖代杯物件**：冰淇淋左邊畫出草莓切片，右邊加上兩片香蕉切片並畫出厚度。

▶ **巧克力與細節**：貓咪的雙手中間畫出三角形的巧克力片耳朵，冰淇淋球的右邊再畫出三角形的巧克力片，沿著杯子邊緣畫出奶油醬與巧克力醬，左上加上兩支巧克力棒，最後描繪出冰淇淋球的貓咪五官和上方小貓的五官、花斑。

TIPS！

小貓造型縮小簡化，將眼睛畫成橢圓形狀，耳朵不需畫出耳毛。

小貓聖代明暗面

定位光源位置在左上，用黑
白圖像觀察明暗面，上色前
將鉛筆線擦淡。

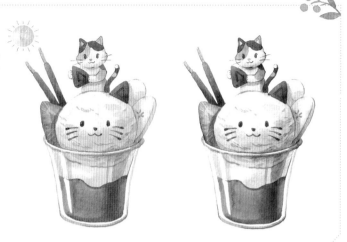

 ## STEP 1 貓咪底色

調色方式

中筆・最高明度　　┌─ 主色　　W231 鮮黃色 NO.1
　白毛底色　　　　│　　　　　JAUNE BRILLANT NO.1
　　　　　　　　　└─　　　清水調淡

小筆・高明度　　　┌─ 主色　　W232 鮮黃色 NO.2
　　　　　　　　　│　　　　　JAUNE BRILLANT No.2
　白毛暗面色　　　├─ 調入　　W313 馬爾斯棕
　　　　　　　　　│　　　　　MARS VIOLET
　　　　　　　　　└─　　　清水調淡

▶ 白毛底色將臉整塊染上底色，再換成白毛
　暗面色加強右下暗面，胸口、手還有尾巴
　整塊填滿白毛底色，再用暗面色加強頭部
　下方陰影，手右下與尾巴右邊加上暗面。

 STEP 2 冰淇淋、奶油和香蕉底色

調色方式

中筆・高明度
奶油暗面色

┌ 主色　W232 鮮黃色 NO.2
│　　　 JAUNE BRILLANT No.2
├ 調入　W313 馬爾斯棕
│　　　 MARS VIOLET
└ 調入　W295 布萊梅藍
　　　　 VERDITER BLUE

中筆・高明度
冰淇淋暗面色

┌ 主色　209 那不勒斯黃
│　　　 NAPLES YELLOW- 俄羅斯白夜
├ 調入　W232 鮮黃色 NO.2
│　　　 JAUNE BRILLANT No.2
└ 調入　W313 馬爾斯棕
　　　　 MARS VIOLET

▶ 從冰淇淋下方的奶油區域開始，奶油加入藍色調色，讓調色偏冷色，區分出奶油與冰淇淋，白毛底色從左邊往右邊上色，到中間換成奶油暗面色往右邊繼續畫出暗面，奶油的下緣也加上一點暗面。

▶ 冰淇淋的面積比較大，調色量要多一點，冰淇淋下方的杯緣處留空先不要上色。

▶ 白毛底色從左上開始往中間畫，再換成冰淇淋暗面色畫右邊到下面的暗面，等底色乾一點，再用奶油暗面色以不規則的線條撇畫出冰淇淋的質感，暗面的區域畫的多一點。

▲ 冰淇淋的質感畫法

▶ 右邊的香蕉片要分塊完成，用白毛底色畫上面，再換成冰淇淋暗面色加深冰淇淋旁邊和香蕉片厚度，後面的香蕉片也是一樣的畫法，最後用暗面色修飾邊緣。

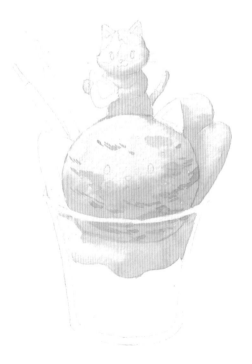

 STEP 3 草莓及貓咪花斑

鼻子和花斑調色方式

小筆・高明度
內耳鼻子色
├─ 主色 ── W225 鮮粉色 BRILLIANT PINK
└─ 調入 ── W219 朱砂 VERMILION Hue

小筆・中高明度
黃花斑色
├─ 主色 ── W243 深鎘黃 CADMIUM YELLOW DEEP
└─ 調入 ── W334 焦茶紅 BURNT SIENNA

小筆・中明度
深花斑色
├─ 主色 ── W339 凡戴克棕 VANDYKE BROWN
├─ 調入 ── W313 馬爾斯棕 MARS VIOLET
└─ 調入 ── W333 焦赭色 BURNT UMBER

▶ 用內耳鼻子色將貓咪的內耳和鼻子上色。

▶ 貓咪已經先上過明面暗面底色了，花斑部份只需要上一次顏色就可以有立體感。先用黃花斑色上色，再將深花斑區域上色。

草莓調色方式

小筆・中高明度
草莓心色
├─ 主色 ── W225 鮮粉色 BRILLIANT PINK
├─ 調入 ── W219 朱砂 VERMILION Hue
└─ 調入 ── W206 寶石紅 PYRROLE RUBIN

▶ 草莓的部份要先畫出淺色區域，與耳朵、鼻子同樣用內耳鼻子色將草莓區域上色，等乾了再疊一次顏色在冰淇淋旁邊，畫出陰影。

▶ 用草莓心色畫出中間的草莓心，再由外往中心撇出線條，描繪出邊緣輪廓，最後將筆洗乾淨，擦掉多餘的水份，用微濕的筆在草莓線條間以局部撇畫的方式將紅色線條自然暈開。

▶ 草莓線條筆觸

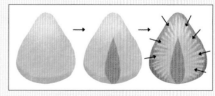

▲ 草莓畫法步驟

STEP 4 巧克力

調色方式

		主色	W234 赭黃 YELLOW OCHRE
小筆 · 高明度 餅乾棒色		調入	W334 焦茶紅 BURNT SIENNA

		主色	W333 焦赭色 BURNT UMBER
大筆 · 中明度 巧克力亮面色		調入	W334 焦茶紅 BURNT SIENNA

		主色	W333 焦赭色 BURNT UMBER
中筆 · 中低明度 巧克力暗面色		調入	W339 凡戴克棕 VANDYKE BROWN

▶ 先畫出餅乾棒的顏色，用餅乾棒色將巧克力餅乾棒上色。

▶ 杯內的巧克力醬面積比較大，調色量多一些，左邊留出一段杯子的反光，巧克力亮面色從杯子左邊往右畫，到中右之後，用巧克力暗面色接著上色，接近最右邊再換成巧克力亮面色畫邊緣，底部用巧克力暗面色加強暗面。

▶ 耳朵造型巧克力片及巧克力棒的調色相同但面積較小，所以換成中筆和小筆。

▶ 巧克力片用巧克力亮面色上色，再用巧克力暗面色加強右邊暗面，等乾了之後再用暗面色描繪出中間凹洞內的三角形，左邊畫粗一點可以增加立體感。

▶ 巧克力棒上面接近光源的地方畫亮面，下面畫暗面，用巧克力亮面色畫出香蕉片中心的點，再用暗面色描繪出冰淇淋的貓咪五官和局部修飾輪廓。

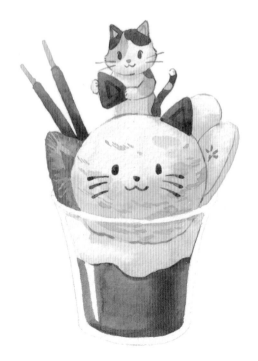

TIPS !

圓弧狀物件邊緣會反光，將暗面畫在邊緣往內一點的位置會比較自然。

✎ STEP 5 杯子和細節

調色方式

中筆・中高明度
🔵 杯子色

　　┌ 土色　⚫ W313 馬爾斯棕
　　│　　　　　MARS VIOLET
　　└ 調入　🔵 W295 布萊梅藍
　　　　　　　VERDITER BLUE

▶ 最後用杯子色畫出杯緣輪廓，右邊杯緣暗
　面較多，描繪出杯身的輪廓，在杯身內加
　上杯子陰影線，由上往下，一筆畫到巧克
　力的位置，重疊畫一次杯緣下方暗面，再
　用深咖啡色鉛筆加強輪廓和陰影。

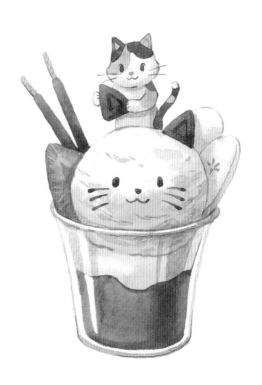

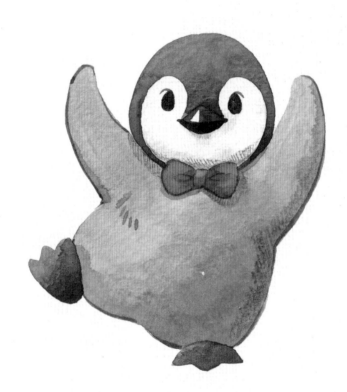

跳舞企鵝

✏️ 草稿繪製

草稿定位

▶ **頭部：**圓形範圍畫出十字中心線，上半圓一半位置是企鵝斑紋的高度，將下巴定位在接近圓形底部的位置。

▶ **身體：**向下量出 2 又 3 分之 1 頭身的高度，範圍比頭寬，畫出底部比較寬平且往右斜的橢圓形。

▶ **腳掌：**企鵝的左腳抬起，在橢圓形的左邊畫出抬起的腳掌，與右邊身體下方的正面腳掌範圍。

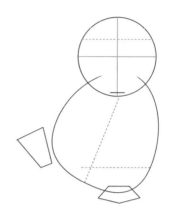

TIPS !

企鵝的左腳抬起，需注意重心，將企鵝的右腳移到偏中心位置。

描繪草稿細節

▶ **整體輪廓：**頭部兩邊微凸，讓圓形下半部比較寬，兩腳中間往上縮，企鵝的左腿凸出來一點，呈現出兩邊腿部肉肉的感覺，手的高度在頭部一半以上，連接身體的地方較寬，手掌畫成圓弧狀。

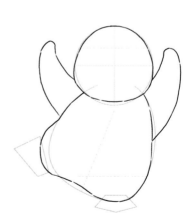

TIPS !

身體的大輪廓先描繪出來。

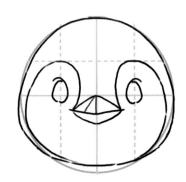

正面細節

▶ 眼睛的位置在中心線偏上，嘴巴在中心點下方。

▶ 嘴巴呈現寬菱形狀，畫出三角形的立體感與反光面，兩邊眼睛在圓形左右兩邊的中間位置，再從嘴巴兩邊延伸出斑紋區域。

企鵝的細節

▶ 脖子的領結蓋住頭與身體的交界處。

▶ 企鵝的左邊腳板是抬起來的，畫出腳底板的形狀；右邊的腳掌面向前方，畫成扁平狀，並用弧線畫三角形腳趾。

跳舞企鵝明暗面
定位光源位置在左上，用黑白圖像觀察明暗面，上色前將鉛筆線擦淡。

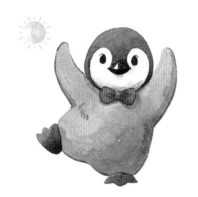

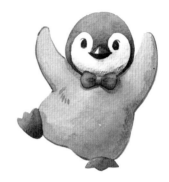

✏ STEP 1 臉部白色區域

調色方式

大筆‧最高明度 白毛底色	主色	W231 鮮黃色 NO.1 JAUNE BRILLANT NO.1
	清水調淡	

中筆‧高明度 白毛暗面色	主色	W232 鮮黃色 NO.2 JAUNE BRILLANT No.2
	調入	W313 馬爾斯棕 MARS VIOLET
	調入	W315 永固紫 PERMANENT VIOLET
	清水調淡	

▶ 企鵝整體是灰藍色調，白毛暗面色調入紫
　色，讓色調偏冷。

▶ 從頭部開始，左上光源處用白毛底色畫到
　接近下巴，再換白毛暗面色染嘴巴下面、
　下巴和右臉頰。

 STEP 2 身體、頭部、腳掌區域

身體調色方式

大筆・高明度
● 身體亮面色

┌ 主色 ● W333 焦赭色
│　　　　BURNT UMBER
├ 調入 ● W294 深群青
│　　　　ULTRAMARINE DEEP
└ ◉ 清水調淡

中筆・中高明度
● 身體暗面色

┌ 主色 ● W339 凡戴克棕
│　　　　VANDYKE BROWN
├ 調入 ● W298 靛藍
│　　　　INDIGO
├ 調入 ● W315 永固紫
│　　　　PERMANENT VIOLET
└ ◉ 清水調淡

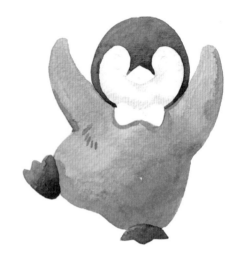

> ▶ 身體面積較大，顏色量需要調多一些。
>
> ▶ 從靠光源處企鵝的左手開始，用身體亮面色從左手畫到胸口和左腿，企鵝的右手左邊也畫一點亮面，再換成身體暗面色畫身體右下和手的右邊，領結的下方也加上暗面，等身體乾了再用身體暗面色加一點胸毛。

黑毛調色方式

大筆・中明度
● 黑毛亮面色

┌ 主色 ● W313 馬爾斯棕
│　　　　MARS VIOLET
└ 調入 ● W294 深群青
　　　　　ULTRAMARINE DEEP

中筆・中低明度
● 黑毛暗面色

┌ 主色 ● W313 馬爾斯棕
│　　　　MARS VIOLET
└ 調入 ● W298 靛藍
　　　　　INDIGO

> ▶ 企鵝頭部和腳用的是一樣的灰黑色，頭部從左上開始，用黑毛亮面色畫到嘴巴上面，再換成黑毛暗面色畫右邊輪廓和兩邊接近身體的位置，嘴巴的上面點出暗面；用黑毛亮面色畫兩邊腳掌的左邊，再換成黑毛暗面色染右下暗面。

 STEP 3 領結

調色方式

中筆·中高明度
領結亮面色

主色 W219 朱砂 VERMILION Hue
調入 W206 寶石紅 PYRROLE RUBIN

小筆·中明度
領結暗面色

主色 W206 寶石紅 PYRROLE RUBIN
調入 W313 馬爾斯棕 MARS VIOLET

▶ 領結亮面色畫滿整個領結，待半乾再用領結暗面色畫兩邊領結的中心凹折處。

 STEP 4 嘴巴、眼睛

調色方式

中筆·中明度
嘴巴亮面色

主色 W298 靛藍 INDIGO
調入 W315 永固紫 PERMANENT VIOLET
調入 W313 馬爾斯棕 MARS VIOLET

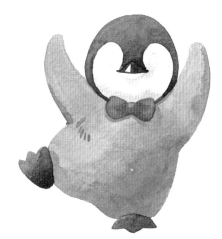

▶ 嘴巴亮面色畫上面的嘴巴，保留出反光面。

▶ 黑毛暗面色畫下面的嘴巴、眼睛及修飾輪廓，最後再用深藍色色鉛筆加強暗面。

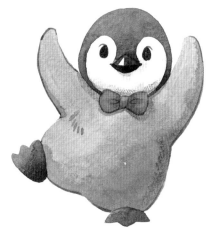

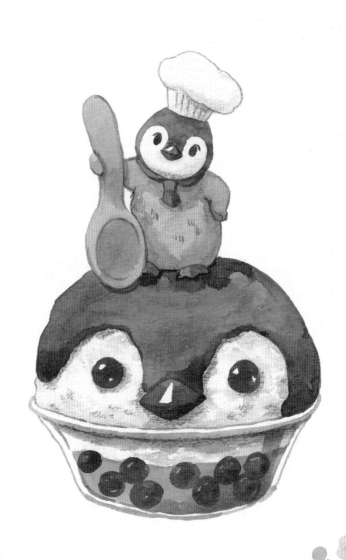

企鵝珍珠奶茶冰

✏️ 草稿繪製

草稿定位

▶ **刨冰碗**：畫紙下方畫出碗的範圍，碗上寬下窄，注意立體感，刨冰從碗口往上畫出大球形範圍，設定企鵝的位置在球頂。

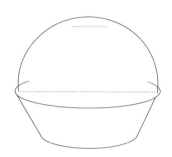

TIPS!

先定位出大物件，再畫小物件。

▶ **企鵝**：量出企鵝的位置，高度需與球頂到碗邊緣的高度一樣，企鵝的比例與「跳舞企鵝」相同，頭畫成往右歪的感覺，身體成站姿，企鵝的右手插腰，左手往左邊伸出去；頭頂畫出廚師帽的範圍，帽身圓筒狀，帽頂先用橢圓形框出範圍。

▶ 畫湯匙時，從企鵝手部直線畫出湯匙的中心，再用方形畫出湯匙面的範圍，湯匙在企鵝的身體左前方，因此底部位置要超過企鵝，將湯匙柄延伸到企鵝的左手。

描繪草稿細節

▶ **企鵝**：與「跳舞企鵝」相同，注意頭部的角度，企鵝的右手兩節插腰，畫出往後折的小手掌；畫出湯匙的造型，湯匙柄有一點弧度，再畫出湯匙厚度及手掌握的位置，和被擋住的手臂，帽頂用不規則的弧線畫出雲朵狀的帽子。

▶ **刨冰**：畫出碗口邊緣的厚度，碗身往內彎曲，讓畫面更有變化，再畫出不規則的刨冰。

▶ 五官的畫法參考「跳舞企鵝」，畫出領結與腳掌，和湯匙的凹面處。

▶ 刨冰碗內畫出冰與珍珠奶茶區域和碗底的珍珠，刨冰上面加上珍珠眼睛與立體三角形的巧克力嘴巴和反光，最後再畫出巧克力淋醬，記得把醬的線條畫得不規則點會更自然。

企鵝珍珠奶茶冰明暗面
定位光源位置在左上，用黑白圖像觀察明暗面，上色前將鉛筆線擦淡。

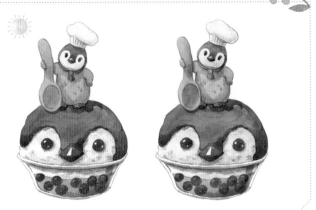

STEP 1 臉、帽子與刨冰白色區域

調色方式

大筆・最高明度
白毛底色

主色　W231 鮮黃色 NO.1
JAUNE BRILLANT NO.1

清水調淡

中筆・高明度
白毛暗面色

主色　W232 鮮黃色 NO.2
JAUNE BRILLANT No.2

調入　W313 馬爾斯棕
MARS VIOLET

調入　W315 永固紫
PERMANENT VIOLET

清水調淡

▶ 企鵝的調色與「跳舞企鵝」相同,頭部
與帽子相同,從左上光源處用白毛底色畫
到右下再換成白毛暗面色,帽身被遮住較
多,暗面就畫的多一點。

▶ 白色刨冰區域用白毛底色以不規則方向的
三角點狀筆法,像畫樹葉一樣,左邊亮面
較多,右邊亮面少,點的時候中間自然留
白。

▲ 三角點狀筆法,局部留白

▶ 白毛暗面色一樣用不規則方向點壓右下暗
面、巧克力醬及嘴巴下面,眼珠的右下也
加一點暗面,中間局部點在白毛底色留空
的位置,碗口處留白,並畫出碗內的刨冰。

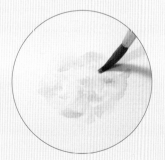

▲ 暗面點在留白區域內,
呈現局部融合的質感

 ## Step 2 企鵝與湯匙

調色方式

大筆・高明度
湯匙亮面色

├ 主色 ── 209 那不勒斯黃
│ NAPLES YELLOW- 俄羅斯白夜
└ 調入 ── W334 焦茶紅
　　 BURNT SIENNA

中筆・中高明度
湯匙暗面色

├ 主色 ── W234 赭黃
│ YELLOW OCHRE
└ 調入 ── W333 焦赭色
　　 BURNT UMBER

▶ 湯匙亮面色從上往下畫到湯匙匙面外緣，
再換成湯匙暗面色染在湯匙柄的下段，還
有湯匙的凹槽。

▶ 企鵝的畫法與調色參考「跳舞企鵝」，先
畫身體，注意光源位置畫出亮暗面，湯匙
後面的身體也需要加上暗面，接著再畫頭
部和腳。

▶ 最後畫領巾，領巾的調色與跳舞企鵝領結
相同。

 ## Step 3 刨冰碗及裝飾

奶茶調色方式

大筆・高明度
奶茶亮面色

├ 主色 ── 209 那不勒斯黃
│ NAPLES YELLOW- 俄羅斯白夜
├ 調入 ── W334 焦茶紅
│ BURNT SIENNA
└ 調入 ── W317 丁香紫
　　 LILAC

中筆・中高明度
奶茶暗面色

├ 主色 ── 奶茶亮面色
└ 調入 ── W333 焦赭色
　　 BURNT UMBER

▶ 碗底的奶茶帶有一點粉土黃色，加入丁香
紫讓顏色變粉且可降低彩度。

▶ 奶茶亮面色從左邊開始畫滿整塊，再換成
奶茶暗面色加深右邊和奶茶底部，最右邊
保留一小段距離不要加深。

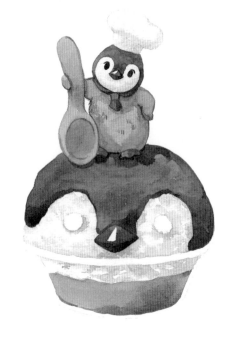

巧克力調色方式

大筆・中明度
● 巧克力亮面色

主色　● W334 焦茶紅
　　　　BURNT SIENNA

調入　● W333 焦赭色
　　　　BURNT UMBER

中筆・中低明度
● 巧克力暗面色

主色　● W333 焦赭色
　　　　BURNT UMBER

調入　● W313 馬爾斯棕
　　　　MARS VIOLET

調入　● W315 永固紫
　　　　PERMANENT VIOLET

▶ 巧克力面積大，調色調多一些。巧克力亮
面色從左上開始，到中右段換成巧克力暗
面色，加深右邊和巧克力醬的下緣立體
感，企鵝的腳下也加上暗面，再用巧克力
暗面色畫珍珠，留出反光點。

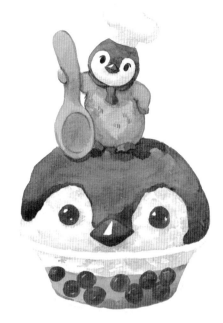

碗調色方式

中筆・高明度
● 碗的暗面色

主色　● W313 馬爾斯棕
　　　　MARS VIOLET

調入　● W294 深群青
　　　　ULTRAMARINE DEEP

○ 清水調淡

▶ 將碗口厚度及厚度的下緣，用碗的暗面
色畫出立體感，碗的右邊畫出一段直的暗
面，再描繪出碗的輪廓造型。

▶ 最後用深咖啡色及深藍色色鉛筆描繪細節
及加強暗面，深藍色色鉛筆加強碗口下緣
的位置。

TIPS !

畫碗的立體感，暗面與最右邊保持一段距
離會更自然。

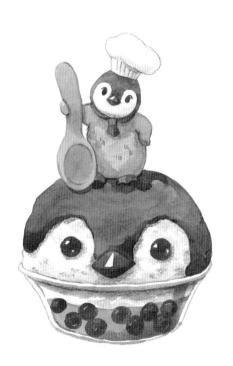

松鼠臉部繪製

草稿繪製

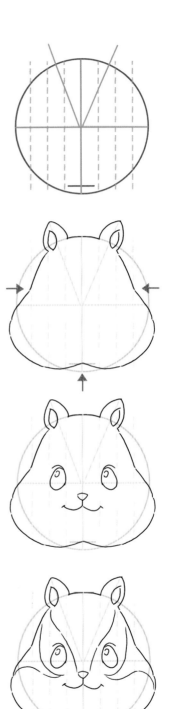

草稿定位

▶ **頭部：**圓形範圍畫出十字中心線，下巴的位置接近圓底，將圓形的左右兩邊各分成4等分。

▶ **耳朵：**中心點往左上和右上70度角，延伸出耳朵的參考線。

描繪草稿細節

▶ **頭部：**從頭頂中間開始往兩邊畫，到第2條直線開始往下畫出內縮的頭型，接近中心橫線，往下畫出肉肉的臉頰，並且超過圓形一些，下巴中間往上內縮，才能表現出松鼠大大的臉頰肉。

▶ **耳朵：**兩邊畫出杏仁狀的耳朵和內耳，內耳偏外側一點。

▶ **五官：**為了強調出松鼠的肉肉臉，把松鼠的五官畫的集中一點，眼睛在中間線上，左右兩邊在第一到第二條線中間；鼻子在中心點下方，嘴巴偏大，把嘴角也畫出來可以讓臉頰感覺更圓潤。

▶ **花斑：**從耳朵到鼻子，用弧線畫出花斑範圍，和眼睛下方到臉頰的區域。

松鼠臉部明暗面

定位光源位置在左上,用黑白圖像觀察明暗面,上色前將鉛筆線擦淡。

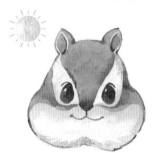
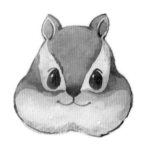

 STEP 1 白色毛區域

調色方式

		主色	W231 鮮黃色 NO.1 JAUNE BRILLANT NO.1
大筆·高明度 白毛底色		清水調淡	

		主色	209 那不勒斯黃 NAPLES YELLOW- 俄羅斯白夜
中筆·中高明度 淺黃毛色		調入	W231 鮮黃色 NO.1 JAUNE BRILLANT NO.1

		主色	W232 鮮黃色 NO.2 JAUNE BRILLANT No.2
中筆·中高明度 白毛暗面色		調入	W313 馬爾斯棕 MARS VIOLET
		清水調淡	

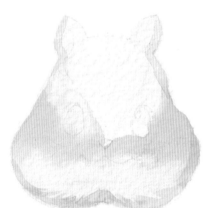

▶ 白毛底色從兩邊眼眶周圍往下畫滿,在底色還沒有乾的時候,換成淺黃毛色染在眼睛下方,要超過草稿棕色花斑的範圍,將兩邊耳朵鋪滿白毛底色。

▶ 用白毛暗面色將下巴畫出暗面,筆尖撇出一些毛流感,頭部及耳朵右邊加強暗面。

 STEP 2 棕色毛及耳朵

調色方式

大筆・中高明度
● 棕色毛亮面色
- 土色　● 209 那不勒斯黃　NAPLES YELLOW- 俄羅斯白夜
- 調入　● W334 焦茶紅　BURNT SIENNA
- 調入　● W333 焦赭色　BURNT UMBER

中筆・中明度
● 棕色毛暗面色
- 主色　● W334 焦茶紅　BURNT SIENNA
- 調入　● W333 焦赭色　BURNT UMBER

小筆・高明度
● 粉膚色
- 主色　● W225 鮮粉色　BRILLIANT PINK
- 調入　● W219 朱砂　VERMILION Hue
- 調入　● W333 焦赭色　BURNT UMBER

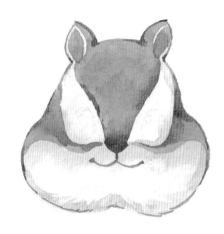

▶ 棕色毛分區進行，棕色毛亮面色從耳朵和頭頂往鼻子畫滿，棕色毛暗面色染一點深色在接近鼻頭還有右邊的位置。

▶ 臉頰兩邊分開進行，用棕色毛亮面色畫滿，再換成棕色毛暗面色染在眼睛下方，右半邊的暗面色畫的多一點；小筆用棕色毛暗面色局部描繪輪廓，畫出鼻子、嘴巴。

▶ 等臉部乾了之後用粉膚色把內耳上色。

 STEP 3 五官及細節

調色方式

小筆・低明度
● 眼睛色
- 主色　● W333 焦赭色　BURNT UMBER
- 調入　● W339 凡戴克棕　VANDYKE BROWN

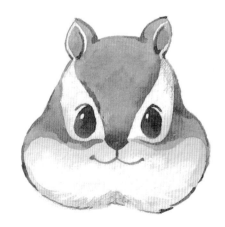

▶ 用眼睛色描繪出眼睛、修飾臉型等，最後再用深咖啡色鉛筆加強暗面。

147

松鼠與橡實

 # 草稿繪製

草稿定位

▶ **頭部**：頭部定位參考「松鼠臉部繪製」，將立體十字中心線往左偏，定位出耳朵位置及下巴。

▶ **身體**：向下量出 2 頭身高，松鼠的腳跟定位在 2 頭身的位置，從頭往右下畫出雞蛋型的身體，身體的寬度比頭寬一點。

▶ **四肢**：松鼠是蹲著的樣子，從屁股位置往上畫出大腿及膝蓋，再連接出小腿，並畫出長橢圓形腳板，另一隻腳會在身體後面，所以腳板露出的範圍較少，肩膀、手臂在身體範圍內表現彎曲的樣子，最後畫出尾巴的曲線。

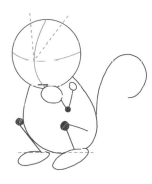

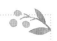

TIPS !

松鼠轉向左，將定位偏左，左半部露出的範圍較少。

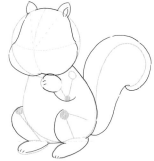

描繪草稿細節

▶ **頭部**：參考「松鼠臉部繪製」，頭部右邊比較面向前方，右邊的臉型弧度會較小，將臉頰畫在圓形範圍內，左邊臉頰則畫在圓外。

▶ **身體和四肢**：強調松鼠毛蓬鬆的感覺，四肢不需要畫得太明顯，先畫出手掌，再畫出手肘；腿部一樣先畫出橢圓腳板，再用圓弧線畫到膝蓋的部位，把尾巴畫寬，強調松鼠的特徵，尾巴末端畫成捲起來的樣子。

▶ **橡實**：橡實畫大一點，擋住松鼠的下巴，再畫出左邊手掌。

▶ **花斑紋**：右邊臉頰花斑紋區塊露出來較多，接著將身體和尾巴的斑紋線條描繪出來。

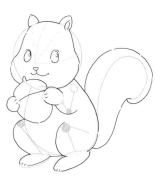

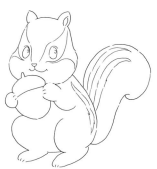

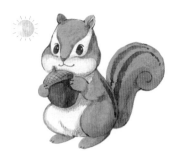

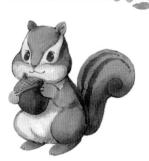

松鼠與橡實明暗面

定位光源位置在左上，用黑白圖像觀察明暗面，上色前將鉛筆線擦淡。

 STEP 1 白色毛區域

調色方式

大筆·最高明度 ─ 主色 ── W231 鮮黃色 NO.1
白毛底色　　　　　　　　JAUNE BRILLANT NO.1
　　　　　　　└ 清水調淡

中筆·高明度 ── 主色 ── 209 那不勒斯黃
淺黃毛色　　　　　　　　NAPLES YELLOW- 俄羅斯白夜
　　　　　　　└ 調入 ── W231 鮮黃色 NO.1
　　　　　　　　　　　　JAUNE BRILLANT NO.1

中筆·中高明度 ─ 主色 ── W232 鮮黃色 NO.2
白毛暗面色　　　　　　　JAUNE BRILLANT No.2
　　　　　　　├ 調入 ── W313 馬爾斯棕
　　　　　　　│　　　　 MARS VIOLET
　　　　　　　└ 清水調淡

▶ 白毛底色從右邊耳朵開始，到兩邊眼眶周圍往下畫滿，在底色還沒有乾的時候換成淺黃毛色，染在眼睛下方和右邊臉頰邊緣。

▶ 脖子下方及身體到胯下部分用白毛底色畫到右邊大腿的一半，再換成淺黃毛色染在兩邊腿部邊緣及胯下位置。

▶ 白毛暗面色將下巴、頭部及耳朵右邊畫出暗面，脖子和手與橡實的下方要加強暗面，右腿旁邊也加強暗面，可以讓腿部更突出，左邊畫出一點毛流線條

 STEP 2 棕色毛及耳朵

調色方式

大筆·中高明度
棕色毛亮面色

上色 — 209 那不勒斯黃
NAPLES YELLOW- 俄羅斯白夜
調入 — W334 焦茶紅
BURNT SIENNA
調入 — W333 焦赭色
BURNT UMBER

中筆·中明度
棕色毛暗面色

主色 — W334 焦茶紅
BURNT SIENNA
調入 — W333 焦赭色
BURNT UMBER

小筆·高明度
粉膚色

主色 — W225 鮮粉色
BRILLIANT PINK
調入 — W219 朱砂
VERMILION Hue
調入 — W333 焦赭色
BURNT UMBER

▶ 棕色毛分區進行，畫法與「松鼠臉部繪製」相同，右半邊的暗面色畫的多一點；小筆用棕色毛暗面色局部描繪輪廓，並畫出鼻子、嘴巴。

▶ 身體的部分範圍較大，調色量多一點，用棕色毛亮面色將左邊大腿邊緣描繪出來，右邊用棕色毛亮面色，從肩膀開始往下畫到屁股整塊上滿色，再換成棕色毛暗面色加強身體右邊和手肘下方的暗面。

▶ 尾巴用棕色毛亮面色從上半部往下畫，到一半位置後換成棕色毛暗面色繼續往下，接近背部位置也加強暗面；兩邊的腳板用棕色毛亮面色畫滿，再用棕色毛暗面色加強接近身體的部分。

▶ 等臉部和身體乾了之後，用粉膚色把內耳還有手掌直接上色。

 STEP 3 花紋及眼睛

調色方式

小筆·低明度
眼睛色

主色 — W333 焦赭色
BURNT UMBER
調入 — W339 凡戴克棕
VANDYKE BROWN

▶ 用眼睛色描繪出眼睛、修飾臉型等，再用側筆抖動的毛毛蟲筆法描繪出不規則的深咖啡斑紋線條，還有捲起的尾巴輪廓，加強身體及手的細節。

▲ 深咖啡斑紋線條畫法

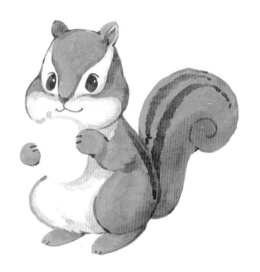

橡實頭調色方式

中筆・高明度
橡實頭亮面色
- 主色 ── W234 赭黃 YELLOW OCHRE
- 調入 ── W339 凡戴克棕 VANDYKE BROWN

小筆・中高明度
橡實頭暗面色
- 主色 ── W234 赭黃 YELLOW OCHRE
- 調入 ── W339 凡戴克棕 VANDYKE BROWN
- 調入 ── W315 永固紫 PERMANENT VIOLET

▶ 用橡實頭亮面色上滿頭部,再用橡實頭暗面色加強接近橡實果的地方。

橡實果調色方式

中筆・中明度
橡實果亮面色
- 主色 ── W334 焦茶紅 BURNT SIENNA
- 調入 ── W333 焦赭色 BURNT UMBER

小筆・中低明度
橡實果暗面色
- 主色 ── W334 焦茶紅 BURNT SIENNA
- 調入 ── W339 凡戴克棕 VANDYKE BROWN

▶ 用橡實果亮面色將橡實果整塊上色,再用橡實果暗面色加強靠近右邊的位置。

▶ 最後用橡實果暗面色描繪出橡實頭的交叉線條,並局部加強輪廓,用深咖啡色鉛筆加強白毛的暗面。

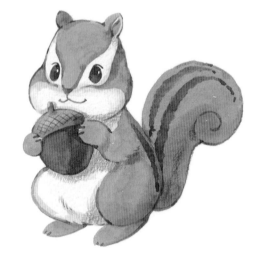

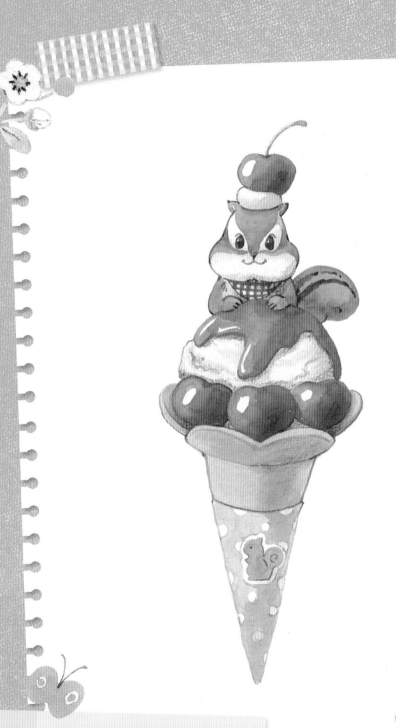

松鼠櫻桃冰淇淋

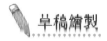 草稿繪製

草稿定位

▶ 先在畫面中畫出長方形的範圍框和中心線。

▶ **冰淇淋甜筒位置：** 畫面中間定出餅乾筒的圓面範圍和餅乾筒的上半部，再畫出餅乾筒的下半部。

▶ **冰淇淋位置：** 從冰淇淋筒內往上畫出大冰淇淋球範圍。

▶ **松鼠位置：** 冰淇淋球上方將探頭的松鼠定位出來，並畫出手掌手臂的位置。

描繪草稿細節

▶ **冰淇淋：** 先畫出冰淇淋餅乾筒造型，沿著圓面下方畫出花瓣形狀，左右兩側的花瓣要有厚度，上方的冰淇淋球邊緣用不規則線條畫，中間畫出一些紋理質感。

▶ **松鼠：** 松鼠正面畫法參考「松鼠臉部繪製」，因為頭上要放上奶油和櫻桃，耳朵往左右兩邊壓低一點，再畫出扶著的手和領巾、尾巴。

▶ **櫻桃：** 將松鼠頭頂畫出奶油及櫻桃，餅乾筒內三顆櫻桃之間稍微重疊，比較有變化，並畫出冰淇淋上的櫻桃醬，最後是餅乾筒的紙張圖案。

松鼠櫻桃冰淇淋明暗面

定位光源位置在左上，用黑白圖像觀察明暗面，上色前將鉛筆線擦淡。

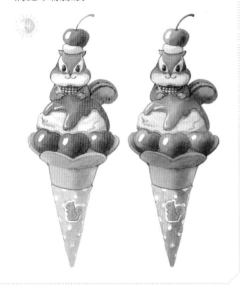

✏ STEP 1 白色毛區域

調色方式

大筆・最高明度
白毛底色
- 主色　W231 鮮黃色 NO.1 JAUNE BRILLANT NO.1
- 清水調淡

中筆・高明度
淺黃毛色
- 主色　209 那不勒斯黃 NAPLES YELLOW- 俄羅斯白夜
- 調入　W231 鮮黃色 NO.1 JAUNE BRILLANT NO.1

中筆・高明度
白毛暗面色
- 主色　W232 鮮黃色 NO.2 JAUNE BRILLANT No.2
- 調入　W313 馬爾斯棕 MARS VIOLET
- 清水調淡

▶ 從白色區域開始，臉部畫法與「松鼠臉部繪製」相同，兩邊手臂、胸口直接用淺黃毛色上色。

▶ 奶油與冰淇淋的部分，白毛底色把頭頂的奶油整塊上色，白毛暗面色把奶油的右下加上暗面，臉部及領巾下方也畫出暗面。

▶ 冰淇淋用白毛底色整塊上色，趁還沒有乾，用白毛暗面色加強右邊及下面的暗面，中間染出一些紋理的暗面；等乾了之後再用冰淇淋暗面色畫出櫻桃醬下的暗面，並用不規則的線條撇畫出冰淇淋質感。

STEP 2 松鼠

▶ 領巾用白毛暗面色先畫出暗面，松鼠上色參考「松鼠與橡實」。

STEP 3 冰淇淋筒

冰淇淋筒調色方式

大筆・高明度
冰淇淋筒亮面色
- 主色　W230 那不勒斯黃 NAPLES YELLOW
- 調入　209 那不勒斯黃 NAPLES YELLOW - 俄羅斯白夜

中筆・中高明度
冰淇淋筒暗面色
- 主色　209 那不勒斯黃 NAPLES YELLOW - 俄羅斯白夜
- 調入　W234 赭黃 YELLOW OCHRE
- 調入　W334 焦茶紅 BURNT SIENNA

▶ 從餅乾筒的花瓣狀開始，最左瓣內側逆光，直接用冰淇淋筒暗面色上色，最左瓣厚度的部分用冰淇淋筒亮面色畫上半部、冰淇淋筒暗面色畫下半部；中間兩瓣也是逆光位置，幾乎都是暗面，最左邊用亮面色畫一點，再用暗面色繼續畫到右邊，中間兩瓣上面的厚度就用亮面色上色；最右瓣用亮面色畫上半部，再用暗面色接著畫，厚度用暗面色來畫。

▶ 下面的餅乾筒填滿冰淇淋筒亮面色，再換成冰淇淋筒暗面色加強右邊暗面，離邊緣保留一點距離，乾了之後再用暗面色加強輪廓。

冰淇淋筒紙調色方式

大筆・中高明度
冰淇淋筒紙亮面色
- 主色　W304 淺灰藍 HORIZON BLUE
- 調入　W295 布萊梅藍 VERDITER BLUE

中筆・中明度
冰淇淋筒紙暗面色
- 主色　W304 淺灰藍 HORIZON BLUE
- 調入　W295 布萊梅藍 VERDITER BLUE
- 調入　W294 深群青 ULTRAMARINE DEEP

▶ 用小筆調白毛暗面色將冰淇淋筒紙白色圓點區域畫出暗面色，再用冰淇淋筒暗面色填滿中間的松鼠圖。

▶ 留出圓點和松鼠圖旁邊的範圍，冰淇淋筒紙亮面色從左邊往右畫，畫到中間換成冰淇淋筒紙暗面色往右畫暗面。

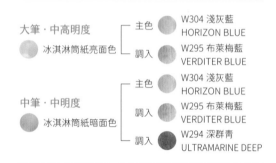

 STEP 4 櫻桃及細節

櫻桃調色方式

中筆・中高明度
● 櫻桃亮面色
　主色 ● ● W225 鮮粉色 BRILLIANT PINK
　調入 ● W219 朱砂 VERMILION Hue

小筆・中明度
● 櫻桃暗面色
　主色 ● W219 朱砂 VERMILION Hue
　調入 ● W206 寶石紅 PYRROLE RUBIN

小筆・中低明度
● 櫻桃暗面色加深
　主色 ● 櫻桃暗面色
　調入 ● W320 喹吖酮紫 QUINACRIDONE VIOLET

小筆・中高明度
● 櫻桃梗色
　主色 ● W274 橄欖綠 OLIVE GREEN
　調入 ● W277 葉綠 LEAF GREEN
　調入 ● W267 永固綠 NO.2 PERMANENT GREEN No.2

▶ 櫻桃會有三層顏色，左上留出反光點，櫻桃亮面色從左邊往右畫，到中間換成櫻桃暗面色往右下畫，暗面靠近邊緣的地方，要趁還沒有乾，快速將櫻桃暗面色加深。

▶ 櫻桃暗面色加深色染在暗面內，離最右邊保留一些距離，因為球體的物件中最右邊會是反光，所以最暗的部分會在邊緣往內一點的位置。

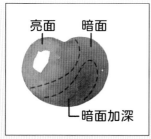

亮面　　暗面

暗面加深

▲ 櫻桃畫法

▶ 把下面的櫻桃畫出來，重疊的位置要加強陰影，櫻桃醬的部分，櫻桃亮面色從左往右畫，左邊邊緣留出反光線，畫到中間換成櫻桃暗面色繼續往右導畫，靠近松鼠的位置也加上一些暗面，再用櫻桃暗面色畫出領巾的格子紋。

▶ 用櫻桃梗色描繪出上面的櫻桃梗，尖端較粗，等乾了之後再重疊一次邊緣，畫出立體感，最後用深咖啡色鉛筆加強暗面陰影，畫出餅乾筒紙上面的松鼠圖案。

捲著的刺蝟

草稿繪製

草稿定位

▶ **頭部：**圓形範圍畫出十字中心線，中心點往上一半處是刺蝟頭部刺毛中心位置，將下巴定位在接近圓形底部，耳朵從中心點往左上和右上 45 度角，延伸出參考線。

▶ **身體：**向下量出 2 又 4 分之 1 頭身的高度，從頭的上半圓兩邊延伸出斜參考線為身體寬度，再畫出雞蛋型的身體。

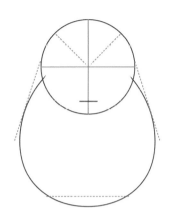

描繪草稿細節

▶ **頭部：**畫在圓形內，上半圓頭部兩邊內縮，在中心橫線兩邊畫出臉頰毛，左右兩邊到下巴是圓弧狀臉型，局部畫出毛流，頭頂畫出 V 字形的毛型、耳朵及毛。

▶ **身體：**雞蛋形中心點偏下為刺蝟尾巴尖端，左右兩邊畫出 U 形的毛型連接到尾巴；在臉頰與身體的交界處，往兩邊畫岔出的毛，最後畫出手腳，手的上面要用毛來蓋住。

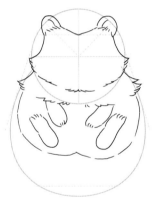

刺蝟的細節

▶ 頭部中心點往下畫出栗子狀的鼻子，嘴巴的弧度畫大一點，眼睛在中心橫線偏上，再描繪出臉部粉色區域的範圍。

▶ 畫刺蝟的刺毛前先描繪出頭頂的大葉片，再沿著圓畫出頭部的刺，兩邊沿著雞蛋形身體輪廓畫出身體的刺，往尾巴集中，注意刺的方向。

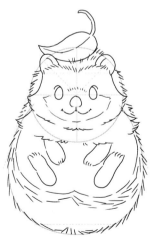

捲著的刺蝟明暗面

定位光源位置在左上，用黑白圖像觀察明暗面，上色前將鉛筆線擦淡。

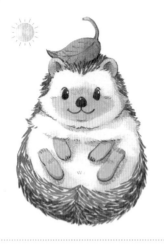 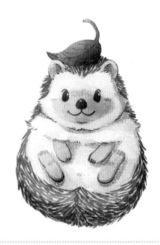

 STEP 1 白色毛區域

調色方式

| 大筆・最高明度 白毛底色 | 主色 | W231 鮮黃色 NO.1 JAUNE BRILLANT NO.1 |
| | 清水調淡 | |

中筆・高明度 白毛暗面色	主色	W232 鮮黃色 NO.2 JAUNE BRILLANT No.2
	調入	W313 馬爾斯棕 MARS VIOLET
	清水調淡	

▶ 從刺蝟的臉部與身體白毛區域開始，在光源處用白毛底色從臉部左上開始往右下畫，再換白毛暗面色將鼻子的右邊加深，還有下巴和右臉頰暗面，身體也是左邊較亮，陰影加在胸口與手、腳右下方。

✏ STEP 2 臉部、耳朵、手腳區域及葉子

臉部粉紅調色方式

中筆・高明度
臉部粉紅亮面色

├ 主色　　W232 鮮黃色 NO.2
│　　　　AUNE BRILLANT No.2
├ 調入　　W225 鮮粉色
│　　　　BRILLIANT PINK
└ 調入　　W313 馬爾斯棕
　　　　　MARS VIOLET

小筆・中高明度
臉部粉紅暗面色

├ 主色　　臉部粉紅亮面色
└ 調入　　W313 馬爾斯棕
　　　　　MARS VIOLET

葉子調色方式

大筆・中高明度
葉子亮面色

├ 主色　　W277 葉綠
│　　　　LEAF GREEN
└ 調入　　W274 橄欖綠
　　　　　OLIVE GREEN

中筆・中明度
葉子暗面色

├ 主色　　W267 永固綠 NO.2
│　　　　PERMANENT GREEN No.2
└ 調入　　W274 橄欖綠
　　　　　OLIVE GREEN

▶ 葉子亮面色從左上開始畫，到中間換成葉子暗面色加深右邊及下緣。

▶ 臉部粉紅亮面色直接將臉部的粉紅區域上色，耳朵上滿亮面色，再用臉部粉紅暗面色加深耳內。

▶ 手、腳也上滿亮面色，暗面色加強被胸毛蓋住的位置和手、腳的右下。

✏ STEP 3 刺的區域

▶ 畫咖啡色的刺之前要先上底色，參考前面步驟的白毛色調色，左邊靠近光源處，用白毛底色上色，越往右邊亮面越少，再換成白毛暗面色加深。

刺毛調色方式

小筆 · 中明度 刺毛色

主色 ● W333 焦赭色 BURNT UMBER

調入 ● W313 馬爾斯棕 MARS VIOLET

▶ 用刺毛色從頭部開始畫刺，樹葉的前方畫出一些刺重疊，會讓樹葉更有放在頭上的感覺。一邊注意刺的方向，一邊修飾臉部的毛，等第一層乾再疊加一層在下面和右邊，加強刺蝟的立體感。

STEP 4 五官及細節

調色方式

小筆 · 中低明度 ● 五官色

主色 ● W333 焦赭色 BURNT UMBER

調入 ● W298 靛藍 INDIGO VIOLET

▶ 用五官色畫出五官及修飾輪廓，再用深咖啡色鉛筆加強暗面，最後用深綠色鉛筆來畫葉脈。

魔法刺蝟水果茶

 草稿繪製

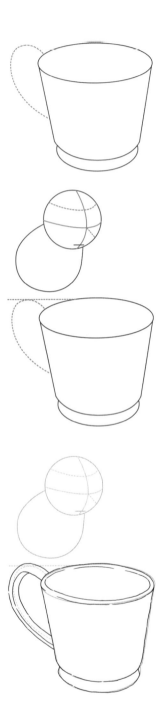

草稿定位

▶ **杯子**：畫紙下方畫出杯子和杯底的範圍，上寬下窄，以及杯子手把的弧度線。

▶ **刺蝟頭部**：從握把上方延伸出 2 頭身的高度，畫出圓形的頭部範圍及往右偏的立體十字中心線，將下巴定位在接近圓形底部的位置，中心點往右下延伸出鼻樑的立體參考線。

▶ **刺蝟身體**：腳要站在握把的位置，身體與握把中間留出空間，畫出往右傾斜的雞蛋型身體。

描繪草稿細節

▶ **杯子**：描繪出杯子的造型與杯口的厚度，握把沿著參考線畫出立體感。

▶ **刺蝟頭部**：整個臉往右偏，上半圓頭部右上內縮，左邊因角度關係，不需內縮，臉頰毛到下巴連接成圓弧，描繪出耳朵，右邊的耳朵露出來較少，畫成窄的橢圓形，並依據鼻子參考線畫出錐形的鼻子和嘴巴範圍，頭頂畫出 V 字形的毛型，注意彎曲的弧度。

▶ **刺蝟身體及四肢：**從頭頂沿著圓弧，將頭及身
體的交界處連接起來，在左下畫出刺蝟的尾巴
往上翹的感覺，沿著圓畫出肚子，胸口的毛超
過範圍線，從刺蝟左邊耳朵往下描繪出身體與
刺的交界毛流，再畫出四肢，右手往前伸出握
拳的樣子，腳一前一後，刺蝟的左腳往後墊著
腳尖，讓姿態更有動作感。

魔法刺蝟水果茶細節

▶ 頭頂畫出帽子與刺蝟的五官，右眼畫窄一
點，左邊眼睛偏左一點，並畫出魔法棒。

▶ 在杯子內加上果茶，與杯子的兩邊留出
間距，和蘋果切片、葉片，最後描繪出煙
霧，煙霧與杯緣重疊處擦掉局部鉛筆線。

魔法刺蝟水果茶明暗面

定位光源位置在右上，用黑白
圖像觀察明暗面，上色前將鉛
筆線擦淡。

 Step 1 刺帽及帽子

帽子調色方式

大筆・中高明度
帽子亮面色

主色　W294 深群青
ULTRAMARINE DEEP
調入　W315 永固紫
PERMANENT VIOLET

中筆・中明度
帽子暗面色

主色　W315 永固紫
PERMANENT VIOLET
調入　W313 馬爾斯棕
MARS VIOLET
調入　W298 靛藍
INDIGO

▶ 先畫出刺蝟的白毛與臉部、手腳的粉紅區域，調色與畫法參考「捲著的刺蝟」，左面的暗面較多，完成刺蝟毛色之後再進行帽子的部分。

▶ 從帽緣右邊使用帽子亮面色，到中間換成帽子暗面色加深左邊，再畫帽身的部分，帽身與帽緣中間留出細白線，做出間隔。

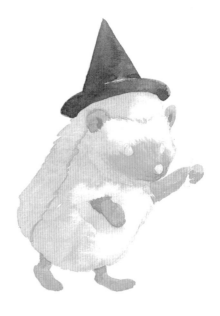

▶ 參考「捲著的刺蝟」描繪出刺毛、五官與魔法棒，在刺毛左邊疊第二層加強暗面，修飾刺蝟輪廓。

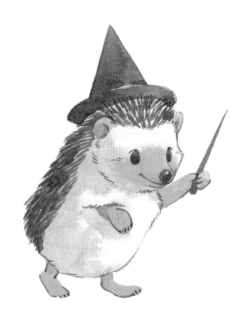

 ## STEP 2 煙霧、水果裝飾

煙霧調色方式

中筆・最高明度
蘋果亮面色

主色　W231 鮮黃色 NO.1
　　　JAUNE BRILLANT NO.1

調入　209 那不勒斯黃
　　　NAPLES YELLOW- 俄羅斯白夜

小筆・高明度
煙霧橘色

主色　537 鎘黃橙
　　　YELLOW ORANGE- 申內利爾蜂蜜水彩

調入　W219 朱砂
　　　VERMILION Hue

　　　清水調淡

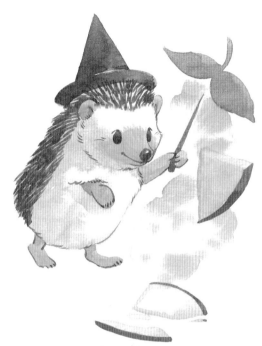

▶ 先畫出後面的煙霧，再描繪前面的物件，大筆沾清水染濕煙霧範圍，水果及葉片區域留白，用蘋果亮面色從煙霧邊緣局部染上顏色，再換成煙霧橘色局部染在亮面色內。

蘋果調色方式

中筆・高明度
蘋果暗面色

主色　209 那不勒斯黃
　　　NAPLES YELLOW- 俄羅斯白夜

調入　W315 永固紫
　　　PERMANENT VIOLET

調入　W243 深鎘黃
　　　CADMIUM YELLOW DEEP

中筆・中明度
蘋果皮色

主色　W206 寶石紅
　　　PYRROLE RUBIN

調入　W313 馬爾斯棕
　　　MARS VIOLET

▶ 依據光線位置畫出亮暗面，飄著的蘋果片上面用蘋果亮面色，左側面逆光，直接用蘋果暗面色來畫。

▶ 等蘋果乾了之後畫蘋果皮的部分，用蘋果皮色將蘋果皮上色，半乾的時候再沾一次顏色加強暗面。

▶ 葉片的調色參考「捲著的刺蝟」，用葉子亮面色上在右邊靠光源處，左邊用葉子暗面色加深。

 ## STEP 3 果茶杯子

果茶調色方式

大筆·高明度
果茶亮面色
主色　W243 深鎘黃　CADMIUM YELLOW DEEP
調入　W334 焦茶紅　BURNT SIENNA

中筆·中高明度
果茶暗面色
主色　537 鎘黃橙　YELLOW ORANGE- 申內利爾蜂蜜水彩
調入　W334 焦茶紅　BURNT SIENNA

中筆·中明度
果茶暗面色加深
主色　果茶暗面色
調入　W333 焦赭色　BURNT UMBER

▶ 從果茶平面開始，因爲右邊及上面的物件遮住部份光源，所以亮面會在左邊位置，果茶亮面色從左邊往右畫到中間，再換成果茶暗面色畫右邊。

▶ 下面杯身部份，右邊靠近光源處用果茶亮面色上色，中間換成果茶暗面色往左邊畫完。

▶ 趁暗面色未乾，用果茶暗面色加深色來加強水果茶左邊及底部，記得與最左邊保留一點距離。

杯子調色方式

中筆·高明度
杯子暗面色
主色　W232 鮮黃色 NO.2　JAUNE BRILLANT No.2
調入　W313 馬爾斯棕　MARS VIOLET
調入　W315 永固紫　PERMANENT VIOLET

▶ 杯子上三層顏色，第一層底色，第二層杯子暗面，第三層最深色的杯子銳利暗面。

▶ 大筆將杯子的區域染滿白毛底色，等底色乾了，再用杯子暗面色在杯緣下方、杯子底座和握把左面畫出銳利的色塊及線條，與煙霧重疊的暗面畫在煙霧範圍內，兩邊留空就會有半透明的感覺，杯身左側及右後方畫出直線玻璃杯暗面。

杯子暗面調色方式

中筆・中明度

 杯子暗面色加深

主色　⬤ W313 馬爾斯棕
　　　　　MARS VIOLET

調入　⬤ W298 靛藍
　　　　　INDIGO

▶ 等第一層暗面乾了，就用杯子暗面色加深
　局部加強暗面的線條。

STEP 4 細節修飾

▶ 玻璃杯會反射出果茶的顏色，等暗面乾再
　畫上果茶暗面色，將杯緣、杯子握把的右
　側和杯子底座，局部畫出果茶色反光；最
　後再用深咖啡色鉛筆加強整體暗面，用深
　綠色鉛筆來畫葉脈，牛奶筆在煙霧及果茶
　上點出一些白色氣泡感。

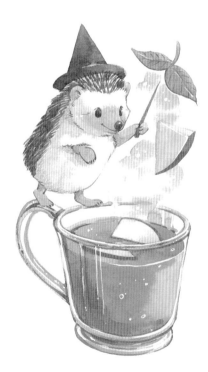

07 銀喉長尾山雀

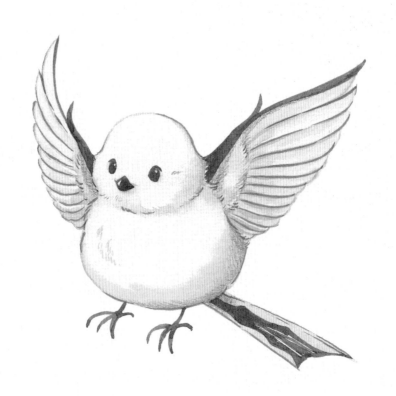

展翅的銀喉長尾山雀

✏️ 草稿繪製

草稿定位

▶ **頭部：**圓形範圍，畫出偏左的立體十字中心線，將下巴定位在接近圓形底部的位置。

▶ **身體：**向下量出 2 頭身的高度，範圍比頭大，呈現偏右的包子型。

▶ **翅膀：**頭部右邊 45 度角位置，畫出兩節翅膀範圍和翼角，高度要超過頭頂，頭部左邊 60 度角位置畫出左邊翅膀，因透視角度，看到的範圍較窄。

▶ **尾巴：**身體下方向右下延伸出細長的三角形。

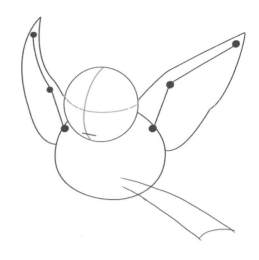

TIPS !

山雀轉向左，將定位往左偏。

描繪草稿細節

▶ 眼睛位置在中心線偏上，嘴巴在中心點下方；上嘴巴菱形狀，上半段長，下半段短，上半段兩邊微彎，菱形中間畫出嘴巴的立體線，下嘴巴短圓弧線，兩邊延伸出嘴角。

▶ **頭部和身體：**上半圓左右兩邊內縮，接近中心線再往外畫，下半部到下巴連接出圓弧的臉頰，臉及身體畫出絨毛線條；中心點下畫出朝向左邊的嘴巴，眼睛在中心線偏上，左眼較窄，右眼寬，偏右畫可以呈現出立體感。

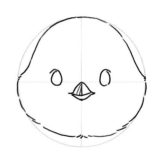

▲ 正面頭部比例參考

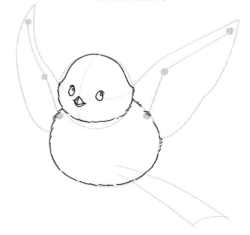

▶ 翅膀：右邊翅膀，先拙繪骨架部分，按近身體的地方比較寬，往翅膀尖端越窄，在翼角處畫一段小翼羽再畫出長羽毛。

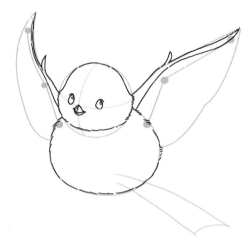

▶ 每一片羽毛用 S 型的弧度畫出，部分重疊，越接近身體羽毛越短，畫出翅膀內側的覆羽，左邊翅膀的羽毛弧度改為圓弧線，其他畫法相同。

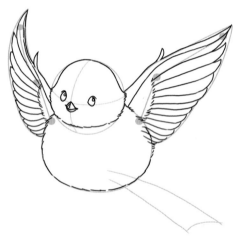

▶ 描繪出尾巴的弧度，和花紋，還有腳爪子，最後將參考線擦乾淨。

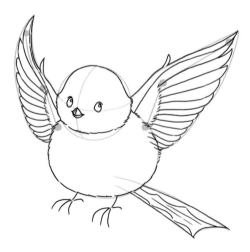

展翅的銀喉長尾山雀明暗面
定位光源位置在左上，用黑白圖像觀察明暗面，上色前將鉛筆線擦淡。

 Step 1 頭部、身體、尾巴的白色區域

調色方式

大筆・最高明度 白毛底色	主色	W231 鮮黃色 NO.1 JAUNE BRILLANT NO.1
	清水調淡	

中筆・高明度 白毛暗面色	主色	W232 鮮黃色 NO.2 JAUNE BRILLANT No.2
	調入	W313 馬爾斯棕 MARS VIOLET
	清水調淡	

▶ 從頭部左上光源處用白毛底色畫到接近下巴，再換白毛暗面色畫下巴和右臉頰，筆法順著毛流。

▶ 身體畫法一樣，右邊、頭部和身體的交界處多一點暗面，再點出胸口的毛；尾巴的白花色直接用白毛暗面色完成，等臉和身體乾了之後，用暗面色加強輪廓。

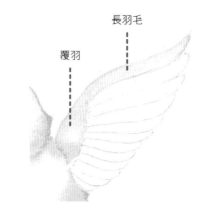

長羽毛

覆羽

STEP 2 翅膀、尾巴

> ▶ 翅膀左右兩邊分開描繪，調色如上一步驟。

> ▶ 右邊翅膀開始，白毛底色將中間的覆羽及第一片長羽毛染上底色，再用白毛暗面色畫在骨架的旁邊，將長羽毛一片一片上色，用白毛底色染色，再用白毛暗面色畫在與前一片長羽毛的交界邊緣。

調色方式

中筆・中高明度
白毛暗面色加深

- 主色 ● W313 馬爾斯棕 MARS VIOLET
- 調入 ● W295 布萊梅藍 VERDITER BLUE
- 清水調淡

中筆・中明度
山雀咖啡花色

- 主色 ● W313 馬爾斯棕 MARS VIOLET
- 調入 ● W339 凡戴克棕 VANDYKE BROWN
- 調入 ● W294 深群青 ULTRAMARINE DEEP

> ▶ 用白毛暗面色加深來加強羽毛間的分隔與中間覆羽的絨毛感，左邊翅膀畫法一樣，暗面會靠近右下，因為朝向受光面，只需要畫一層暗面。

> ▶ 將翅膀骨架及翼角的小翼羽染上山雀咖啡花色，再描出羽毛的弧度。

> ▶ 尾巴中間也畫滿，中間局部留出細白線，再描出尾巴、頭部、身體的輪廓。

 ## Step 3 眼睛、嘴巴、爪子

調色方式

小筆・中低明度　　┌ 主色 ● W313 馬爾斯棕
● 山雀眼睛色　　　│　　　　MARS VIOLET
　　　　　　　　　└ 調入 ● W298 靛藍
　　　　　　　　　　　　　　INDIGO

▶ 用山雀眼睛色描繪出眼珠和眼皮,嘴巴保
　留出左邊的反光面,等乾了之後再上一次
　顏色,加深下嘴巴,最後畫出腳和爪子,
　再用深咖啡色鉛筆加強暗面。

175

銀喉長尾山雀搭配銅鑼燒

✏ 草稿繪製

草稿定位

▶ **頭部**：參考「展翅的銀喉長尾山雀」，臉部十字線改為正中央的直線。

▶ **身體**：向下量出 1.5 頭身高度，往左畫出雞蛋型的身體，靠近尾巴較尖。

▶ **翅膀**：身體上面畫出杏仁形狀收著的翅膀。

▶ **尾巴**：身體左邊尖端處，畫出扁長方形的尾巴範圍。

▶ **銅鑼燒範圍**：頭頂畫一個右上斜的長方形，因為山雀頂著銅鑼燒餅皮，變成彎的形狀，所以將中心橫參考線變成三角，底部銅鑼燒餅皮，畫出有透視角度的長方形和十字線。

TIPS !

山雀身體是 45 度角的側面，頭轉向正前方。

描繪草稿細節

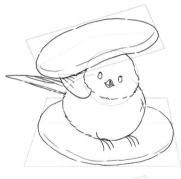

▶ **山雀全身**：參考「展翅的銀喉長尾山雀」畫出正面的五官。頭部上半圓左右兩邊內縮，兩邊臉頰到下巴連接出圓弧，臉及身體畫出絨毛線條，再畫出翅膀的羽毛，靠近外側較長，尾巴注意透視的角度，最後畫出腳，右邊的腳在身體後方，只露出腳爪。

▶ **銅鑼燒餅皮**：頭頂的銅鑼燒餅皮，依據三角中心線的位置，畫出兩邊下垂的餅皮和厚度，底部的餅皮沿著範圍框和十字線畫出橢圓形和厚度。

▶ **紅豆泥**：在山雀的身體下方畫出角度不一的橢圓形，表示紅豆泥和顆粒感，紅豆泥是一坨一坨的感覺，橢圓紅豆之間黏在一起，所以不需將橢圓框起來，看起來就會有一坨坨的樣子。

銀喉長尾山雀搭配銅鑼燒明暗面

定位光源位置在右上，用黑白圖像觀察明暗面，上色前將鉛筆線擦淡。

 STEP 1 頭部、身體、尾巴的白色區域

調色方式

大筆·最高明度 ┌ 主色 — W231 鮮黃色 NO.1
JAUNE BRILLANT NO.1
白毛底色 └ 清水調淡

中筆·高明度 ┌ 主色 — W232 鮮黃色 NO.2
JAUNE BRILLANT No.2
白毛暗面色 ├ 調入 — W313 馬爾斯棕
MARS VIOLET
└ 清水調淡

▶ 從臉部右上光源處用白毛底色畫到臉的左下，再換白毛暗面色畫下巴和左臉頰，筆法從右到左畫，順著毛流。

▶ 身體畫法一樣，右邊亮面較多，中間下巴和左半部身體暗面多，尾巴白色區域則直接畫白毛暗面色。

 ## STEP 2 銅鑼燒餅皮

銅鑼燒淺色調色方式

大筆・高明度
● 銅鑼燒淺色亮面色

主色 ● W230 那不勒斯黃 NAPLES YELLOW
調入 ● W234 赭黃 YELLOW OCHRE

中筆・中高明度
● 銅鑼燒淺色暗面色

主色 ● W234 赭黃 YELLOW OCHRE
調入 ● W333 焦赭色 BURNT UMBER

▶ 從銅鑼燒餅皮的淺黃色區域開始，銅鑼燒淺色亮面色從下餅皮的右邊開始畫到中後段，再換成銅鑼燒淺色暗面色繼續完成左邊暗面，和加強餅皮與紅豆的邊緣及餅皮下緣，上餅皮下緣右邊亮面，左邊畫暗面。

銅鑼燒深色調色方式

大筆・中高明度
● 銅鑼燒深色亮面色

主色 ● W234 赭黃 YELLOW OCHRE
調入 ● W334 焦茶紅 BURNT SIENNA

中筆・中明度
● 銅鑼燒深色暗面色

主色 ● W334 焦茶紅 BURNT SIENNA
調入 ● W333 焦赭色 BURNT UMBER

▶ 銅鑼燒深色亮面色從右邊開始往左邊畫，到中後段再換成銅鑼燒深色暗面色完成左半部及修飾輪廓。

 ## STEP 3 翅膀、尾巴

▶ 翅膀要先畫出中間的淺棕色花紋，小筆調銅鑼燒深色暗面色，用筆尖畫出毛的羽毛線條，接著調山雀咖啡花色畫深咖啡的翅膀色。

調色方式

中筆・中低明度
山雀咖啡花色

	主色	W313 馬爾斯棕 MARS VIOLET
調入		W339 凡戴克棕 VANDYKE BROWN
調入		W294 深群青 ULTRAMARINE DEEP

▶ 用山雀咖啡花色將頭部周圍及翅膀的前端上色，畫出毛絨感，再畫出翅膀的羽毛、尾巴，中間自然留出間隙。

✏ STEP 4 紅豆泥

調色方式

大筆・中高明度		主色	W320 喹吖酮紫 QUINACRIDONE VIOLET
紅豆亮面色		調入	W313 馬爾斯棕 MARS VIOLET
		調入	W317 丁香紫 LILAC
中筆・中明度		主色	W313 馬爾斯棕 MARS VIOLET
紅豆暗面色		調入	W315 永固紫 PERMANENT VIOLET

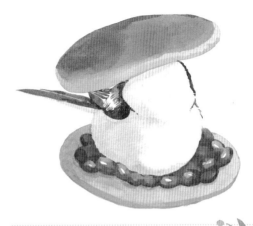

▶ 用紅豆亮面色畫一個區塊，約 3 ～ 4 顆紅豆，未乾之前換成紅豆暗面色畫暗面，接近山雀的身體和最左側的紅豆，深色部份較多。

TIPS !

紅豆泥是一坨一坨的感覺，趁著顏色沒乾加深暗面，讓紅豆間的立體感不會太強烈，紅豆局部分塊上色。

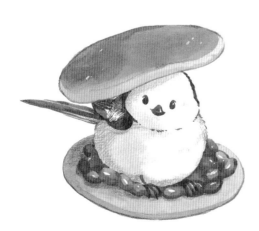

✏ STEP 5 眼睛、嘴巴、爪子

調色方式

| 小筆・低明度 | | 主色 | W313 馬爾斯棕 MARS VIOLET |
| 山雀眼睛色 | | 調入 | W298 靛藍 INDIGO |

▶ 畫法與「展翅的銀喉長尾山雀」相同，畫爪子要特別注意，右邊的腳從身體後面露出來，最後再用深咖啡色鉛筆加強暗面，牛奶筆點綴白點和反光等。

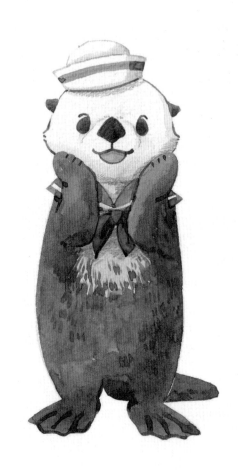

海獺水手

草稿繪製

草稿定位

▶ **頭部：**圓形範圍，畫出十字中心線，下巴的位置接近圓底，頭的左上定位戴帽子的位置。

▶ **身體：**海獺身體比較長，定位出 3 頭身高，第 3 頭身為腳跟位置，屁股在第 3 頭身的 4 分之 3 處，畫出長橢圓形，上窄下寬的身體。

▶ **四肢：**先畫出捧著臉的手掌，再連接出手臂和手肘位置，海獺的腳板比較寬大，像鴨子腳板的感覺，注意角度立體感，再畫出腿部。

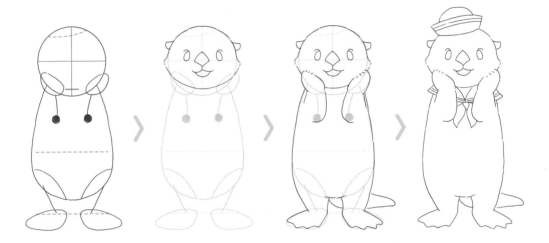

描繪草稿細節

▶ **臉及五官：**海獺的臉比較寬，中間橫線兩邊畫出一點毛毛臉頰，頭部兩邊有小耳朵；五官先畫出鼻子的位置，沿著十字中心線，用弧線畫出上半部比較長的菱形鼻子，再畫出嘴巴，眼睛在中心線上面，靠近鼻子一點。

▶ **身體四肢：**海獺的手腳要偏粗，看起來比較可愛，腳板畫出四節，再畫後面的尾巴，尾巴的角度往後，畫的短一點。

▶ **帽子及水手領：**船型水手帽畫斜的比較可愛，衣領兩邊超過肩膀一點，最後畫出領結。

海獺水手明暗面

定位光源位置在左上，用黑白圖像觀察明暗面，上色前將鉛筆線擦淡。

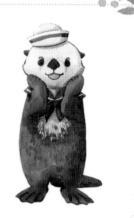

 STEP 1 白色區域

調色方式

大筆・最高明度
白毛底色
├ 主色 ● W231 鮮黃色 NO.1 JAUNE BRILLANT NO.1
└ ◉ 清水調淡

中筆・高明度
白毛暗面色
├ 主色 ● W232 鮮黃色 No.2 JAUNE BRILLANT No.2
├ 調入 ● W313 馬爾斯棕 MARS VIOLET
├ 調入 ● W295 布萊梅藍 VERDITER BLUE
└ ◉ 清水調淡

▶ 從白色區域開始，白毛底色從海獺臉部左上往右下畫，到嘴巴下面換成白毛暗面色畫下巴、臉頰下及右邊的暗面，海獺鼻樑區比較寬大，所以鼻子上方畫出一段圓弧線的鼻樑暗面。

▶ 帽子上下兩塊分開畫，從左邊往右畫底色，接近右邊再換成暗面色上色，脖子中間直接用暗面色上色。

▶ 胸毛先用底色畫出大面積範圍，再換成暗面色染在底色內，加強衣領下方；衣領的白線直接用暗面色畫一層，等乾了之後用暗面色再加強帽緣處、海獺鼻樑上的毛與衣領邊緣。

 STEP 2 嘴巴與身體

調色方式

小筆・高明度
嘴巴色

┌ 主色 ── W225 鮮粉色
│　　　　 BRILLIANT PINK
└ 調入 ── W219 朱砂
　　　　 VERMILION Hue

大筆・中明度
身體亮面色

┌ 主色 ── W333 焦赭色
│　　　　 BURNT UMBER
└ 調入 ── W339 凡戴克棕
　　　　 VANDYKE BROWN

中筆・中低明度
身體暗面色

┌ 主色 ── W339 凡戴克棕
│　　　　 VANDYKE BROWN
├ 調入 ── W313 馬爾斯棕
│　　　　 MARS VIOLET
└ 調入 ── W298 靛藍
　　　　 INDIGO

▶ 用嘴巴色描繪出張開的嘴巴內部，乾了之後在上緣重疊一層畫出立體感。

▶ 身體範圍大，調色量多一點，先畫出雙手，身體亮面色從左手左邊往右下畫，再換成身體暗面色畫右邊及手肘，右手的亮面少，暗面較多，身體用身體亮面色從左邊往右下畫，再換暗面色加強右邊暗面。

▶ 胸毛的部分用亮面色以筆尖點出短毛流感，從胸口畫到肚子，接近右邊換成身體暗面色，亮暗面交界處也用筆尖畫出一些毛流再往右上色，暗面色畫到腳板和尾巴，等乾了之後，左邊身體亮面位置使用身體亮面色點出毛流，右邊身體暗面位置則用身體暗面色畫出毛流感，並疊色畫出腳板的指節，加強手、腳邊緣。

▲ 胸毛畫法

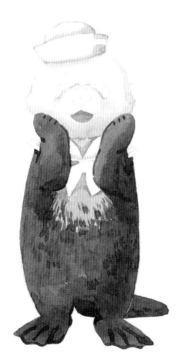

STEP 3 領子與細節

領子調色方式

中筆・中明度
● 領子亮面色

主色 ● W297 普魯士藍 PRUSSIAN BLUE
調入 ● W298 靛藍 INDIGO

中筆・中低明度
● 領結色

主色 ● W297 普魯士藍 PRUSSIAN BLUE
調入 ● W298 靛藍 INDIGO
調入 ● W315 永固紫 PERMANENT VIOLET

▶ 將領子的範圍及帽子藍線條直接上滿領子亮面色，等乾了之後在暗面處重疊一層加強。

▶ 將領結整塊上領結色，乾了之後重疊一層加強綁節的位置與皺褶。

五官調色方式

小筆・低明度
● 五官色

主色 ● W339 凡戴克棕 VANDYKE BROWN
調入 ● W298 靛藍 INDIGO

▶ 用五官色描繪出五官，加強臉部輪廓等，最後用深咖啡色鉛筆加強臉部及胸口暗面。

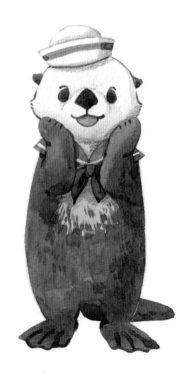

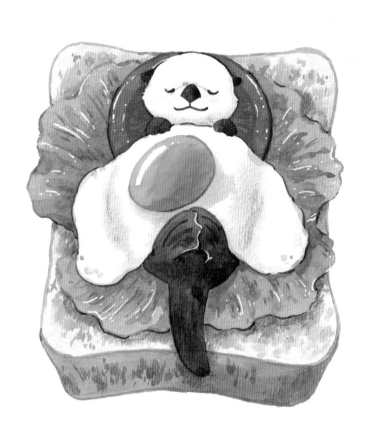

吐司蛋海獺

 ## 草稿繪製

草稿定位

▶ 先畫出偏長方形的範圍框和中心線。

▶ **吐司範圍**：畫面中上方定位出吐司面的位置。

▶ **躺著的海獺**：吐司上方畫出圓形的頭部範圍，往下量出 2 又 4 分之 3 頭身，畫出海獺的身體及重疊的腳板。

描繪草稿細節

▶ **吐司**：用弧線畫出吐司形狀，四邊往內微凹，再畫出吐司側邊厚度，注意角度營造立體感。

▶ **海獺**：海獺的畫法參考「海獺水手」，海獺躺著的時候經常把腳抬起重疊，畫的時候先注意弧線彎曲的角度，再畫尾巴。

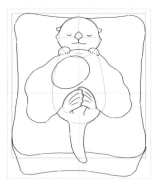

▶ **荷包蛋**：把荷包蛋當作棉被蓋在海獺的身上，要注意接近海獺身體時要畫成凸起的弧線，才會有立體感；蛋白的邊緣用不規則的弧線畫，再畫出蛋黃，並加上海獺的手。

▶ **番茄與生菜**：海獺頭部下方畫出圓形的番茄，再用大大小小的不規則波浪狀畫生菜的邊緣。

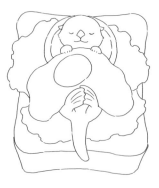

吐司蛋海獺明暗面

定位光源位置在左上，用
黑白圖像觀察明暗面，上
色前將鉛筆線擦淡。

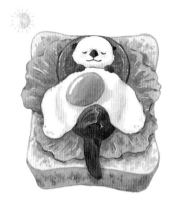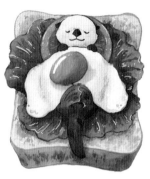

STEP 1 白色區域

調色方式

大筆・最高明度
白毛底色

主色　　W231 鮮黃色 NO.1
JAUNE BRILLANT NO.1

清水調淡

中筆・高明度
白毛暗面色

主色　　W232 鮮黃色 No.2
JAUNE BRILLANT No.2

調入　　W313 馬爾斯棕
MARS VIOLET

調入　　W295 布萊梅藍
VERDITER BLUE

清水調淡

中筆・高明度
蛋黃反光色

主色　　209 那不勒斯黃
NAPLES YELLOW- 俄羅斯白夜

調入　W334 焦茶紅
BURNT SIENNA

清水調淡

TIPS！

畫荷包蛋蛋白時，務必在底色濕潤時進行
濕中濕畫法，才能有自然漸層的效果。

▶ 臉部畫法與「海獺水手」相同，荷包蛋蛋
白一樣用白毛底色整塊上滿底色，再快速
換成白毛暗面色，畫出海獺身體兩邊蛋白
的暗面和蛋黃的右下位置，用暗面色加強
蛋白邊緣，局部點出一點蛋白的氣泡孔。

▶ 等蛋白色乾了之後，用另一隻筆染一點點
清水在蛋黃右下的蛋白位置，再用蛋黃反
光色染出一點反光色，還有蛋白邊緣，局
部染一點黃色，看起來就會像有點焦邊的
荷包蛋。

 STEP 2 吐司

吐司調色方式

大筆・最高明度
🔵 吐司亮面色

- 主色 — W231 鮮黃色 NO.1
 JAUNE BRILLANT NO.1
- 調入 — 209 那不勒斯黃
 NAPLES YELLOW- 俄羅斯白夜
- 💧 清水調淡

中筆・高明度
🔵 吐司暗面色

- 主色 — 209 那不勒斯黃
 NAPLES YELLOW- 俄羅斯白夜
- 調入 — W313 馬爾斯棕
 MARS VIOLET
- 💧 清水調淡

▶ 吐司四角分塊進行，用吐司亮面色上滿色，再換成吐司暗面色加強生菜邊緣暗面。

吐司邊調色方式

大筆・中高明度
🔵 吐司邊亮面色

- 主色 — 209 那不勒斯黃
 NAPLES YELLOW- 俄羅斯白夜
- 調入 — W334 焦茶紅
 BURNT SIENNA

▶ 畫出吐司的邊緣，用不規則線條點出吐司面微焦的質感，線條有長有短，不需畫的太均勻。

▲ 吐司面微焦質感畫法

TIPS !

如使用中粗紋紙，可用筆側輕刷，做飛白效果。

吐司邊暗面調色方式

中筆‧中明度
吐司邊暗面色 ── 主色 W334 焦茶紅 BURNT SIENNA
└ 調入 W333 焦赭色 BURNT UMBER

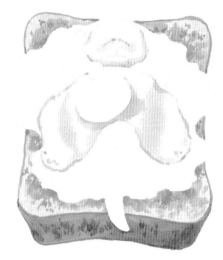

▶ 吐司亮面色從左往右畫到海獺尾巴右邊，
　再換成吐司暗面色接著畫右下的暗面，等
　乾了之後，在中間畫出吐司質感與皺褶。

 STEP 3 蛋黃與番茄

調色方式

大筆‧中高明度
蛋黃亮面色 ── 主色 W243 深鎘黃 CADMIUM YELLOW DEEP
└ 調入 W219 朱砂 VERMILION Hue

中筆‧中明度
蛋黃暗面色 ── 主色 W219 朱砂 VERMILION Hue
├ 調入 W243 深鎘黃 CADMIUM YELLOW DEEP
└ 調入 W334 焦茶紅 BURNT SIENNA

中筆‧中高明度
番茄色 ── 主色 W219 朱砂 VERMILION Hue
└ 調入 W206 寶石紅 PYRROLE RUBIN

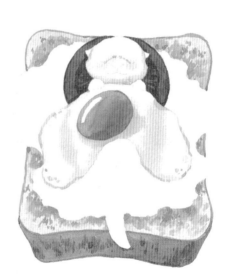

▶ 蛋黃亮面色將整塊蛋黃上色，左邊留出反
　光，趁還沒有乾之前換成蛋黃暗面色加強
　右下暗面，記得離邊緣保留一點距離。

▶ 將番茄整塊上番茄色，乾了之後中間用重
　疊方式局部留空畫出紋理線條。

▲ 番茄中心紋理畫法

 ## STEP 4 生菜與細節

調色方式

大筆・中高明度
生菜亮面色
- 主色 ─ W277 葉綠
 LEAF GREEN
- 調入 ─ W274 橄欖綠
 OLIVE GREEN

中筆・中明度
生菜暗面色
- 主色 ─ W267 永固綠 NO.2
 PERMANENT GREEN No.2
- 調入 ─ W277 葉綠
 LEAF GREEN
- 調入 ─ W333 焦赭色
 BURNT UMBER

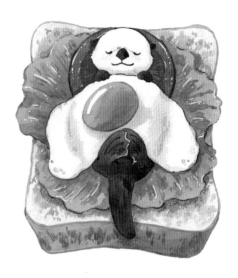

▶ 生菜範圍較大，調色量需多一點，分塊上色。

▶ 用生菜亮面色整塊上色，再換成生菜暗面色由中心往外放射狀方式畫出生菜的皺褶感，線條不能太規律，並加強靠近海獺與番茄的暗面，等乾了之後再用暗面色重疊畫出生菜紋理線條，加強暗面。

▲ 生菜紋理線條畫法

▶ 使用深咖啡色鉛筆加強蛋白與吐司的暗面，牛奶筆點出生菜與番茄的光澤感，海獺交錯的腳板描出一些白邊。

 TIPS！

注意牛奶筆不要使用的過多，過多會不自然。

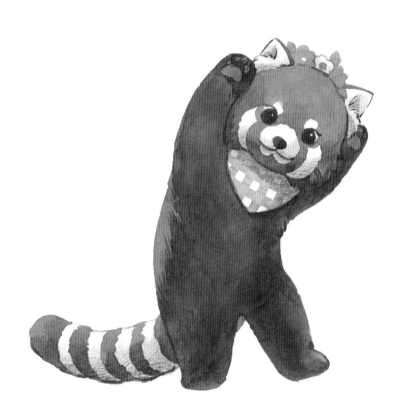

俏皮的小熊貓

 草稿繪製

草稿定位

▶ **頭部**：頭部畫成往右斜的圓形範圍，畫出十字中心線，將下巴位置定位接近圓底，下半圓的左右兩邊，往外延伸出圓弧狀的三角形到接近下巴，是臉頰毛範圍，耳朵往左右兩邊 45 度，眼睛在中心橫線一半處。

▶ **身體**：向下量出 3 頭身的高度，屁股的位置偏左，並將身體往右彎曲呈現 C 型，並與頭部連接。

▶ **四肢**：先畫出小熊貓的左腳，左腳板要靠近中心，右腳往右伸，與頭在同一直線上，整體才會重心平衡。

▲ 頭部正面定位參考

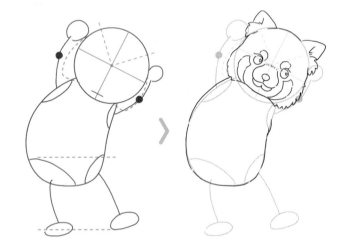

▲ 頭部正面草稿參考

描繪草稿細節

▶ **頭部**：沿著圓的頂部開始，臉頰毛用短弧線連接成尖刺形。

▶ **耳朵**：呈現寬圓的三角形，中間畫出耳折線延伸出耳毛，到臉頰毛上面。

▶ **嘴巴**：頭頂的寬度往下延伸出嘴巴的寬度，到下半圓一半位置，畫出包子型的上嘴巴，下嘴巴比較窄，描繪出半圓形的下嘴巴，下面往上縮，畫出小熊貓下巴的斑紋線。

▶ **眼睛及臉頰斑紋**：眼睛在中心線上方，鼻樑的兩邊，眼尾往上翹，兩眼中上方畫出白眉毛。眼睛兩邊臉頰往下畫出彎月形的毛到下臉頰，順著斑紋線條修飾小熊貓的臉型。

TIPS！

毛的畫法有些長短和密集度不均更自然，臉部內的花斑用不規則的短圓弧線，會有毛絨的感覺。

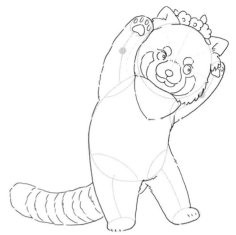

▶ **身體及四肢：** 先畫出身體體型之後，從身體邊緣延伸出腿部與腳板，小熊貓的右腳板微翹，手臂高度在耳朵的兩邊，左手擺在臉前面蓋住臉頰毛，右手在臉的後面，尾巴放在地上的感覺，不要超過腳跟，尾端往上翹。

▶ **細節：** 頭頂右側的花畫在耳朵的前面，領巾的範圍大一點，最後描繪出手掌的肉墊與尾巴的斑紋。

俏皮的小熊貓明暗面

定位光源位置在左上，用黑白圖像觀察明暗面，上色前將鉛筆線擦淡。

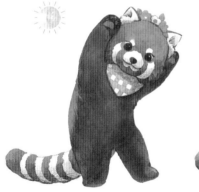
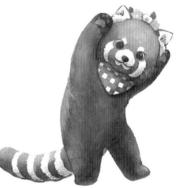

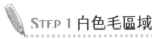

STEP 1 白色毛區域

調色方式

大筆・高明度 白毛底色	主色		W231 鮮黃色 NO.1 JAUNE BRILLANT NO.1
	清水調淡		
中筆・中高明度 白毛暗面色	主色		W232 鮮黃色 NO.2 JAUNE BRILLANT No.2
	調入		W313 馬爾斯棕 MARS VIOLET
	清水調淡		

▶ 從耳朵開始染滿白毛底色，再用白毛暗面色將耳朵中間染深，和接近頭部的位置染上暗面，右耳離光源遠，暗面較多。

▶ 眉毛直接用白毛底色，兩邊臉頰毛與上嘴巴用白毛底色畫上半部，再換成白毛暗面色接著往下畫，下嘴巴也直接用白毛暗面色來畫，等乾了之後再加一層在嘴巴交界。

▶ 完成臉部之後，畫頭頂的白色花朵底色，最後再畫出尾巴的白色區域，上半部亮面，下半部暗面。

STEP 2 棕色毛區域及五官

棕毛調色方式

大筆・中高明度 棕色毛亮面色	主色		W334 焦茶紅 BURNT SIENNA
	調入		W243 深鍋黃 CADMIUM YELLOW DEEP
中筆・中明度 棕色毛暗面色	主色		W333 焦赭色 BURNT UMBER
	調入		W334 焦茶紅 BURNT SIENNA
中筆・中低明度 棕色毛暗面色加深	主色		棕色毛暗面色
	調入		W298 靛藍 INDIGO

▶ 棕色毛亮面色從頭頂開始畫到眼睛中間，再換成棕色毛暗面色，將小熊貓被左手遮住的左臉加上多一點的暗面，右臉暗面要畫比較多，接著畫臉頰毛下半部暗面，兩眼中間染一點暗面加強立體感，嘴巴的兩邊毛比較深色，用亮面色在上嘴巴旁邊畫一點亮面，再用暗面色往下畫。

▶ 趁毛色未乾加深暗面，將棕色毛暗面色加深染在下嘴巴的兩邊，補一些毛流在臉頰。

▶ 尾巴用亮面色畫上半部，再換成暗面色畫下半部，接近大腿的地方暗面也會多一點。

 STEP 3 花朵及領巾

眼睛調色方式

小筆・低明度 ┌ 主色 ● W313 馬爾斯棕
　　　　　　│　　　　MARS VIOLET
● 眼睛色 └ 調入 ● W333 焦赭色
　　　　　　　　　　　BURNT UMBER

▶ 用眼睛色描繪出眼睛及鼻子、嘴巴，再將
耳朵外面靠中間的部分畫出耳背毛色，並
描繪耳毛及輪廓。

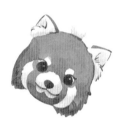

調色方式

小筆・高明度 ┌ 主色 ● W225 鮮粉色
　　　　　　│　　　　BRILLIANT PINK
● 粉花朵色 └ 調入 ● W219 朱砂
　　　　　　　　　　　VERMILION Hue

中筆・中高明度 ┌ 主色 ● W274 橄欖綠
　　　　　　　│　　　　OLIVE GREEN
● 葉子色 └ 調入 ● W267 永固綠 NO.2
　　　　　　　　　　　　PERMANENT GREEN No.2

▶ 用粉花朵色畫出兩邊的粉色花及中間花朵
的花蕊。

▶ 領巾的部分，先畫出底色的明暗，用白毛
暗面色將臉的下方和領巾右側上暗面；領
巾乾了之後，用葉子色畫出格子花紋和花
朵葉片。

 STEP 4 身體及手腳

調色方式

大筆‧中明度
● 身體黑棕亮面色

┌ 主色 ● W333 焦赭色
│　　　　BURNT UMBER
├ 調入 ● W313 馬爾斯棕
│　　　　MARS VIOLET
└ 調入 ● W298 靛藍
　　　　　INDIGO

中筆‧中低明度
● 身體黑棕暗面色

┌ 主色 ● 身體黑棕亮面色
├ 調入 ● W313 馬爾斯棕
│　　　　MARS VIOLET
└ 調入 ● W298 靛藍
　　　　　INDIGO

▶ 調色參考前面臉部上色步驟，小熊貓的背毛是棕色，肚子和手腳偏黑棕色，先用棕色毛暗面色將背毛的區域畫出來，還有手掌肉墊的部份。

▶ 黑棕色區域面積較大，顏色需調的多一點。身體黑棕亮面色從手的左邊靠近光源處開始往右下畫，背毛交界處利用筆尖畫出毛流感，畫到肚子之後，再換成身體黑棕暗面色畫右半部、腿和腳右邊，最右邊的腳則換成亮面色畫出光影立體感，右手直接用暗面色來完成，最後再用深咖啡色鉛筆加強暗面細節。

和服小熊貓

 ## 草稿繪製

草稿定位

▶ **頭部**：頭部定位參考「俏皮的小熊貓」，將立體十字中心線往左偏，下巴接近圓底，中心點往左畫出三角範圍，為鼻樑、嘴巴的立體參考線。

▶ **身體**：向下量出 3 頭身的高度，並畫出橢圓身體。

▶ **四肢**：小熊貓的右腳往前，左腳往後微彎，右手往後擺，手掌在屁股的位置。左手被身體遮住畫出一點點就好。

 TIPS！

和服小熊貓轉向左，要將定位偏左，左半部露出的範圍較少；穿著服裝造型，需拉長腿部的比例，因此把身體畫短一點。

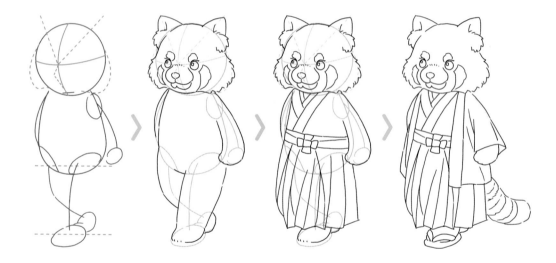

描繪草稿細節

▶ **頭部**：畫法參考「俏皮的小熊貓」，因角度關係左半部露出的較少，左邊的耳朵會在頭的後方。

▶ **身體及服裝**：畫服裝前先畫出身體和四肢的輪廓，在身體的一半位置畫出褲頭，再畫出衣領及腰間的綁帶，褲子的裙擺注意皺褶感，小熊貓的左腳往後伸，裙擺畫成往後微彎的感覺。

▶ **外衣及其他細節**：外衣左半部畫在肚子的旁邊，露出的面積比較少，右半部多，並畫出皺褶感與衣袖，尾巴往下垂，與後腳底齊平，最後再畫出鞋子。

和服小熊貓明暗面

定位光源位置在左上，用黑白
圖像觀察明暗面，上色前將鉛
筆線擦淡。

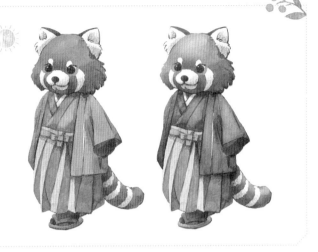

 STEP 1 小熊貓及腰部綁帶

調色方式

中筆・高明度
　褲子亮面色
- 主色　　W295 布萊梅藍 VERDITER BLUE
- 調入　　W313 馬爾斯棕 MARS VIOLET

小筆・中高明度
　褲子暗面色
- 主色　　W294 深群青 ULTRAMARINE DEEP
- 調入　　W313 馬爾斯棕 MARS VIOLET

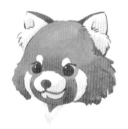

▶ 頭部和尾巴的調色、上色參考「俏皮的小
　熊貓」，注意光源位置。

▶ 內衣領的白色用白毛底色與白毛暗面色來
　畫，接著畫出腰部綁帶。

▶ 褲子亮面色將綁帶區域上色，再用褲子暗
　面色將綁帶的造型描繪出來，暗面位置在
　右邊和下面，綁帶右半部直接加深暗面。

 STEP 2 褲子

褲子暗面調色方式

中筆・中明度
褲子暗面色加深

主色　W313 馬爾斯棕
MARS VIOLET

調入　W298 靛藍
INDIGO

▶ 褲子百褶的畫法要一折一折的上色，越往右邊暗面越多，第一層用褲子亮面色，將面向左邊的百褶區域上色；第二層用褲子暗面色將亮面的右褶區域和最右邊的褶面上色。

▶ 第三層將褲子暗面色加深，褶面角度最大的區域及褲子最右邊的褶面上色，並加強暗面的邊緣。

 STEP 3 綠色服裝

衣服調色方式

大筆・中高明度
衣服亮面色

主色　W274 橄欖綠
OLIVE GREEN

調入　W267 永固綠 NO.2
PERMANENT GREEN No.2

中筆・中明度
衣服暗面色

主色　W267 永固綠 NO.2
PERMANENT GREEN No.2

調入　W261 翡翠綠
VIRIDIAN Hue

調入　W313 馬爾斯棕
MARS VIOLET

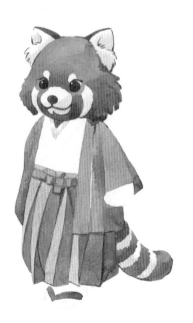

▶ 先畫出外衣再畫內部服裝，小熊貓左邊衣服用衣服亮面色上色，衣服下方染上衣服暗面色；右邊領片及袖子左面用亮面色上色，領片右邊自然的留出白線畫出分隔，再換成暗面色染在袖子右邊及身體的右邊，將臉頰毛的下方加強暗面，並畫出鞋帶。

▶ 內襯服裝的部份，用衣服亮面色整塊上色，再換成衣服暗面色加強外衣蓋住的部份，還有褲頭的位置，等乾了之後，用暗面色描繪出領口與外衣的褶線輪廓。

鞋底調色方式

中筆・中明度
鞋底色

主色　W234 赭黃
YELLOW OCHRE

調入　W333 焦赭色
BURNT UMBER

▶ 將鞋底上鞋底色，等乾了之後再疊色加強
一次底部邊緣。

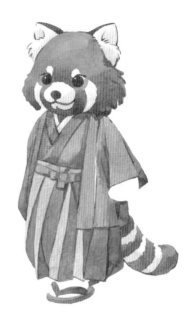

STEP 4 手腳及細節

調色方式

中筆・中明度
身體黑棕亮面色

主色　W333 焦赭色
BURNT UMBER

調入　W313 馬爾斯棕
MARS VIOLET

調入　W298 靛藍
INDIGO

▶ 用身體黑棕亮面色畫出手掌與腳掌，再用
深咖啡色鉛筆加強暗面細節及頭部下方的
影子，深藍色鉛筆加強褲子綁帶與暗面。

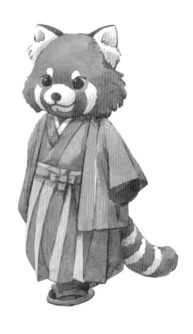

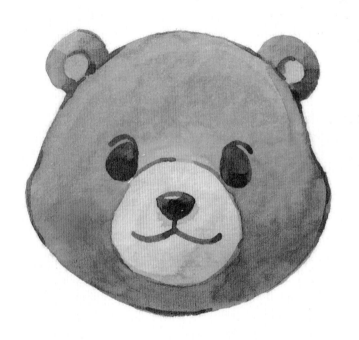

棕熊臉部繪製

草稿繪製

草稿定位

▶ **頭部**：圓形範圍，畫出十字中心線。

▶ **耳朵**：中心點往左上和右上 45 度角，延伸出耳朵的參考線。

描繪草稿細節

▶ **頭部**：從頭頂往兩邊畫，到中心橫線之後往外畫出臉頰，再連接到下巴。

▶ **耳朵**：畫出小小圓形的耳朵和內耳折線。

▶ **五官**：棕熊的嘴巴和鼻子底色偏淺棕色，畫出淺棕色的範圍，鼻子上方窄，嘴巴下面是較寬的橢圓形，中心點下畫出鼻子，鼻子與嘴巴寬大一點，眼睛在中心線上方，淺棕色範圍旁邊。

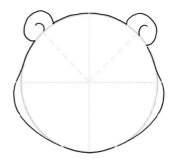

棕熊臉部明暗面

定位光源位置在左上，用黑白圖像觀察明暗面，上色前將鉛筆線擦淡。

 ## STEP 1 淺棕色毛區域

調色方式

	主色		209 那不勒斯黃 NAPLES YELLOW- 俄羅斯白夜
中筆・最高明度	調入		W313 馬爾斯棕 MARS VIOLET
臉部淺棕亮面色	調入		W232 鮮黃色 NO.2 JAUNE BRILLANT No.2
			清水調淡

	主色		209 那不勒斯黃 NAPLES YELLOW- 俄羅斯白夜
	調入		W333 焦赭色 BURNT UMBER
小筆・高明度	調入		W313 馬爾斯棕 MARS VIOLET
臉部淺棕暗面色	調入		W232 鮮黃色 NO.2 W232 JAUNE BRILLANT No.2
			清水調淡

▶ 先畫出耳朵內及嘴巴範圍的淺棕毛色，臉部淺棕亮面色從鼻子左上往右下畫滿，再換成臉部淺棕暗面色加強右下及鼻子下方暗面，耳朵內直接用暗面色點出來。

 ## STEP 2 棕色毛與五官

調色方式

大筆・中高明度	主色		W334 焦茶紅 BURNT SIENNA
棕毛亮面色	調入		W333 焦赭色 BURNT UMBER
中筆・中明度	主色		W333 焦赭色 BURNT UMBER
棕毛暗面色	調入		W339 凡戴克棕 VANDYKE BROWN
小筆・低明度	主色		W339 凡戴克棕 VANDYKE BROWN
五官色	調入		W313 馬爾斯棕 MARS VIOLET

▶ 棕毛亮面色從頭部左上往右下畫，到下半臉之後，換成棕毛暗面色接著往右下畫暗面，右邊的暗面會比較多，耳朵整塊上滿亮面，再換成暗面色加強右下。

▶ 用五官色描繪出五官，並局部修飾邊緣。

北極熊

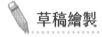 **草稿繪製**

草稿定位

▶ **頭部**：正面頭部參考「棕熊臉部繪製」。

▶ **身體**：熊的比例為 2 又 4 分之 3 頭身，屁股的位置超過 2 頭身一點，畫出上窄下寬往右翹的身體，表現俏皮的姿態。

▶ **四肢**：頭的兩邊畫出肩膀範圍，身體有一點轉向左，所以將右肩膀畫在身體內，右邊的手舉起，手肘位置在身體一半，左邊的手往外微翹，右邊的腳也會在前方，腳板畫在頭部正下方，雙腳腳板重疊。

描繪草稿細節

▶ **頭部**：正面頭部參考「棕熊臉部繪製」，北極熊與棕熊五官不同的地方，就是省略棕熊鼻子嘴巴的淺棕色範圍，只需用短線條畫出眼睛兩邊的鼻樑。

▶ **身體和四肢**：胸口畫出一點胸毛，沿著身體輪廓往下畫出重疊的雙腳，四肢畫成粗粗的樣子比較可愛，右邊的手畫出手肘與手掌，左邊的手與身體部分重疊，最後畫出尾巴。

▶ **圍巾**：用弧線畫出交錯的圍巾與皺褶，注意線條的流暢表現出柔軟感。

北極熊明暗面

定位光源位置在左上，用黑白圖像觀
察明暗面，上色前將鉛筆線擦淡。

 STEP 1 白色區域

調色方式

大筆・最高明度
白毛底色

主色　W231 鮮黃色 NO.1
　　　JAUNE BRILLANT NO.1

　　　清水調淡

中筆・高明度
白毛暗面色

主色　W232 鮮黃色 NO.2
　　　JAUNE BRILLANT No.2

調入　W313 馬爾斯棕
　　　MARS VIOLET

調入　W295 布萊梅藍
　　　VERDITER BLUE

　　　清水調淡

▶ 從頭部開始，注意光源位置，用白毛底色從左上往右下畫，到鼻子右邊之後，換成白毛暗面色畫右邊
的暗面，雙眼中間畫出一點鼻樑暗面，耳朵用白毛底色上色，再用暗面色染一點在右邊，等乾了之後
用暗面色畫內耳暗面與下巴的線條。

▶ 左手左邊用白毛底色畫，接著用白毛暗面色染出右邊的暗面，身體一樣用白毛底色往腿部畫，再用白
毛暗面色染出腿中間以及身體右邊的暗面，右腿暗面比較多。

▶ 圍巾與手肘下方要畫出陰影，舉起的右手亮面多，用白毛底色填滿，再換成白毛暗面色，把接近圍巾
的肩膀染出一點暗面，最後等乾了用暗面色局部描繪邊緣與細節。

 ## STEP 2 圍巾與五官細節

圍巾調色方式

中筆·中高明度
⬤ 圍巾亮面色 ┌ 主色 ⬤ W295 布萊梅藍
VERDITER BLUE
└ 調入 ⬤ W304 淺灰藍
HORIZON BLUE

小筆·中明度
⬤ 圍巾暗面色 ┌ 主色 ⬤ W295 布萊梅藍
VERDITER BLUE
└ 調入 ⬤ W294 深群青
ULTRAMARINE DEEP

▶ 圍巾分兩塊畫,從左邊開始,用圍巾亮面色從左往右畫,再換成圍巾暗面色往右畫重疊處與圍巾下緣;右邊的圍巾用亮面色畫上半部及垂下來的左半邊,換成暗面色接著畫下半部及手下方陰影,等圍巾乾了之後,用圍巾暗面色再重疊畫出中間的摺痕。

五官調色方式

小筆·低明度
⬤ 五官色 ┌ 主色 ⬤ W339 凡戴克棕
VANDYKE BROWN
└ 調入 ⬤ W313 馬爾斯棕
MARS VIOLET

▶ 用五官色描繪出五官,局部修飾邊緣輪廓,再用深咖啡色鉛筆加強白熊的暗面。

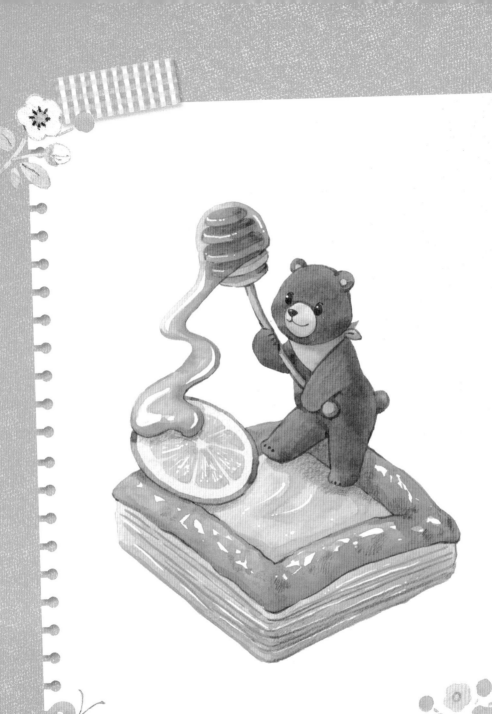

小熊蜂蜜檸檬丹麥

草稿繪製

草稿定位

▶ 先畫出偏長方形的範圍框和中心線。

▶ **丹麥麵包範圍：**在範圍框下半部定位出斜放的方形丹麥麵包，並畫出厚度，左邊用橢圓形定位出檸檬片範圍。

▶ **小熊位置：**在範圍框的右上定位，小熊的姿態是握著木棒，翹屁股抬腿的俏皮姿勢，站姿往左偏，定位線偏左，畫出臉部的參考線，鼻子的位置從臉的中心點往左凸出一點（參考圖中的虛線）。

▶ **小熊身體：**身體比例為 2 又 4 分之 3 頭身，屁股往右翹畫出雙腳，小熊站在麵包邊上，左邊的腳抬起，雙手握著蜂蜜棒，左邊的手畫成舉起的樣子，右邊的手是扶著木棒末端的姿勢；最後畫出蜂蜜棒範圍，棒子頭部畫酒桶狀範圍，木棒參考線畫成微彎的樣子，看起來會有小熊揮動木棒的動感。

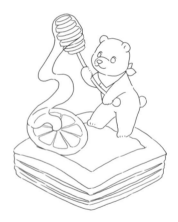

描繪草稿細節

▶ **丹麥麵包：**用弧線畫出丹麥麵包的造型，可以表現出蓬鬆的感覺，側邊是一層一層的樣子，邊緣畫成不規則的，中間再畫出一層一層的線條及麵包內部檸檬醬的範圍。

▶ **小熊：**小熊的畫法參考「北極熊」，往左邊偏的小熊，頭部右邊不需往外畫出臉頰，耳朵右邊在前面，左邊在頭的後面，鼻樑和嘴巴肉往左突出一點，畫出五官、身體和四肢，再畫出領巾。

▶ **細節：**將蜂蜜棒頭部分成六段圓形切片並畫出厚度，上下兩片比較小，往中間寬度變寬，再畫出木棒，沿著木棒頭部外圍畫出蜂蜜醬厚度，用 S 型的弧線畫出流動的蜂蜜到檸檬片上，最後畫出檸檬切片內的果肉。

小熊蜂蜜檸檬丹麥明暗面

定位光源位置在左上，用黑白
圖像觀察明暗面，上色前將鉛
筆線擦淡。

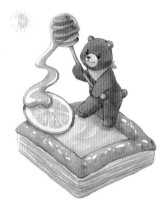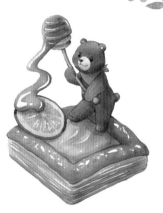

STEP 1 檸檬與檸檬醬

檸檬調色方式

中筆・最高明度
檸檬底色

- 主色　W274 橄欖綠 OLIVE GREEN
- 調入　W231 鮮黃色 NO.1 JAUNE BRILLANT NO.1
- 清水調淡

小筆・高明度
檸檬暗面色

- 主色　W274 橄欖綠 OLIVE GREEN
- 調入　W231 鮮黃色 NO.1 JAUNE BRILLANT NO.1
- 調入　W313 馬爾斯棕 MARS VIOLET
- 清水調淡

大筆・高明度
檸檬醬亮面色

- 主色　W274 橄欖綠 OLIVE GREEN
- 調入　209 那不勒斯黃 NAPLES YELLOW- 俄羅斯白夜

中筆・中高明度
檸檬醬暗面色

- 主色　W274 橄欖綠 OLIVE GREEN
- 調入　209 那不勒斯黃 NAPLES YELLOW- 俄羅斯白夜
- 調入　W333 焦赭色 BURNT UMBER

▶ 檸檬底色將整塊檸檬上滿，再用檸檬暗面
　色加強上半部靠近蜂蜜的位置。

▶ 檸檬醬亮面色從左邊往右畫出中間的範
　圍，再換成檸檬醬暗面色加強小熊下方暗
　面，與靠近麵包邊緣的位置，中間畫出醬
　的波浪陰影。

檸檬果肉調色方式

小筆·中高明度
● 檸檬肉色

　├ 主色 ● W230 那不勒斯黃
　│ 　　　 NAPLES YELLOW
　├ 調入 ● W351 黃灰
　│ 　　　 YELLOW GREY
　└ 調入 ● W277 葉綠
　　　　　 LEAF GREEN

小筆·中明度
● 檸檬皮色

　├ 主色 ● W274 橄欖綠
　│ 　　　 OLIVE GREEN
　└ 調入 ● W267 永固綠 NO.2
　　　　　 PERMANENT GREEN No.2

派身調色方式

大筆·高明度
● 派身亮面色

　├ 主色 ● W230 那不勒斯黃
　│ 　　　 NAPLES YELLOW
　└ 調入 ● 209 那不勒斯黃
　　　　　 NAPLES YELLOW- 俄羅斯白夜

中筆·中高明度
● 派身暗面色

　├ 主色 ● W243 深鎘黃
　│ 　　　 CADMIUM YELLOW DEEP
　└ 調入 ● W334 焦茶紅
　　　　　 BURNT SIENNA

▶ 檸檬肉色用重疊方式，以局部留空的筆法將檸檬肉一瓣瓣畫出來。

▲ 檸檬肉畫法

▶ 沿著檸檬外緣用檸檬皮色畫出檸檬皮，乾了再重疊一次蜂蜜醬的左右兩邊，加強暗面。

▶ 丹麥麵包側邊先染出底色再畫出內部的線條細節。

▶ 派身亮面色從左半邊往右畫到派的中間，再換成派身暗面色加強派底的暗面，和中間千層部分染出幾條暗面，右半邊上面用派身亮面色畫一點亮面，下半部用派身暗面色接著填滿暗面。

派身暗面調色方式

小筆・中明度
⬤ 派身線條色

┌─ 主色　🔵 W243 深鎘黃
│　　　　　CADMIUM YELLOW DEEP
├─ 調入　🔴 W334 焦茶紅
│　　　　　BURNT SIENNA
└─ 調入　⚫ W333 焦赭色
　　　　　　BURNT UMBER

大筆・中高明度
⬤ 派身暗面色

┌─ 主色　🔵 W243 深鎘黃
│　　　　　CADMIUM YELLOW DEEP
└─ 調入　🔴 W334 焦茶紅
　　　　　　BURNT SIENNA

▶ 等乾了之後畫出派身的千層線條，派身線條色描繪出派身的千層線條，不要畫的太平均，有些密集有些寬鬆會比較自然。

▶ 派皮面是微焦的感覺，顏色比較深，使用派身暗面色來畫亮面，暗身線條色畫暗面。

▶ 派皮分四段畫，越靠近右邊的派皮亮面少暗面多，派身暗面色（亮面）從派皮左邊往右畫亮面，局部留白，畫出反光感，派身線條色（暗面）再從小筆換成中筆，在派皮中間點出暗面，接著把派皮四邊都畫出來，靠近熊的位置直接用派身線條色（暗面）畫出陰影感。

 STEP 3 木棒與蜂蜜

調色方式

中筆・中高明度
● 木棒亮面色
- 主色　● 209 那不勒斯黃
　　　　　NAPLES YELLOW- 俄羅斯白夜
- 調入　● W333 焦赭色
　　　　　BURNT UMBER

小筆・中明度
● 木棒暗面色
- 主色　● W333 焦赭色
　　　　　BURNT UMBER
- 調入　● W334 焦茶紅
　　　　　BURNT SIENNA

中筆・中明度
● 蜂蜜暗面色
- 主色　● W243 深鎘黃
　　　　　CADMIUM YELLOW DEEP
- 調入　● W219 朱砂
　　　　　VERMILION Hue
- 調入　● W334 焦茶紅
　　　　　BURNT SIENNA

▶ 將沒有被蜂蜜覆蓋的下段木棒頭側面和棒子整塊上木棒亮面色，乾了再加強重疊一次木棒握把的右邊畫出暗面。

▶ 用木棒暗面色畫出木棒頭的圓面。

木棒頭圓面
木棒頭側面

▶ 被蜂蜜蓋住的木棒頭會被蜂蜜的顏色影響，所以調色會帶一些黃橙色。用蜂蜜暗面色將木棒的左半邊上色到中間，再換成木棒暗面色往右畫，等乾了再疊一層木棒暗面色加深木棒頭的圓面，畫出一片一片木棒頭的樣子。

STEP 4 蜂蜜與領巾

調色方式

大筆·中高明度
蜂蜜亮面色

主色 — W243 深鎘黃
CADMIUM YELLOW DEEP

調入 — W231 鮮黃色 NO.1
JAUNE BRILLANT NO.1

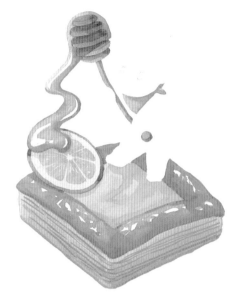

▶ 蜂蜜亮面色沿著蜂蜜弧度邊緣局部留出反
光，再畫滿整塊蜂蜜範圍，接著換成蜂蜜
暗面色加強右邊及下面邊緣，還有靠近木
棒的地方。

▶ 領巾用亮面色從左往右畫，再換成暗面色
往右畫出暗面及領結，加強頭部下方。

STEP 5 小熊與細節

▶ 小熊的畫法參考「棕熊臉部繪製」，上色
時注意光源，左邊亮，右邊暗面較多，身
體的部分範圍大，所以調色要多一點以便
一次完成，最後畫五官的時候，修飾小熊
的細節與畫面整體的輪廓，再用深咖啡色
鉛筆加強小熊下方檸檬醬的陰影。

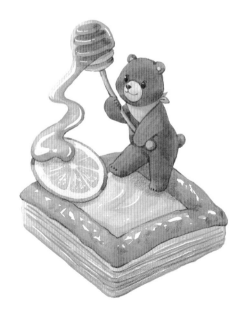

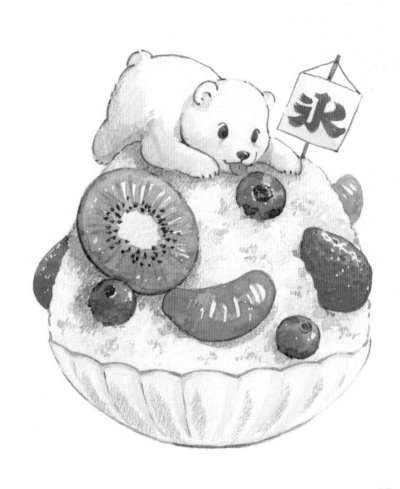

北極熊水果冰

✏ 草稿繪製

草稿定位

▶ 先畫出偏長方形的範圍框和中心線。

▶ **碗的位置：**在範圍框下半部的一半，定位出碗的直徑寬度，再畫出圓面與碗身。

▶ **刨冰範圍：**從碗往上延伸出大面積的刨冰範圍到範圍框上半部的一半。

▶ **北極熊：**趴在刨冰上的北極熊要注意立體感和角度，頭定位在刨冰偏右的位置，頭部要與刨冰頂端重疊，畫出往右下偏的立體十字中心線與耳朵、鼻子的參考線，再畫出身體，因為角度關係，身體會被頭擋住一點，畫出比頭大的橢圓身體，再定位出趴著的手，腳一樣因為角度往後關係露出來較少，所以把腳畫的短一點。

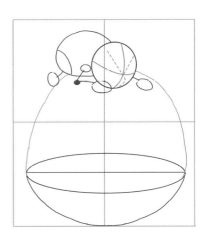

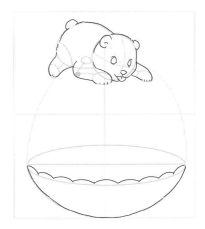

描繪草稿細節

▶ **刨冰碗：**沿著圓弧線，上面畫出波浪狀造型的碗口，再畫出碗身。

▶ **北極熊：**參考「北極熊」將頭部描繪出來，頭轉向右，右邊露出來的範圍較少，五官偏右下，會有往下看的感覺，手腳都畫的粗一點比較可愛，屁股連接出後腿。

▶ **水果細節：**畫出奇異果、藍莓、橘子、草莓，草莓畫成卡在刨冰內的樣子，接近刨冰的地方用不規則的線條畫出來，最後畫出小旗子。

北極熊水果冰明暗面

定位光源位置在右上，用黑白圖像觀察明暗面，上色前將鉛筆線擦淡。

 ## STEP 1 刨冰與北極熊

調色方式

大筆 · 最高明度
白毛底色 ── 主色 ── W231 鮮黃色 NO.1
JAUNE BRILLANT NO.1
└ 清水調淡

中筆 · 高明度
白毛暗面色 ── 主色 ── W232 鮮黃色 NO.2
JAUNE BRILLANT No.2
├ 調入 ── W313 馬爾斯棕
MARS VIOLET
├ 調入 ── W295 布萊梅藍
VERDITER BLUE
└ 清水調淡

中筆 · 高明度
刨冰暗面色 ── 主色 ── W295 布萊梅藍
VERDITER BLUE
├ 調入 ── W313 馬爾斯棕
MARS VIOLET
└ 清水調淡

▶ 從北極熊頭部開始，白毛底色從右往左畫到一半後，換成白毛暗面色往左臉畫暗面，下巴、眼睛旁的鼻樑處也畫出暗面。

▶ 身體上半部開始用白毛底色畫亮面，手掌面光源也用白毛底色畫出來，到接近屁股和手臂換成白毛暗面色，往腿部及手臂左邊畫出暗面。

▶ 刨冰的亮面與白毛底色相同，刨冰越往左下暗面越多，這部分要分區進行，先用白毛底色以不規則的三角點狀筆法局部留白點出亮面色，在還沒乾的時候換成刨冰暗面色點出暗面，水果的左邊都會比較暗。

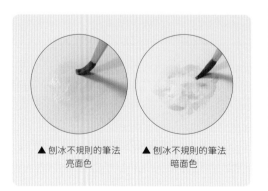

▲ 刨冰不規則的筆法　　▲ 刨冰不規則的筆法
　　亮面色　　　　　　　　暗面色

STEP 2 碗

調色方式

中筆・高明度
碗暗面色

主色　W304 淺灰藍
　　　HORIZON BLUE

調入　W295 布萊梅藍
　　　VERDITER BLUE

調入　W294 深群青
　　　ULTRAMARINE DEEP

清水調淡

▶ 碗的亮面也與白毛底色相同，白毛底色從右邊往左畫亮面到中間之後，換成碗暗面色接著往左畫，等乾了再用碗暗面色描繪出碗的波浪狀暗面，並加強邊緣輪廓。

▶ 小旗子用白毛底色整塊填滿色，再換成碗暗面色畫出左下的三角色塊。

STEP 3 水果

橘子調色方式

中筆・高明度
橘子亮面色

主色　W243 深鎘黃
　　　CADMIUM YELLOW DEEP

調入　W219 朱砂
　　　VERMILION Hue

小筆・中高明度
橘子暗面色

主色　W243 深鎘黃
　　　CADMIUM YELLOW DEEP

調入　W219 朱砂
　　　VERMILION Hue

調入　W334 焦茶紅
　　　BURNT SIENNA

▶ 用橘子亮面色從右邊往左畫，局部留出果肉的反光，再把其他部份填滿，換成橘子暗面色畫出左下方的暗面。

留白區域

草莓調色方式

中筆・高明度
●草莓亮面色
- 主色 ● W225 鮮粉色 BRILLIANT PINK
- 調入 ● W219 朱砂 VERMILION Hue

小筆・中高明度
●草莓暗面色
- 主色 ● W219 朱砂 VERMILION Hue
- 調入 ● W206 寶石紅 PYRROLE RUBIN

小筆・中明度
●草莓暗面色加深
- 主色 ● 草莓暗面色
- 調入 ● W320 喹吖酮紫 QUINACRIDONE VIOLET

藍莓調色方式

中筆・中高明度
●藍莓亮面色
- 主色 ● W294 深群青 ULTRAMARINE DEEP
- 調入 ● W298 靛藍 INDIGO

小筆・中明度
●藍莓暗面色
- 主色 ● W298 靛藍 INDIGO
- 調入 ● W315 永固紫 PERMANENT VIOLET

▶ 用草莓亮面色將最右邊光源處位置點出草莓凹洞，用波浪狀局部留白往左邊畫，到中間換成草莓暗面色，一樣在重疊處點出凹洞的方式繼續往左填滿草莓的顏色。

▶ 用草莓暗面色調色加深第三層，跟第二層的畫法相同，重疊處點出凹洞，再往刨冰畫出最暗面，旗子的文字則是用草莓暗面色描繪出來。

▶ 藍莓一顆一顆畫，用藍莓亮面色從右上靠光源處往左下畫到中間，再換成藍莓暗面色往左下畫出暗面，等乾了之後，用藍莓暗面色描繪出蒂頭的孔洞與修飾邊緣，再使用藍莓亮面色修飾出碗與刨冰的輪廓，加強水果旁的刨冰暗面。

▼ 草莓畫法步驟

草莓亮面色 > 草莓暗面色 > 草莓暗面色加深

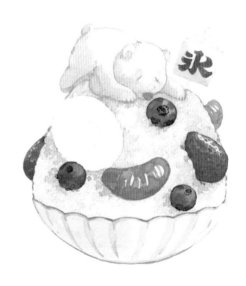

奇異果調色方式

大筆・中高明度
● 奇異果亮面色

- 主色 ── W277 葉綠 LEAF GREEN
- 調入 ── W274 橄欖綠 OLIVE GREEN

中筆・中明度
● 奇異果暗面色

- 主色 ── W277 葉綠 LEAF GREEN
- 調入 ── W274 橄欖綠 OLIVE GREEN
- 調入 ── W267 永固綠 NO.2 PERMANENT GREEN No.2

▶ 奇異果先從淺色的奇異果心開始，用白毛底色染出心的白色區域。

▶ 接著畫果肉，用奇異果亮面色從右上開始往左下畫，像橘子的畫法，右上留出線條狀的反光，再填滿整個奇異果，接著換成奇異果暗面色畫出左下的暗面，右上的反光旁邊畫出幾段暗面，乾了之後用暗面色畫出左下的厚度與修飾邊緣。

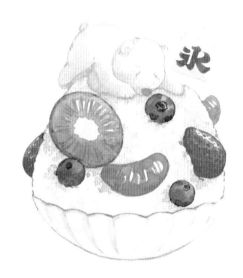

 ## STEP 4 細節

調色方式

小筆・低明度
● 五官色

- 主色 ── W339 凡戴克棕 VANDYKE BROWN
- 調入 ── W313 馬爾斯棕 MARS VIOLET

▶ 最後用五官色描繪出五官與北極熊輪廓，畫出奇異果籽與旗桿，並局部修飾暗面輪廓，再用深咖啡色色鉛筆加強北極熊的暗面，深藍色色鉛筆加強刨冰與碗的暗面。

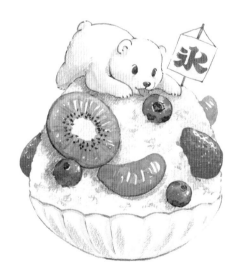

Chapter 3

作者心裡話

01 靈感發想

很多人常問我怎麼想出這些主題的？其實，創作不是無中生有，創作最大的重點就是透過生活多紀錄和觀察，並收集資料建立自己的資料庫，只要加入一點想像力就可以有無限的變化；另外，多出去走走且攜帶筆記本和筆，看到有興趣的事物可能隨時會有靈感，隨時可以畫在本子中也是很重要的。

❀ 茶茶的夏威夷之旅

帶茶茶出去玩的時候看到了感覺很夏天的黃色花叢，配上茶茶專業的笑容，而黃花讓我聯想到夏天海島的渡假感，所以畫出了茶茶去夏威夷旅遊開心的模樣。

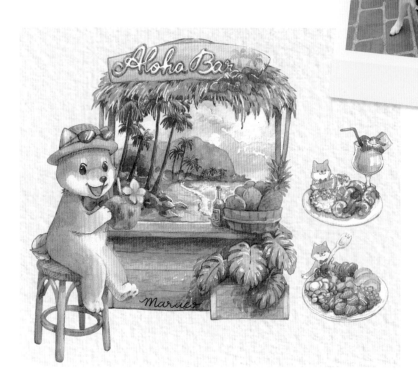

❋ 魔法甜點-布丁小貓

　　可愛的日式喫茶店布丁，想像旁邊有一隻小貓魔法師正在用魔法幫你製作布丁，加入一些動作感讓布丁和配料都飄浮起來，再加一點薄荷葉，把畫面的暖色調加入一點綠色，讓主題更顯眼。

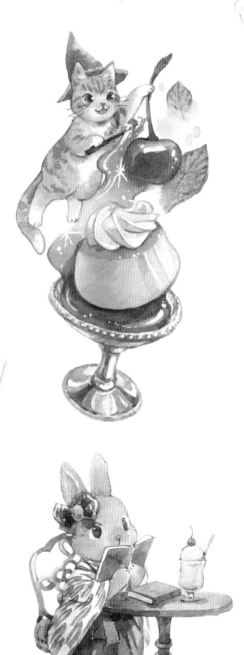

❋ 大正浪漫-看書的兔兔

　　照片攝於日本兔子島（大久野島），裡面的兔子幾乎不怕人，而且會跑來搶你手上的菜吃，旅途中遇到這隻小可愛，跑的比別的兔子慢，有點緊張的跳過來。後來我又想起了這隻小兔子，畫了大正浪漫主題：看書的兔子，當時害羞又有點緊張看著我的模樣，十分可愛。

❀ 美式漢堡與小貓廚師

　　想著調皮小貓來幫我製作餐點是什麼樣的感覺，看到插著漢堡配菜的竹籤，想到可以變成一把劍的樣子，厲害的小貓把配菜丟到空中，再迅速的串起來，另一隻小貓廚師則完成漢堡製作。

❀ 魔幻紅磨坊

　　2014 年攝於法國巴黎紅磨坊，實際去看了紅磨坊表演，裡面的歡樂與絢麗的光影色彩讓我印象深刻，於是以我的寵物茶茶為主角，穿著燕尾服西裝和拐杖開心的跳舞，並用閃亮的星星串起背景與主角，表現出絢麗和歡樂。

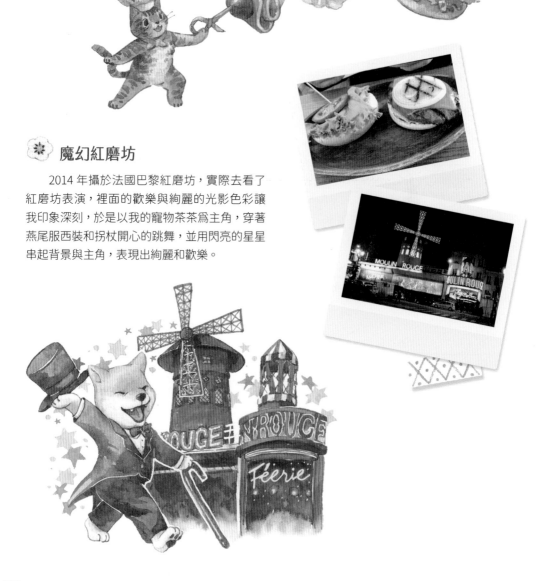

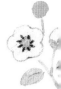

❋ 窗邊故事

　　可口的草莓蛋糕，與朋友一起分享更美味，
我一直幻想著在漂亮窗台和朋友一起來個午茶
聚會，所以畫了這張小女孩與兔子開心的分享
草莓蛋糕，有故事性的畫面。

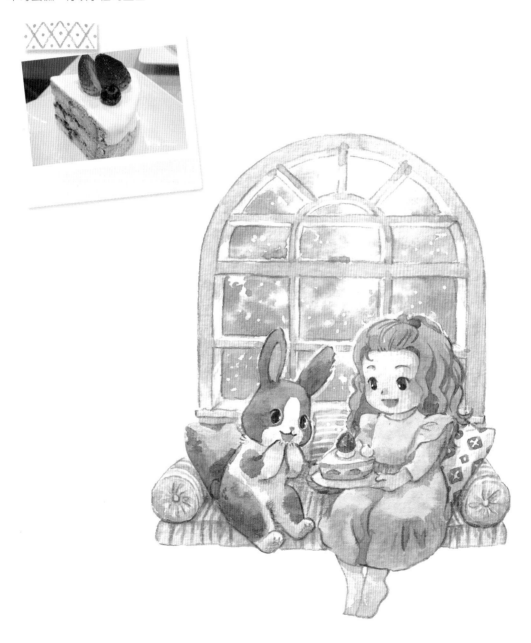

02 主題發想

在網路上可以收集到很多圖素、照片，把有興趣的照片存進自己的資料庫，創作時可以隨時翻閱是很重要的，但是這些資料只是參考，除了臨摹練習，盡量不要照著照片畫，要發揮自己的想像力，在腦中把這些資料重新組合再變成你的作品。

▲ 茶茶可可喫茶店

▲ 茶茶可可小畫室

　　這是一個小動物畫室，有一整面的落地窗讓陽光灑進來，畫室充滿了溫暖的光線。茶茶與可可是畫室的主人，今天輪到茶茶當模特兒了，可可與小企鵝一起作畫，山雀也是畫室的學生，三花貓是畫室的小幫手，幫忙遞茶水與打掃，忙碌了一天之後，他總是會坐在沙發上喝著咖啡觀察每一個學生。

▲ 海獺的泳池派對

這是一群海獺的家，我想著海獺喜歡玩水，家裡一定要有個泳池，再加一點水果和熱帶植物，像在海邊玩耍的感覺。

歡迎來到小企鵝的聖誕小鎮，小鎮是由甜點蛋糕、餅乾還有
飲品組成，最後面還有聖誕樹禮物塔！小企鵝互相打招呼準備一
起出門採購禮品，迎接即將到來的聖誕節！

▼ 企鵝的聖誕小鎮

▲ 森林甜點店

　　森林裡散發出香甜的味道，沿著味道看到了一個蛋糕狀的房屋，就連外面的桌椅也是餅乾做成的，原來是兔子媽媽的甜點店，兔子媽媽熱情的歡迎我們，小兔子害羞的在身後偷看。

聖誕節的早上，小貓們開心的拆禮物，貓爸爸一邊看著開心的小貓們一邊喝著熱茶，這時有人來敲門，貓媽媽上門迎接，原來是黑貓先生帶著聖誕禮物來拜訪！

▼ 貓咪薑餅屋

✿ 小動物美食塔羅牌系列

　　使用偉特體系塔羅做參考設計，搭配美食和動物，每一張卡就是一道菜餚，希望能讓大家仔細品嚐作品裡的美味之處。

▲ 小動物美食塔羅牌 -02 The High Priestess 女祭司

▲ 小動物美食塔羅牌 -03 The Empress 皇后

▲ 小動物美食塔羅牌 -14 Temperance 節制

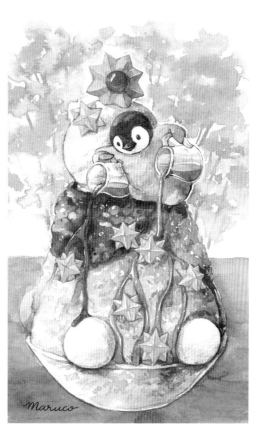

▲ 小動物美食塔羅牌 -17 The Star 星星

國家圖書館出版品預行編目（CIP）資料

Maruco 水彩手繪小畫室：用溫暖的筆觸輕鬆畫出療癒
小動物 / 王詩婷 (Maruco) 作 . -- 初版 . -- 臺北市：臺
灣東販股份有限公司 , 2024.08
240 面 ; 17×23 公分
ISBN 978-626-379-470-2(平裝)

1.CST: 動物畫 2.CST: 水彩畫 3.CST: 繪畫技法

947.33 113008516

用溫暖的筆觸
輕鬆畫出療癒小動物

Maruco水彩手繪小畫室

2024 年 8 月 1 日初版第一刷發行

著　　　者　　王詩婷 Maruco
編　　　輯　　鄧琪潔
美 術 編 輯　　林泠
發 行 人　　若森稔雄
發 行 所　　台灣東販股份有限公司
　　　　　　　＜地址＞台北市南京東路 4 段 130 號 2F-1
　　　　　　　＜電話＞ (02)2577-8878
　　　　　　　＜傳真＞ (02)2577-8896
　　　　　　　＜網址＞ https://www.tohan.com.tw
郵 撥 帳 號　　1405049-4
法 律 顧 問　　蕭雄淋律師
總 經 銷　　聯合發行股份有限公司
　　　　　　　＜電話＞ (02)2917-8022

TOHAN